指揮家之心

馬克·維格斯沃

Mark Wigglesworth

吳家恆————譯

The
SILENT MUSICIAN
Why Conducting Matters

為什麼音樂如此動人？指揮家帶你深入音樂表象之下的世界

自由學習 29

指揮家之心

為什麼音樂如此動人？指揮家帶你深入音樂表象之下的世界

作　　　者	馬克・維格斯沃（Mark Wigglesworth）	
譯　　　者	吳家恆	
企畫選書人	文及元	
責任編輯	林博華	
行銷業務	劉順眾、顏宏紋、李君宜	
總 編 輯	林博華	
發 行 人	涂玉雲	
出　　　版	經濟新潮社	

104台北市中山區民生東路二段141號5樓
電話：(02) 2500-7696　傳真：(02) 2500-1955
經濟新潮社部落格：http://ecocite.pixnet.net

發　　　行　英屬蓋曼群島商家庭傳媒股份有限公司城邦分公司
104台北市中山區民生東路二段141號11樓
客服服務專線：02-25007718；25007719
24小時傳真專線：02-25001990；25001991
服務時間：週一至週五上午09:30~12:00；下午13:30~17:00
劃撥帳號：19863813　戶名：書虫股份有限公司
讀者服務信箱：service@readingclub.com.tw

香港發行所　城邦（香港）出版集團有限公司
香港灣仔駱克道193號東超商業中心1樓
電話：(852) 25086231　傳真：(852) 25789337
E-mail: hkcite@biznetvigator.com

馬新發行所　城邦（馬新）出版集團 Cite (M) Sdn Bhd
41, Jalan Radin Anum, Bandar Baru Sri Petaling,
57000 Kuala Lumpur, Malaysia.
電話：(603) 90563833　傳真：(603) 90576622
E-mail: services@cite.my

印　　　刷　漾格科技股份有限公司
初版一刷　2020年6月4日
初版五刷　2023年8月8日

城邦讀書花園
www.cite.com.tw

ISBN：978-986-98680-7-5
版權所有・翻印必究

定價：400元

Printed in Taiwan

指揮只用肢體動作來表達音樂，別有一番好處。不論是多麼特定的情感，如果不受文字語彙所限，表現起來會更加強烈。文字很容易受到誤解，而樂團的樂手對於我們說的話所做的反應，不太可能一致同意，但是對我們的動作，比較會有相近的看法。音樂能化繁為簡，但若用話語去討論它，很容易適得其反。音樂是一種超越國界的語言，但這種語言並不能翻譯。要描述那無法形諸文字的，除了音樂之外，就只能用肢體語言來溝通。而指揮結合了這兩者。

見樹再見林
一位指揮家的真摯叨絮

連士堯

（《MUZIK古典樂刊》副總編輯）

算一算應該快20年前吧？高中管樂團到外校演出，在悶熱的體育館裡，擔任室內指揮的我，拿著指揮棒上台。在短短半小時的節目裡，即便是背對觀眾，但也感受得到滿場同學的專注力逐漸升高，到最後一首管樂團「標準芭樂曲」《Hopetown Holiday》一下，指揮手勢隨著漸強的尾段高潮而越來越激烈，舞台上的動作也成為了表演的一部分，在最後一小節畫了一個又大又圓的完結手勢，似乎也聽到了台下觀眾的驚呼聲——這應該是第一次感受到，指揮這件事，是多麼有成就感的時刻。

　　後來並未真的踏上音樂路，但由於從事音樂媒體工作，這10多年來看了不少演出，也與許多指揮有過深淺不同的接觸。有趣的是，比起其他器樂演奏家，指揮家的個體性，可說是大上許多，有一萬個指揮家，就有一萬種看待指揮工作的方式。在以前雜誌策劃過的「指揮」專題裡，前臺北市立交響樂團首席指揮吉博‧瓦格（Gilbert Varga）就這樣回答過我：「我的回答只能說是我的觀點……我只能是我自己的最大值。」

　　因此，要談論「指揮」這一行，絕非容易的一件事。坦白說，在看《指揮家之心：為什麼音樂如此動人？指揮家帶你深入音樂表象之下的世界》這本書時，一開始著實困惑了一番，尤其第一章的標題是〈指揮動作〉（Conducting Movements），作者、同時也是英國著名指揮家馬克‧維格斯沃（Mark Wigglesworth）卻完全沒有系統性地探討「動作」是怎麼一回事，而是東講一下肢體控制、西講一下保持自信，然後又是關於指揮台的討論……這與「動作」的關係到底在哪？

　　然而越往下看，維格斯沃的敘事方式，就越來越清楚了——他從未試圖把指揮這件事「系統化」，一切都是我這個

讀者過於多心。1964年出生的維格斯沃，踏上指揮職涯已超過30載，他對於指揮工作的理解，就如同前面說的一樣：人人都有一套自己看法。與其說這本書是要「介紹」指揮是什麼，倒不如說是維格斯沃在經歷數十年的指揮經歷後，對於「指揮」這行的各種面向，道出他自己的見解。有時一些論點顯得過於「安全牌」，似乎只要不過或不及，維持在中庸之道，就是最佳解，但也看得出指揮這一行的難處：極端絕對不是最好的選項，但市場又沒有一個「標準化」的評斷標準，反而是希望你展現出個人特色。

對於愛樂者來說，絕對能感受指揮在演出時帶來的巨大差異，此點在現場音樂會尤其明顯。如果是沒有樂團演奏經驗的聽眾，應該很難知道指揮究竟是如何和樂團建立聯繫，或許甚至認為指揮工作最重要的就是「打拍子」──但這其實是最不重要的一個部分。透過維格斯沃近似叨絮但又真摯的個人觀點，讀者便能從這些細微的環節中，形成對於「指揮」工作的輪廓。

在這逐漸成形的形象裡，當中有些部分或許會讓愛樂者驚訝，譬如維格斯沃提到「太去著墨於作曲家的生平與作品之間的關聯是很危險的。」然而這往往卻是聽眾或是「演前

導聆」最愛強調的一部分，沒想到在指揮的眼裡，並不一定
會關心——以個人的經驗來說，用這些樂曲知識訪問指揮
家，很多時候反而是變成我在對指揮家「說故事」；對指揮
而言，「樂譜」才是最重要的，遠勝於作曲家的創作背景。
又或像是一般人都會認為，「錄音」對於古典樂的推廣是有
利的，但它也造成了指揮家的難處：「有些聽眾會期待，他
們在音樂廳裡聽到的現場演出會跟他們在家裡聽到的錄音一
樣。你習慣某首作品以某個方式來演奏，往往你只能用這種
方式來享受它。」維格斯沃的觀察，也是指揮面對當代聽眾
時的大哉問。有時，維格斯沃的討論，超出了指揮的範疇，
我特別喜愛他討論「音樂會存在意義」的文字：現代人常常
邊戴著耳機邊做其他事，甚至是回應他人的談話，代表大家
都養成了「充耳不聞的能力」：「在一個喧鬧混亂的世界中，
音樂廳提供了安靜穩定之感。大家的生活多半充滿了突發的
活動、無足輕重的資訊。我們很少坐下來，什麼都不做，只
是去傾聽、感受、思考。讓自己有機會放下日常的現實，
強迫外面的世界停下來幾小時，然後覺得自己又是一尾活
龍。」在 2020 年初全球疫情緊張時刻，聽了各色各樣無懈可
擊網路音樂會的我，似乎覺得缺少的東西，正被維格斯沃精
準道中。

　　說到底，指揮究竟是什麼呢？維格斯沃在最後一章〈指揮你自己〉中，說道自己曾經問過樂團成員關於指揮的期待，整理出來的回答令人瞠目結舌，在此先不透露。看著那串根本是針對「聖人」的繁瑣要求，維格斯沃只自嘲道：「我很高興，我從沒打到譜架。」指揮，正是一個如此細節繁雜的工作，透過維格斯沃眾多細微觀點的集合，讀者終將「見樹再見林」，窺視「指揮」一職無比迷人之處。

目次

時間。

沒有比這更強大的力量了。

時間不等人，也不在意任何人。

我們控制不了它，影響不了它。時間一去不復返，這點我們無可違逆，也無從抗拒它無情的推移。有時就連時鐘也趕不上它的腳步。

但是我們能控制我們對時間的認知。透過音樂，我們能度時如分，也可以度分如時。音樂能給我們活在當下的力量。在此，沒有過去可映照，也無未來可想像。音樂釋放了當下，擺脫了過去的負擔，也掙脫了未來的期望。這樣的切割可以讓人深感解脫。

所有的音樂家都有擺弄時間的本事。但是對指揮家來說，時間是我們最重要的責任，我們在既定的路線上迂迴前進，把那無可迴避的步伐營造出一個比較寬容的面貌。我們企圖在時間之中組織音樂，但同時又把它從時間所加諸的限制中釋放出來。我們就在這個矛盾中做事，掌控音樂的起伏，違抗時間的刻度，啟發悸動的心。

我們擊打時間。

我們形塑那肉眼看不見的無形之物。

形塑無形之物

Shaping the Invisible

音樂是聲音在時間中推移的藝術。

——布梭尼（Ferruccio Busoni）

在古典音樂中，指揮是最引人注目的對象之一。很多人沒進過音樂廳，但是都知道指揮看起來是什麼模樣。但是，指揮這個角色有可能是曖昧可疑，神祕難解的，甚至對愛樂者來說也是如此。這樣的疑惑其來有自。如果放在聲音的脈絡中，一個從頭到尾沒發出任何聲音的人，竟然有舉足輕重的地位，的確很不尋常。而一門理應無關乎所見的藝術形式，竟然具現在一個你聽不到的人身上，這是頗耐人尋味的。

在一般的刻板印象中，指揮是個目中無人的自大狂，他自以為是，但在旁人看來，他的貢獻似乎跟樂手無法相比；這種滑稽的形象深入人心，但卻很老套。他是那個最後登場的人，此人顯然擁有不尋常的能力，能掌握音樂開始的時間點，然後比出各種與音樂的動勢隱然相符的誇張手勢，讓人聯想到魔法師，用一根棍子調製出一鍋神奇的聲音，然後擺出一副謙卑順從的樣子，接受聽眾的掌聲，並認可樂團成員的表現，接著踏著凝重的步履離開舞台，彷彿告訴我們，剛才這個讓人屏氣凝神的經驗是多麼令我們感動。我們很容易會嘲笑這種太過認真看待自己的人，尤其是當我們認為他們的工作可能全然無關緊要的時候。

但是，如果這份差事是不必要的，那麼我想它大概也不會存在。事實上，指揮可以左右許多古典音樂愛好者——其中包括樂團的人以及聽眾——的音樂生活。當然，我們做指揮的能否發揮影響，還是要看我們是否稱職而定。

一份眾所周知的職業引來這麼多疑問，這是很少見的：「樂團沒有你，不是也能演奏得很好嗎？」、「你真的能讓演出水準有所不同嗎？」、「樂手真的有在看你嗎？」有些疑問甚至是樂團的樂手問的！不過，所有的人際關係都是建立在那不可言傳、複雜微妙、潛意識而且往往難以理解的種種力量之上，而個體與群體之間的互動很少是單純的，而我相信，指揮的角色也不是什麼不可解的神秘現象。

大家對於其他行業的領導力就比較少有疑問。我不覺得劇場導演、球隊教練或任何有能力啟發別人的人會引來這麼多困惑。難道大家對於戲劇、運動或商業比較熟悉，所以比較容易了解為什麼一群演員需要某人來指導、為什麼光是十一個人還不足以成為一支足球隊，或是一家公司受惠於一個能綜觀全局的人的啟發？一位好的指揮跟所有的領導者一樣，都能聚合並啟發一大群人。在保有決策責任的同時，還能創造出一種有益的合作感，這可能不是一門精確的科學，

但是少有人會不同意，這種結合是當今領導力所努力的目標，而且不分領域皆然。

在眾目睽睽下施展領導權威的人並不多，而樂團指揮卻是其中之一。你或許會以為，這個角色的一舉一動大家都看得見，所以比幕後工作人員的工作容易理解，但情形也可能正好相反。大家都看得到指揮，但正是這一點造成了困惑。其實，指揮介入的程度比大部分的領導人都要來得多。麻煩的是，我們用的是具象的語言，而對於並不想看到的人來說，我們的溝通模式看起來怪怪的。身處音樂廳裏的人很難不去看指揮的肢體動作。但是我們的動作，其作用就跟樂手的指法沒有兩樣。我不覺得聽眾應該受指揮的外表舉止所影響——不過，只要是跟管絃樂演奏會的視覺呈現相關的環節，似乎都說明了這會造成影響。

我之前認識一個三歲的小女孩，她老是叫我「轉接頭」（The Connector）。就跟很多文字誤用一樣，她故意說錯其實別有深意。指揮關乎連接。你想辦法把作曲家跟音樂家、跟音樂、跟聽眾連接起來，希望藉著強化這些連結，讓指揮（conductor）合乎科學的定義——能傳遞熱、電或是聲音的「導體」。撇開科學與音樂的脈絡不談，大家都知道conduct

這個動詞的意思。領座員走在你前面引你入座，是陪伴你，也是帶領你。至於你受引導的程度則視你的狀況而定，同時也要看是誰在帶領你。局面無疑是掌控在領座員手裏，但是程度有限。「以⋯⋯帶領」既是語源學上對指揮的定義，也是音樂的定義，因為雖然音樂有清楚的走向，但管絃樂團是由樂手組成，需要有人啟動，才能有超凡的表現。集合各路英雄好漢，但仍然保有獨特的目標，這對於某些人來說是自相矛盾的。但是最好的指揮就有本事駕馭這種組合，卻不會在藝術上打折扣。好的領導人不是只會發號施令，指望底下的人去遵守而已，任何環境中的成功團隊，都能尊重成員的個體性，也保有嚴明的紀律。管絃樂團的狀況尤其如此，如果樂團的演奏要能說服聽眾，樂手就要練得滾瓜爛熟。

我對指揮最早的記憶是在電視上看到馬勒（Gustav Mahler）第八號交響曲的演出轉播。我看了開頭的幾小節，然後跑到外頭玩耍，回家剛好看到結尾，親眼目睹了站在指揮台上的那個人跟一小時之前簡直是判若兩人。他應該是沒有流血，但他滿頭大汗，混雜著鹹鹹的淚水，精疲力竭，情感耗盡，讓我理解到，雖然我錯過了中間的過程，但想必是一段漫長的歷程。我那時大概只有七、八歲，年紀太小，說

不出什麼大道理，但是已經能理解到，管絃樂需要細心打理節制、受到驅策掌控，得要有某個人來負責做這件事。當然，音樂家自己就能把事情做好，但是樂團人這麼多，對於音樂的細節如何處理，意見幾乎不可能完全一致。指揮的責任就是達到這種一致性——確定每一位樂手都在同一艘船上。

　　音樂本身就意味著大家同在一條船上。我們在談論的是如何「協同」（concerted）腳步來處理某種情境，或是跟別人做事的步調「一致」（in concert）。不過，處理一首交響曲、一個樂章、甚至一個樂句背後意義的方式非常多，要達成共識並不容易。作曲家把聲響定義到某個程度，但是他們完全無法限制樂手或聽眾的想像力。每個旋律都在歌唱，每個節奏都在舞動，每個結構都在說故事——但是那些歌曲、那些舞蹈、那些故事到底在說什麼，則取決於演出的人。音樂除了要一起發出聲響之外，也必須在情感上協同一致。我認為這是缺一不可的。演出要有表達的一致，也要有執行的一致。音樂要有自由揮灑的空間，但也要讓人聽出演奏者的意向。古典音樂尤其如此。每個音符都承接了前一個音符，由後一個音符賦予意義。每個聲音的背後都有意圖，以管絃

樂而言,這個意圖是由指揮來帶領。

　　哲學家叔本華寫道,音樂容易了解,但無法解釋。音樂以其抽象之本質,得以直訴人心,但是也有缺乏明確指涉、樂手難以達成共識的問題。管絃樂團的團員有多少,意見就可能有多少種,而每一種意見都有它的道理,但如果每個人都同時表達自己的意見,就會削弱音樂的力量,聽眾的體驗就不會那麼深。

　　正因為音樂的指涉可能不夠明確,因此有些人比較偏愛室內樂。他們看重與作曲家的緊密聯繫,透過更少的中介創造出更直接的聯繫。而管絃樂團的規模龐大,除非盡量集中力量,否則有可能不利於音樂。但是管絃樂不需過於恣肆,也不應在情感上過於抽離。管絃樂有深度、有廣度又細緻微妙,而指揮要鼓動樂手,把內心的情感表現出來,又要不著痕跡地讓這番表露收攏在一條聚焦而認真的溝通脈絡中,讓參與其中的人互相增益,而非彼此削弱。

　　德布西(Claude Debussy)是在數學的脈絡背景下,把音樂與無限相連起來──組合音符的可能性是無限的,而表現的方式也是無限的。音樂或許沒辦法描述一根湯匙,但是

只消一個樂句，就能刻劃令人心痛的欣喜，光是一個和弦，就能引發憂思愁緒。即便如此，也無法用語言精確地描述我們所聽到的音樂是什麼意義，何況我們每個人所感受到的意義都可能略有不同。

　　各家對於音樂本質的看法莫衷一是，多少也是源自記譜法的限制。不過，記譜法就跟世界語（Esperanto）一樣，其單純性取決於每一個符號或象徵意義的範圍很廣。音樂不只是彈對音而已，或甚至不像英國喜劇演員莫雷坎比（Eric Morecambe）說的，以正確的順序把音彈對而已。其實，作曲家留下的指示都有可能是含糊不清的。就算是非常詳盡精細的記譜法，充其量也只是一個相當粗淺的傳遞訊息的手段。有許多方式可以賦予一個音不同的音色，要表達某個特定節奏，也有不同的精確度或彈性。你隨便說一個字，都一定會有意義。你只要奏出一個聲音，也不可能不帶任何詮釋。即使你想避免做任何表達，那也是一種表達的方式。雖然作曲家可能會想規定一個音的節奏、音量、重音、長度、音色或速度，但這基本上都是主觀的，也都會受到前後脈絡所影響。但也正是記譜法的限制，讓音樂有無限的詮釋可能。有限創造了無限；而正是無限讓古典音樂能流傳後世。

如果每個人彈拉赫曼尼諾夫第二號鋼琴協奏曲都是一個樣的話，大概就不會有人想要反覆聆聽了。

　　就算每個音的性質都能清楚界定，但是其意義還是取決於它跟其他的音的關係。音樂關乎音與音之間的關係，而非音的本身。表達存在於音與音之間的空間。存在於音與音之間。存在於節拍之間。它關乎你如何梳理音符，也關乎你如何黏結音符，以及如何把處理的結果連結起來，或是如何違逆音樂所營造的期望，如此一來，你就把紙上的音符變為多面向的表現。

　　如果你聽過電腦演奏的音樂，你就知道跟人彈奏的有何差別。有時候，如果換成別的樂器演奏，或是換了別人演奏，就算是耳熟能詳的樂曲你也不一定認得出來。我們演奏的不完美，造就了音樂的特性。我們容易犯錯，但錯誤卻往往引人深思，這也是機器無法完全取代人的主要原因之一。

　　由於大部分的人從小接觸古典音樂時，都知道要完全照譜彈奏，一個音都不能錯，所以會認為音樂係受限於作曲家的指示，而非因作曲家的指示而得到自由，這是可以理解的。那些不太贊同「音樂是自我表達媒介」的人，很容易

奉行「樂譜是目的，而非手段」。另一方面，爵士樂注重即興，讓樂手覺得自己有比較大的掌控空間，這種連結會讓音樂變得更好聽，不只是因為聽眾聽得出樂手奏出的是真正有個人特色的音樂，也在於保證了聽眾聽到的是獨一無二的音樂。爵士樂手與作曲家之間的關係不同於古典音樂家與作曲家，但是從概念上來說，我不認為爵士樂與古典音樂是對立的。古典音樂演奏者想要與作品達到水乳交融的境界，看起來不像爵士樂手那麼容易，但如果要奏出真誠而有意義的樂聲，樂手還是要融入作品之中。音樂不能自由放任，為所欲為。我相信大部分的爵士音樂家也都會同意，只是他們很善於掩飾背後的規範法則而已。

　　從古典音樂所擁有的選擇來看，許多不同的詮釋都有可能找到依據。但是一場演出不能出現意見不一致、前後不連貫或是含糊不清。而大部分的管絃樂團幸好都有指揮來把關。一首樂曲的生命就像一條河。表面上看來好像都差不多，但是底下的結構卻是龐然蕪雜，隨著時間而使整體面貌也有微妙改變。實際的狀況瞬息萬變，音樂家必須接受這種不穩定，甚至歡迎它，同時心裏又要很清楚，必須持續一貫地對自己誠實，演出才能傳達意義。

　　指揮若欲實現心中對於音樂的想法，就要有本事說服其他的音樂家接受。職業樂團本於合約，必須尊重指揮的看法，但是除了最表面的層次之外，成功的演出有一部分是取決於指揮對於樂手心理的了解。擁有激勵別人的才能仍然是指揮成敗的關鍵因素。如果我們不能說服別人，就算在音樂上再厲害也沒用。

　　然而，光是有辦法說服樂團也不夠。樂手必須有能力表達才行。常有人說樂團在某位指揮「之下」演出，但這個說法是不恰當的，它意指樂手受到壓迫，甚至強迫音樂就範。用這樣的關係來演奏音樂，只會暴露個人經驗的局限而已。指揮必須把自己的個性注入樂團之中。但我們無權擁有樂手的人格。我們的工作是去接納這些個體的心靈；唯有如此，我們才有可能影響他們。說到底，影響力是我們唯一擁有的東西。這種控制的層次當然跟聽眾想像的相去甚遠。如果你真的想牢牢掌控你要表達的內容的話，那你乾脆去寫書好了。

　　最近有個朋友告訴我，她的兒子覺得我很聰明，說我「拿根棍子整天揮來揮去──居然都沒打到自己的臉。」我很高興有人稱讚我，尤其是來自一個心無成見的六歲小孩，

但我覺得他應該還有別的意思。但也可能就這樣。想太多或許也有危險，最成功的人不會浪費時間去分析他們的挑戰或成就，我想不管在哪一行都是如此。到最後，最順性而為的人就是最可信的人。

我無意把這本書寫成指揮的教學手冊，它也不是一本指揮史。指揮並不是一門有公式可循的行業。每個人都是透過所處的環境摸索出自己的路，而最有成就的往往是那些最能提出獨特解法的人，因為其中總是有無法解釋的成分。就算有人解開了箇中奧祕，那也可能跟人的個性無關。不過，我還是希望對樂團與指揮之間的音樂的、實體的與心理的關係，提供基本的解釋，也探討一些指揮所面對的比較公眾或私人的議題，對於指揮感到好奇的聽眾，也能獲得一些啟發，進而更能欣賞音樂。

音樂是肉眼看不到的，而卓越的領導力也是風行草偃、潛移默化的。指揮不但為音樂演出賦形，也讓演出之前的練習與心理過程有跡可循。形塑肉眼看不到的東西，或許會流於模糊玄妙，但在表面之下，指揮的技藝卻是明確而深富人性的。

1

指揮動作

Conducting Movements

身體從不說謊。

——瑪莎・葛蘭姆（Martha Graham）

　　大部分的指揮從小就燃起對音樂的熱情，正如大部分的音樂家從小就學樂器，開啟了與作曲家之間的淵源，一生受用。這段關係的種子在努力練習和耐心呵護之下孕育茁壯，而對於平均五歲的小孩來說，能耐心練習並不是一件容易的事。但是小孩子最好是在青春期之前就克服技巧的挑戰，而大部分的職業音樂家在成長過程中都投注了無數的時間單獨練習。就是因為年紀輕輕就全心投入，使得音樂家這一行有一種相親相愛的情誼，每個人都知道音樂家在成長過程中做了多少犧牲，大家對此心照不宣。就算奏出的音樂還有待琢磨，樂手之間也有一種苦樂與共的默契。

　　而身為指揮，或許是不自覺地選擇了與這種默契保持一段距離，因而挑了一種若即若離的職業生涯。我不認為大多數的指揮會覺得自己在演奏方面比樂團的樂手更高明，但我們也不會否認，這個工作讓我們不同於其他音樂家──我們不跟樂手坐在一起，而是站在邊上，從旁引導音樂的進行──這個決定並不尋常。最先或許是從音樂著眼才決定這麼做，但是其結果卻會影響一輩子，對於個人、社交關係及收入方面，都會產生重大影響。雖然這些指標並不能說明你是什麼樣的人，但卻會一直影響別人怎麼看待你。

指揮想要拿整個管絃樂團作為出口，來表達他對音樂的喜愛，其背後可能有很多原因。有些人可能只是因為樂器拉得不夠好，走不了演奏這條路。有些人是覺得一件樂器還不夠豐富多樣，而管絃樂團的演奏曲目包山包海，更能表達自己。對有些人來說，管絃樂團跟人與人之間的互動有關，這是指揮這個工作最迷人的地方。對我來說，我想許多人也是如此，它是三者的結合。但不管動機為何，指揮這條路比較不是演奏技巧的實踐，而是如實反映你是一個什麼樣的人。在這個意義之下，這根本不是一個選擇。你是什麼樣的人，就是什麼樣的人，如果你自己一個人比在群體裏自在，這件事你得放在心上。我覺得你選擇當一個網球選手或一個足球員，除了說明你在這方面有才能之外，從中也可以看出你的個性。

有一種想法認為，管絃樂團是一件樂器，而指揮在彈奏它。這種想法並不正確──即便有時候是因為有些指揮不願光環太過耀眼，因而助長了這種形象。儘管許多的器樂演奏家對自己那塊世間獨有的木頭、金屬或黃銅有種無可置疑的個人連結與癖好，但如果認為這一群各自獨立的音樂家跟一個無生命的物很相似，並以此來理解指揮與樂團之間的關

係，恐怕是大有問題的。雖然我們指揮有時候不禁會希望，在樂曲的某一處，同一位樂手對同樣的手勢能給出同樣的反應，但人是不斷在變的，總是比任何一樣樂器有趣得多。

　　指揮「調度樂團」的方式，與劇場導演「調度演員」有所不同。沒錯，我們直接參與演出，但我們自己不發出聲音。如果說我們跟某件樂器有關係的話，那件樂器大概就是我們的身體了。我們就是用它來表達自己。我們就是這樣來形塑那看不見的東西，所以我們需要學會用身體「說話」。雖然在排練的時候可以用口語來溝通，但是在演出時就不行這麼做。在音樂過程中最重要的部分，指揮只能透過視覺、而非口語來表達。

　　一九七一年，美國心理學家麥拉賓（Albert Mehrabian）做了一項研究，他的結論是面對面的溝通──尤其是關於感受與態度的溝通──可以分為三部分：我們使用的話語（占百分之七），我們的說話聲調（占百分之三十八），以及肢體語言（占百分之五十五）。如果說話者的言詞跟非口語的行為相牴觸的時候，人們會比較相信行為舉止。雖然這項研究的結果常常被人過分簡化，但顯然肢體表達的某些形式居於人類溝通的核心。沒有它，指揮這個角色就會大不相同。

用肢體來表達內心的情感，這是每個人每天都在做的事。指揮只不過是把這當作一種手段，用它來創造音樂風格的明晰與情緒感受的力量。

　　只用肢體來表達你對音樂的態度，別有一番好處。不論是多麼特定的情感，如果不受文字語彙所限，表現起來會更加強烈。文字很容易受到誤解，我們的用字遣詞，都有自己的偏好，而樂手對於我們說的話所做的反應，不太可能一致同意，但是對我們的動作，比較會有相近的看法。音樂能化繁為簡，但若用話語去討論它，很容易適得其反。音樂是一種超越國界的語言，但這種語言並不能翻譯。要描述那無法形諸文字的，除了音樂之外，就只能用肢體語言來溝通。而指揮結合了這兩者。

♪

　　音樂不同於說話之處，其一在於規律的韻律。我們說話是以語句為單位，且往往會有抑揚頓挫。雖然每個句子都有自己的韻律，但只有碰到特殊狀況，聽的人才會預期說話的節奏模式會重複。人類善於配合節奏，掌握節奏律動，所以

很多記憶術都以節奏為基礎。我們常常用節奏讓大腦牢記事物，因為大腦對節奏很有反應，所以一首作品的節奏能讓聽者積極參與其中。就算我們沒在走路或跳舞，節奏也能刺激大腦，其程度超過旋律或和聲。節奏的力量最能動人心魄——有時是生理與情緒皆然——這就像詩人寫詩，巧妙操控聽者對節奏的預期，是一種簡單但有力的表現工具。

節奏是音樂律動的質地，至於聽起來要嚴格精確還是鬆散自由，端看音樂家如何取捨。作曲家把音樂的音高和節奏寫得清清楚楚，但這兩者都不是精確的科學。為了滿足表現的需求，同一個音由大部分的樂器奏來，都可能偏高或偏低，而大部分的人就同一個音，都可以聽出至少十種不同的音高。但是就詮釋樂曲來說，掌控節奏是每位表演者的基本功課，而節奏的自由度、堅持、靜止或嚴謹，都是用音樂說故事的有力手段。這也取決於我們需要表達什麼樣的律動。即使像佛漢・威廉士（Vaughan Williams）的《雲雀飛翔》（*The Lark Ascending*）這樣節奏自由的樂曲，演出者也可以決定這隻鳥要飛得多有力。然而節奏越是明晰，這隻鳥就越不可能恣意亂飛。情感乃是運動中的能量，而在管絃樂團，情感的引導來自指揮。一個手勢控制得宜的指揮能清楚傳遞

音樂的能量，樂手也會容易了解。好的指揮技巧能把含藏在音樂之內的律動表現出來，不論這音樂是平靜如月光下的湖面，還是狂暴如沙漠風暴。

指揮（尤其是沒有經驗的指揮）很難在沒有聲音、也沒有人在他們面前的情形下，練習表達節奏的能量。想像自己聽得到聲音，這件事本身雖然有其限制，但仍然值得去做，在私底下先習慣自己的肢體動作，這樣在面對大眾的壓力時才能保持泰然自若。在家裏比劃其實沒有那麼蠢，但若你不知道為何如此比劃，那就會變得很可笑。對一個無意站在樂團前指揮的業餘人士來說，跟著錄音指揮，是一種無害的消遣娛樂；但若當成指揮的訓練，這是沒有意義的。就算你很喜歡你所「指揮」的這首錄音的詮釋，但這種經驗勢必會讓你跟著你所聽到的聲音來比劃，而不是親自去發現不同的肢體動作會得到不同的聲音。你只是隨著音樂而舞動，並不是去做出音樂。指揮不像器樂演奏家那樣可以練習音階，但是把動作練熟，也是有幫助的。肢體動作的熟練穩重會讓樂團覺得很安心，對指揮來說，反覆演練也能養成肌肉的習慣。

每位指揮的身體都不一樣，每位指揮的技巧也都是獨特的。身體的習慣與姿勢跟指揮的高矮胖瘦有關。如果身體是

指揮的「樂器」，那麼我們應該好好學著使用它；指揮技巧
的要領跟器樂家練習的要領並無不同：要有覺察，能掌控自
己的肌肉運動，才能得到你想要的結果。不能控制身體的指
揮，就沒辦法掌控樂團。他們或許想透過其他的方式得到想
要的東西，但如果每件事都要解釋，或是不用指揮給出的視
覺訊號來排練，那麼要花的時間就會多很多。這除了會影響
工作量、增加費用之外，過多的描述與反覆練習，也會失去
音樂的新意與想像的自由，這造成的危害可能更大。

　　大指揮家很少只因卓越的技巧而受到稱讚。技巧是達致
目的的手段，假如你的身體放鬆自在，動作無拘無束，那麼
你的指揮動作自然就會跟音樂走在一起。如果你對音樂沒有
清楚的了解，那麼就算動作清楚明白也沒什麼意義，指揮必
須相信自己的看法，才有辦法表達出來。指揮的意見若是夾
纏不清或大而化之，那麼肢體動作一定是含糊而猶豫的，樂
團奏出的音樂也好不到哪裏去。但若指揮對於音樂的內容胸
有成竹，就會表現在動作上，也一定會傳達給樂手。貝多芬
第五號交響曲的開頭，有上百種不同的演奏方式，而經驗豐
富的樂手可能大部分的處理手法都拉過。透過了解樂團需要
什麼樣的肢體動作來帶領，雖然有可能得到一致的共識，但

是把技術的解決和音樂的解決分開來看待，總是沒辦法完全
說服人。用音樂來帶領，身體應該就會跟上。

　　背後的思想與感受若是清明，手勢就會清晰；當肢體動
作如實反映了音樂的情感，也會引起別人相應的反應。我從
自己的經驗中學到，我指揮的樂團要是奏得七零八落，多半
是因為我自己舉棋不定，在不自覺之間透過肢體流露了出
來。十次有九次，我可以在不確定感還未出現之前，就感覺
到它。懷疑加上失望的傷害甚大，應該努力去避免它。

♪

　　大部分的指揮站在樂團面前做的第一件事就是試著跟樂
手建立實際的關聯。每個樂團都有自己的樣子，雖然樂手會
調適自己來配合那天帶他們的指揮，但若指揮先調整自己，
事情會比較簡單些。畢竟，一個樂團只有一位指揮。有時候
我會覺得自己好像在黑暗中橫衝直撞，想找到可以抓住的東
西，但我也學到，如果能放開心胸，讓這種關聯水到渠成會
比較好。這並不是消極以對，而是了解到樂團也在找可以切
入的點。你或許覺得茫然不知所措，但如果你給人歇斯底里

的印象，那只會讓情況變得更複雜，別人要幫忙也無從下手。你不是在找某個特定的東西，但是當你找到的時候，心裏是知道的，接下來你會有一種同步的感覺，讓指揮和樂團都會覺得安心。要是沒有這種感覺，大概就控制不住局面，而這種萍水相逢的關係當然也不會令人滿意。至於何時要凝聚樂手的能量、何時要釋放能量，這是音樂的課題，也是心理的課題，但是答案終究要透過肢體動作展現出來。樂團與指揮之間的溝通品質取決於肢體的關係。

尼采說我們是用肌肉在聽音樂。那麼反過來說，我們看到什麼，在音樂上也可能做出相應的選擇。我有次聽到一位非常有名的指揮跟一個同樣有分量的樂團開始排練，他讓樂團先拉一個 G 大調的音階。且不管這件事是真是假，這個情境看似滑稽，但背後的用意是嚴肅的：他想要在開始拉奏作品之前，先跟樂團建立肢體的關係。不論他們將排練的是什麼曲子，一條看不見的聯繫開始浮現出來。

音樂和肢體動作之間的關聯非常深。大部分的作品會分成好幾段，冠以「樂章」（movements）之類的名稱，這或許並不是巧合。就像小孩有辦法區分不同樂曲的不同性格，隨之跳出不同的舞，表演者不假思索，就能讓肢體動作具有

音樂的意義。顯然人類是唯一一種動物,能把動作跟音樂搭配在一起。有些人以為猴子的表現會比指揮好,但這並非事實。這對指揮是個好消息,對猴子則是壞消息。

♪

樂團樂手先是對指揮這個人形成印象,然後才把他當成音樂家來看待,這是人性使然。我們踏進排練室的那一刻所造成的印象很重要。有人套用政治人物的觀點,認為權力有九成是來自於對權力的認知,如果讓身上妝點了權威的象徵,會讓權力的行使變得更容易。他們把排場搞得很大,說不定還故意姍姍來遲,為的是創造一種階級差距,這是他們覺得光靠音樂是做不到的。但是樂團和指揮之間的關係相對親近,這使得樂手一眼就可以看穿其間的虛偽。有時浮誇、虛張聲勢一下不是壞事,但是真心還是勝過做作。最真誠的指揮才是最有權威的指揮。

在光譜的另一端,讓人覺得你缺乏信心也會有問題,而且從口語和肢體上都會傳達出來。焦慮感往往來自於對處境有所尊重、能欣賞樂團的知識與經驗、體認到聽眾的期待,

以及知道所演奏的曲目需要哪些條件。你在私底下如何處理這層認知是一回事：你用肢體如何展現出來又是另一回事。如果樂團不覺得指揮是自在的，那麼樂團也不會覺得自在。

有些指揮的魅力及與生俱來的能力能讓滿室生輝，上了台就是舞台的焦點，他們有很大的本事，能讓別人對他們產生好感。但有些人的魅力僅止於音樂。魅力不是後天能學來的，人若有幸擁有魅力，機會也會接踵而至，跟一大群人相處起來，關係也會比較融洽。最早以人格的力量來解釋奇魅（charisma）與領導力的是德國社會學家、哲學家馬克斯‧韋伯（Max Weber），這其實只是一百年前的事。「奇魅」一詞源自宗教，意指能展現奇蹟的特殊能力，是由聖靈所賦予——這大概足以讓最自負的指揮也要臉紅。

整個來說，只要不跟那些太有自信、或是太沒安全感的人打交道，一般人與人之間的互動會還不錯，但是指揮和樂團之間在權威上是不對等的，所以事情不會那麼明朗。樂手會預期、在某個程度上也需要一個比他們更強的人站在他們面前。別的不說，至少他們要很清楚，為什麼不是他們自己上去指揮。然而，指揮要是有所假裝，樂手一眼就能看穿。當你第一次跟樂團碰面的時候，你很難不意識到你對這種平

衡的需求，而我常常覺得，一旦開始指揮，就已經過了跟樂團肢體互動最複雜的一關。因為到頭來，樂團樂手真正在乎的是站在他們面前的這個人的音樂修為。幸好，比起我們的個性，音樂的部分是我們比較能掌控的，而我們有幾分信心、有幾分懷疑，也會展露在眾人面前。

　　要給別人一種你很自在的印象，最容易的辦法就是你感到自在。這件事說的比做的容易，尤其如果你要做一件難事的時候，更是如此。音樂很難，你得小心應對，才有可能把每一件事都做對。想要立下殊勝之功，是一大挑戰。指揮若要負起責任，讓樂團想去冒險挑戰，他就得先把火點燃。打從我們第一次站在樂手面前，我們的一舉一動都能放鬆、啟發樂手，也可能造成反效果。我們心懷謙遜面對樂手，扮演一個輕鬆而合作的角色，同時也滿懷信心，展現我們相信自己有資格站在台上帶領他們。心懷謙遜與信念是個不錯的起點。

♪

　　指揮台到底是出於實際狀況或是心理需求而出現的？這

很難說。我猜兩者都有。它顯然有助於坐在大型樂團後排的樂手看到指揮的動作，但或許也有情緒的因素在其中。有些指揮不想站在指揮台上，因為不想被人認為他在搞個人崇拜。有些指揮不要指揮台，純粹是因為他們身材夠高大。但是指揮台所散發的正式感與結構感，對於區分專業關係與個人關係可以發揮很大的作用。指揮可以用指揮台來表示：「現在由我負責，因為我站在這個木箱上，不過一旦我走下來，那麼我的意見──不管跟音樂是否相關──分量跟其他人是一樣的。」這是一種專業慣例，反映了準備過程的正式性。大致來說，指揮對音樂負責、對排練負責，而指揮台確認了其地位。但這未必暗示著指揮台滿足了「拿破崙式的權力情結」。

不管有沒有用指揮台墊高，樂手都需要看得到指揮。樂手必須盯著放在面前的樂譜，但是邊緣視野（peripheral vision）也起了很大的作用。旁人或許會覺得樂手沒有在看指揮，但是整個屋子裏只有指揮站在前面揮動手臂，而且他的肢體動作目的在於鼓勵樂手，所以樂手很難視而不見。

樂手希望從指揮的動作中得到踏實的信心與想像的自由。理想的狀態是指揮要有底氣，又要有彈性──就像一棵

樹一樣，紮根深，能保持樹的平衡，又能提供養分，而堅挺的樹幹象徵了智慧與力量，茂盛的枝枒則能耐受來自四方的風，樹葉則會不斷幻化形狀光影，隨著空氣中的光線與靈魂的韻律而舞。你的身體要能以詩與散文的格律而動，能反映音樂語言的法則，讓無窮無盡的形容詞與副詞來為結構增色。指揮要能掌控住時間，不管音樂在流動或抵達終點時，在奮力爬坡或是滾動而下，都要使之清晰可感。我相信指揮能表現出這音樂屬於夜晚，還是屬於白日，是內在或外在，是私密或公開。指揮能讓音樂聽起來像栩栩如生的油畫或是一幅印象派的水彩畫，讓線條像一幅精細的蝕刻或是比較粗獷的木雕。我不確定你能不能讓它聞起來像忍冬，或是嘗起來像洋蔥，但是你的感官經驗越豐富，你就越能把心中的想像傳遞給樂團。

　　有人擁有「色聯覺」（chromesthesia）的能力，能在聽到音樂的時候喚起對色彩的聯想，對此我並不驚訝。人們常在談論音樂家奏出的色彩範圍，而作曲家也往往從他們希望呈現什麼樣的情感色彩來選擇調性。我們可以從莫札特的歌劇推知，他覺得 A 大調是最適合表現浪漫愛情。貝多芬的英雄樂大部分是以降 E 大調寫成。若要表現權威感，常常偏好

用C大調。既然有可能用肢體來表現某種特定的情感，那麼也應該可以用肢體來表現調性。這個想法有點難參透，但是我曾跟學生玩過一個遊戲，要他們猜一猜，年輕指揮指的音樂是什麼調。結果猜對的比例還滿高的。

我們不能指出個別音符的意義，但我們能夠影響兩個音之間相對關係的意義。我們能表現出音樂是生氣還是悲傷，絕望或充滿希望，私密或公共，粉紅或藍色。而我們也應該有能力如此。我們的工作就是幫忙把音樂的黑白斑點變成五顏六色的光影，把它的線條化為不同的輪廓與色彩。記譜法有其限制，於是就要把樂手的分譜以象徵轉譯。而每個樂手心中馳騁的幻想也需加以引導，成為有一致性的共識。

♪

從形上學的角度觀之，創造性音樂經驗的核心落在由作曲家、指揮和樂團所構成的三角形裏。每個人都以旁人所不知的方式往這個音樂的質量中心走去，而這趟旅程也造就了每一場演出的獨特性。假如每個人都敞開心胸，能被之前沒聽過的想法所影響，那麼就很有可能在音樂上有所發現。指

揮有資格挑起這個疑問，而且也的確有責任這麼做；他們的
雙臂就是扮演這個角色最顯眼的工具。指揮的手臂若是太靠
近身體，就有可能讓人覺得他們在宣示音樂的擁有權。但如
果指揮的手伸得太出去，就不能表現出集中的力道，無法收
攏大型管絃樂團。理想的情況是，你給人音樂與情境合而為
一的印象，但你要好像在擁抱音樂，把聲音釋放出來，而不
是把聲音摀起來。

　　雙手具有非凡的力道、機動性和彈性。手勢範圍之廣，
為溝通提供了無限可能，我們很自然地就把有豐富觸感的手
與許多感官知覺連在一起。我們只要看看羅丹的雕塑，就知
道手的表現力有多麼強。那些手甚至沒有在動。靈巧熟練本
身就是一種美。手似乎在說著一種原始的語言，那些想要被
別人了解的人是不會忽略這種語言的語彙的。政治人物刻意
誇大手勢，為言詞造勢；指揮在一個具詩意的脈絡下（我
們如是希望），不斷運用這種語言，發出包羅甚廣的潛意識
訊息。手勢既能安撫，也能命令。手指能觸發聲響的微妙纖
細，也能捕捉精確的抑揚頓挫，而緊握的拳頭則像是從盤古
開天就已存在的姿勢，表達了熱情與決心。

　　由於雙手有如此豐富的表達能力，有些指揮刻意不用指

揮棒。合唱指揮幾乎只用雙手指揮，我猜這是因為這更能呼應人聲，要是手裏拿了一根用木頭、塑膠或玻璃纖維做的小棍子，或許會有損人的溫度。不過，只要人們想讓音樂家聚在一起，很多人都用了不同形式的棍子——這可能是人類最早使用的工具。第一個見於史冊的指揮大概是帕特雷（Patrae）的斐瑞居德斯（Pherekydes），他在西元前七百零九年拿著一根黃金手杖，對著音樂家揮舞；十七世紀的法國作曲家兼指揮盧利（Jean-Baptiste Lully）以杖擊地，要是他的力道小一點的話，說不定他的腳也不會受傷，因而能保住一條性命。至於一根白色的棍子是否更能精確表達出節奏與情感，看法見仁見智。不過，只要技巧夠好，指揮棒也能像手指一樣靈巧，也能明確釋出權威感但又不會太過張揚。

　　樂團的樂手對於拍點在哪裏，各有不同的看法。有人本來就習慣看指揮的手；有人則會看指揮棒的末端。如果指揮自己拿不定主意的話，那就會有問題。但如果是徒手指揮，就不會造成困擾，而指揮棒也可以是一件美麗的樂器，指揮用它來引導音樂的性格，也帶出音樂的律動。指揮棒的揮動就跟琴弓一樣，它的速度和壓力能引發絃樂手做出相應的反應；它也提供了明確的點，讓管樂手能決定何時呼吸；坐在

後面的樂手則受惠於指揮棒揮動的幅度較大,能看得比較清楚。指揮棒能做出很長的音樂線條,也能勾勒出很平順的形狀;它能表現輕快優雅,也能表現深沉渾厚。

　　喜歡用指揮棒的指揮會很在意棒子用起來的感覺。如果它要真能得心應手,就要以正確的方式與手指、手掌相接觸。指揮棒的差異很大,必須仔細選擇,才能指得順手、指得舒適,許多指揮的指揮棒還是量身訂製的。我個人是得到一位波蘭籍的倫敦大學學院(University College London)實驗物理學教授的幫助。要是指揮棒用得不順手,就好像小提琴家用了別人的琴弓一樣。真的要用還是可以,但是重心與重量有差,會嚴重影響表達自我的能力與信心。而沒有信心,就跟一隻沒有羽毛的鳥沒兩樣了。就像阿德萊・史蒂文生(Adlai Stevenson)說的:「如果你覺得自己騎馬的樣子很蠢的話,你很難帶領騎兵衝鋒。」

♪

　　雖然指揮可以運用肢體語言,而站穩腳跟、姿勢開放、手勢迷人、清晰的指揮棒技巧也都很重要,但是,大部分的

樂團團員會告訴你，他們仰賴指揮的臉部表情來接收溝通的重要訊息。「靈魂之窗」眼睛訴說最有意思的故事。從眼睛就可看出你對音樂掌握到什麼程度、你對自己有沒有信心、還有你是否相信樂手。眼睛從不說謊。

嗯，幾乎從不說謊。人們自然而然會以為我們心裏在想什麼，就會有什麼表情。但也並非總是如此。大部分的人在全神貫注於某件事的時候，大概都會有一張「沒表情的臉」。如果指揮在思考的時候，臉上表情很嚴肅，或一副置身事外的模樣，那這位指揮就太倒楣了。如果指揮自己意識到這個問題，有時還會引發更大的問題。你要集中心思，還要不忘微笑，這簡直是強人所難，而且恐怕會給人不誠懇的感覺，甚至讓人覺得你很奇怪。但事情也可能反過來。要是我從一位樂手的表情判定，他在排練時像是度日如年，而排練結束後，他卻說他很享受排練，這時候我總是會嚇一跳。我們很難不受自然流露的表情所影響，但是誤解的可能性也總是存在。

美國心理學家艾克曼（Paul Ekman）認為，人有能力做出一萬種不同的表情。令人欣慰的是，對於時常在外國工作的指揮來說，大部分的臉部表情對於不同的文化來說似乎是

共通的，包括憤怒、嫌惡、恐懼、歡欣、悲傷、愉悅、輕視、滿意、難為情、興奮、罪惡感、驕傲、放鬆、滿足和羞愧。這些表情大概已經足夠拿來指揮馬勒的交響曲了。指揮得要當一本音樂表情的「臉書」，但同時還要確定，我們反映的是音樂的情感故事，而不是我們自己的心事。如果指揮掏心掏肺，公開分享最私密的感覺，會讓人覺得你太過感情用事。無拘無束和耽溺之間的界線是很微妙的，如果指揮能夠接受音樂所講的並不是他們自己，那麼他將能夠找到這條界線。一流的指揮就像一個容器，音樂流過其中，因為他們也是這麼看待自己。

指揮身上有自己的靈魂與性格，但是最好的指揮能表現各種不同的情緒極端，自我卻不會黏滯其中。他們製造了張力，但是自己卻不會緊張。他們是放鬆，而不是鬆懈，不減內在的控制，卻產生極大的自由。這讓樂手得以加入樂曲所鋪陳的情緒旅程，但是並不會被指揮綁住。如果表達的是作曲家的個性、而不是指揮的個性，那麼訴說的對象勢必更多，說的內容也會更深刻。有能力表達，但又能不盡現內心，這是一種非常少有的才能。

聽眾很少有機會看到指揮的臉，所以不常親眼看到指揮

與樂手溝通的關鍵部分。我很高興是這種狀況，所以要是樂團後面坐了聽眾，就會讓我有點手足無措。我都不知道自己是不是洩漏了什麼音樂這一行或是我個人的祕密。指揮的手勢是給樂手看的，而不是給一般大眾。這些動作是調色盤、是畫筆，而不是畫作本身。我們用視覺的方式來表達情感，達到聽覺的目的，如果把車放在馬的前面，這是有問題的。雖然我不認為聽眾應該透過指揮的肢體動作來體驗音樂，但不容否認的是，我們是在演出中最顯眼的個人，要對指揮視而不見是不切實際的；尤其研究結果顯示，聽眾所看到的事物的確會影響他們的聽覺經驗。人若看到高強度情感的表現，會認為在聽覺上也是如此。不管我們喜不喜歡，別人眼中的我們會影響大眾對這場音樂會的看法。

　　我以前認為，音樂只能透過樂團團員這個管道來溝通，而我的肢體動作只為樂手服務。但我現在明白了，指揮的手勢對聽眾的體驗有著直接（雖然是透過潛意識）的影響。比方說，我指揮貝多芬第七號交響曲，如果我在指到最精彩的時候，把注意力放在低音提琴上，而此時旋律都落在其他聲部，那麼，那些盯著我看的聽眾理應會更意識到低音提琴的重要性。這就跟音樂會現場轉播的導播所擁有的影響力很

像。那些在家裏看電視的人，其經驗會受限於導播的取鏡和角度。

　　指揮的手勢帶領了聽眾的耳朵，或許並無不妥，只要這是指揮手勢的結果，而不是目的就好。但人們是來聽音樂的，不是來看你借題發揮的，你希望聽眾聽到各個聲部的總和，而不是個別的聲音。如果聽眾把眼睛閉起來，仍然可以清楚聽到整體的結構與情感的強度，但是視覺的感知絕對會支持一些更細微的細節。「為了」聽眾而演奏，和「迎合」聽眾的演奏，是不一樣的，尤其是如果你能不被有害的自我意識給分心的話，你就能區分這兩者。

　　我們肢體投入的程度顯然要跟音樂的能量相稱。如果音樂聽起來應該像在打槌球，但指揮指起來卻像是在打拳擊，那一定會讓聽眾心煩意亂。如果音樂是那種會在紐約麥迪遜廣場聽到的音樂，你的動作就不應該像是在御花園開派對一樣。並不是因為這兩個場合我都去過。你應該讓人一眼就能看出你指揮的是海頓的交響曲，還是蕭士塔高維契（Shostakovich）的交響曲。而且我們用的力道也應該考慮到樂手的需求。處理一個複雜而激動的段落，最好是用精簡的指揮動作，以確保不會讓樂手更忙亂。有時我會覺得自己的

動作越多，反而製造了越多誤解的機會。情緒或許恢弘，但是動作太過熱情，有時反而增加了迷失方向的機會。

幸好，大多數時候音樂對力量的需求和實際需求是一致的。但這並不是碰運氣的結果。在一首傳世傑作中，演奏技術也是音樂的一部分。大作曲家不會寫那種奏不出來的音樂，所以我們大可判斷，如果有某個地方在技術上做不到，那有可能是因為在音樂上做了錯誤的決定。如果小提琴手很優秀，但卻拉不了布拉姆斯第四號交響曲的結尾，那很可能是因為指揮要求的速度太快。如果在音樂與演奏之間有衝突，應該以樂手的需求為優先。如果樂團做不到，指揮自己在那邊真情流露是沒有意義的。

而且，指揮指得越是用力，聽眾就越難好好聽音樂。你指揮得越多，聽到的就越少。李斯特（Franz Liszt）有句話很有道理，「指揮是舵手，而不是划槳手」。換個角度來說，如果我們不好好講究肢體動作，就很難對樂手有所影響。這可以拿滑雪選手與雪的接觸來說明。好的滑雪選手知道什麼時候要往下頓，什麼時候該滑過去，什麼時候要控制轉彎的曲度，什麼時候要相信坡度。滑雪的時候，膝蓋總是保持微彎，讓滑雪者和山坡保持自然的迎合。若是否認這點

是很危險的。滑雪者要是做錯選擇，後果可能不堪設想，但指揮要是做錯選擇，代價也有可能很大。而樂團至少從外面看是毫髮無損的——就跟山坡一樣。

　　但指揮有責任驅策樂手拿出最好的表現，而有些作品必須不斷叩問樂手，讓他們給出自己可能都沒想過能給的東西。但是，把樂團逼到極限和要樂團試著超越極限，兩者之間是不太一樣的。樂手指望從我們身上得到靈光，讓他們發掘內在的潛力，當他們做到的時候，便會心存感激。但是慫恿樂手去做超過他們能力或意願的事，卻是很少奏效。鞭子反映的是騎師的性格，而不是馬的個性，至少對我來說是如此。

♪

　　之所以需要指揮，最基本的作用就是協同樂手或歌手，尤其是當音樂家彼此聽不清楚的時候。光的速度遠比聲音來得快，而視覺的引導也總是比聽覺來得精確。

　　音樂家從小就學會好幾種打拍子的模式，而且默化於心。有許多教科書用圖示來解釋有哪些手法是指揮可以使

用而團員也會覺得清楚的。雖然他們對於如何把拍子打得最好的細節相持不下，但他們都同意一件事：每一小節的第一拍最重要。它在音樂上是最重要的，音樂家靠它來確認自己在哪裏。這對那些在樂團裏處於休息、正在數拍子的樂手尤其重要。那些沒有奏出聲音的樂手最需要指揮做出清楚的架構。如果樂手拉的是他不熟的作品，要數一百小節的休息在實際上是很難的，他們需要非常清楚而一致的肢體動作來引導。不過，對於沒有在拉奏的樂手來說，正拍雖然非常重要，但是對於那些在拉奏的樂手來說，在正拍之前的預備拍更重要。

　　有一部卡通動畫，裏頭的譜架上有一則給指揮的指示：「揮舞手臂，直到音樂停止，然後轉身鞠躬。」這表現了對指揮的輕視，令人莞爾，但是它沒有解釋音樂是怎麼開始的。在排練或演出時，一首作品開始之前的預備拍是指揮最明確的任務。你集中心力，要從無中生有。幾乎只有在這個時刻，指揮是在寂靜中揮動手臂。只有在此時，指揮的動作沒有樂手相伴。只有在此時，指揮是真正孑然一人。此後，所有的一切都是通力合作的結果。說老實話，音樂開始之後，我常覺得鬆了一口氣。

　　一首作品的開頭，是唯一你確定每個樂團團員都在注視你的時刻。說不定也是每一個聽眾都在看著你的時刻。毫無疑問，你是眾目關注的焦點。以一個單一的動作來建立音樂的呼吸、脈動、聲響、音量、情緒、個性與風格，這需要集中肢體的能量，保持心靈的定靜。出於音樂與實際的考量，預備拍一定要清楚，但除此之外，開始的動作也要讓樂手感受到指揮對他們的信任，因為有些樂手可能會緊張。目的是要能以信念與信任鎮住局面。腎上腺素和催產素兩者要達到完美的平衡。

　　對我來說，在腦中想像著音樂已經開始，會有所幫助。內心的耳朵提供了聽不見的脈動，你已經可以勾勒出一幅看不見的場景。這意味著你加入了某個已經存在的事物（雖然只有你自己加入而已），而不會因為要把它啟動而覺得有壓力。你在私底下唱著莫札特第四十號交響曲開頭由小提琴奏出的旋律，以確保你用正確的速度來帶領中提琴拉奏的導奏，我不認為這有什麼丟臉的。你是在展現你想要達致的肯認，而不是初始。

　　一旦你開始指揮樂曲，每一拍都是下一拍的預備拍。除了最後一拍之外，每一拍都是對下一拍的邀請。那邀請中有

著所有你想要透露的訊息，而最重要的就是製造一種確定感，讓人知道這一拍什麼時候結束、下一拍什麼時候開始。「上」與「下」表示指揮揮動手臂的方向，但也表達出了拍子給人的感覺。向上的「起拍」（upbeat）是樂觀的，字面上也是鼓舞人心的，向上給人一種好的感覺。反之，向下的「強拍」（downbeat）給人負面而沮喪、甚至受傷的感覺。但如果把每一個強拍都看成下一拍的起拍，就不斷會有一種預期而輕快的感覺，也會有能力、活力與流動。把心思放在音樂的前一拍並不是壞事；對未來的意識會讓你把現在照顧得更好。

　　人的大腦複雜精巧，有辦法判斷空間與時間之間的關係。如果指揮的手勢有清楚的方向感、必然的到著點，樂手就會很心安，就能在技巧上做好準備，在正確的時刻奏出正確的聲音。指揮技術的基礎在於拍速清楚，拍點出現的位置明確。清晰明確會讓樂團的樂手心裏的律動感踏實，不管音樂需要什麼樣的節奏自由與彈性，都有助於讓樂手達成共識。因為樂手要在哪個時間點拉奏、如何拉奏，都必須在事先——也就是在預備拍的時候——就做好決定。必須要從指揮的動作就可以看出樂手奏這個音的時候在身體上所需做的

準備。等到拍子下來的時候，樂手已經貫注其中，如果樂手的表現與別人對他的期望之間相衝突，每個人都聽得出那種不確定感。樂手和音樂都需要呼吸，而敏於察覺呼吸中的物理與音樂面向，乃是指揮應該擁有的最重要技巧。

♪

小節線的作用在於讓人知道音樂的脈動。原則上，所有的音樂都是一小節一拍的。不過，除了速度最快的音樂之外，在所有的音樂中，一個小節都可以切出好幾拍。作曲家會給出指示，讓樂手知道一小節應該有幾拍；雖然音樂有其內在的律動，指揮也不一定要打出每一拍。音樂的每一拍可能給人兩拍子的感覺，但你或許會覺得只比出第一拍就好，以免影響了律動。反過來說，你可能會覺得一小節有兩拍的音樂——尤其是比較慢的音樂——如果打成四拍，可以表現得更清楚，藉此更能掌控那兩拍看起來、聽起來的模樣。

古典音樂很少那麼簡化或一成不變，在實際演奏的時候，我們必須準備不斷改變，在任何小節做不同的節拍劃分。指揮有可能一小節比一拍，再分成兩拍，再回到比一

拍，接著又切分小節，這次是比成四拍。如果你能應付自如，那麼不管是你或是樂手都不會搞混。如果你的處理反映了音樂的彈性的話，他們甚至不會注意到前後不一致。雖然指揮不斷在改變推動音樂的手勢，但是音樂底下的律動或許是不變的。

　　樂手對很多事都會有不同的意見，對這件事也是如此。有些人喜歡打比較少拍，因而偏好打拍子的頻率較低，如果指揮的動作是靠得住的，那麼樂手在這樣的架構下，也會不負所託。但也有些樂手會覺得指揮打拍子的頻率較高，他們會比較自在。樂團與指揮如果對於事情的看法很接近，就容易建立正面積極的關係；但是對於打拍子這件事，往往看法非常分歧，就算是在同一個樂團裏頭，有時候也難以協調。

　　指揮決定如何打拍子，一方面要看他們認為這首曲子需要什麼、樂手需要什麼，但也反映出指揮自己覺得最自在的方式。如果指揮沒辦法用肢體傳達自己的選擇，樂團一定會感受得到。指揮知道自己的本事與限制之所在，就有點像樂手知道哪種指法最不會出問題一樣。但是指揮往往比樂手更難在事前決定哪種方式最能奏效。聲音的物理現實、樂團也可能有各種喜好，會大大出乎指揮所料，而指揮必須想辦法

調適。所以指揮最好不要太固執於非如何不可。我有好幾次經驗，事後會回頭想，要如何從樂團詮釋我的看法來找到最好的指揮方式。不僅樂團需要排練，指揮也需要。

　　大部分的小節可以再分成兩或三拍，並進而細分成四、六拍。有些節拍模式指揮起來比較有音樂性。以我個人而言，我比較喜歡往旁邊比劃，而非上下揮動。我覺得一小節兩拍的二分特性在表現上的機會有所限制，能運作的空間不是很多。但是橫向的運動會強迫你去展現更為個人的空間，溝通也更直率。或許一小節有三拍的音樂會比兩拍子的音樂指揮起來更有人性：我們不都是喜歡華爾滋勝過進行曲嗎？

　　不太規律的小節──像是那些有五拍或七拍的小節──則另有一番挑戰。質數無法被二除盡，這會造成內在的失衡，作曲家想表現某種模稜不安時，就會選擇這種節拍。我們很少拿這種節拍來教小孩，這點實在很不應該。不知道是因為我們覺得這種節拍太複雜、不好算，還是因為其中蘊含的情緒不夠明確，不適合敏感的心靈。姑不論背後緣由，講到五拍或七拍的音樂，就會聯想到危險的事物，別人會認為我們還沒做好準備。當我被找去處理在情感上如此不規律、但在節奏上如此固定的音樂時，我都懷疑是不是只有我會覺

得不自在。

　　在打拍子的時候，最重要的就是讓每個小節的開始看起來清楚俐落，以期音樂線條聽起來不會一直被沉悶煩人的數拍子給打斷。一個樂句的語法結構應該像所有的語言一樣不顯得唐突。有很多音樂——尤其是著名的曲目——樂手不需要老是看到指揮把拍子比出來，而是可以自由感受音樂脈動的內在運作。沒人想聽音樂家處理節拍的技術細節，就像沒人想看是什麼技術讓雪梨歌劇院不會倒塌一樣。小節線是必要之惡；它的箝制會讓人氣餒。往下比的強拍就跟英國維多利亞時代的小孩一樣，他們可以被看見，但是不要被聽見。

♪

　　「交響曲」（symphony）一詞本來的意思是「同時發出聲音」。樂手得齊心演奏，才有音樂可言。但同時發出聲音乃是達成目的的手段，其本身並非目的。太講究節拍的精確，有可能犧牲了表現力。雖然指揮有責任展現音樂的垂直整齊，但我們也有責任去推動音樂的水平抒情。音樂是一種水平推移的藝術形式，只有放在現實的時間軸線中的時候才

存在。不知何故，水平（而非垂直）的時間軸線對我們更具意義，牽引並維持出一條想像出來的音樂線，讓它能跟著實際的音樂推移波動，這在橫向移動時要容易得多。

有一種說法認為，指揮用右手打拍子，左手則用來表達情感；對於慣用左手的指揮來說，左右手的角色則對調過來。但這種說法不僅過於簡化，在實際上也行不通：實用與表達無法一刀切。你沒辦法作出一個樂句而不比劃出節奏感。你也不可能只打拍子，而沒有任何意義在其中。軍樂隊指揮的動作不帶感情，但也可能極為動人。

但是，兩隻手也沒必要都比出同樣的動作。樂手並不需要指揮的兩隻手都給出同樣的訊息，而兩隻手也不可能作出完完全全一樣的動作，兩隻手彼此打架還比較可能。你應該有辦法用一隻手指揮，如果你的手臂還不能控制自如的話，那麼或許你用一隻手還會比較清楚。理查·史特勞斯（Richard Strauss）認為，指揮應該把左手放在背心口袋裏。但如果兩隻手都能給出獨立而互補的訊息，那麼你顯然能夠讓溝通工具加倍。一份複雜的樂譜有可能同時有二十件不同的事情正在進行。以達到合奏的清晰、創造視覺的統一感而言，兩隻手會比一隻手好很多。

　　至於哪一隻比較能表達情感，並無定則可循。也不需要
有定則。指揮的手在空中揮灑情感，不是指揮的人也用同樣
方式。你也不一定要是默劇演員，才能透過姿勢表現各種事
物。這是人類很基本的溝通形式，是生來就會的，出於本能
而表達，出於本能而了解。就這一點而言，指揮是孩子的遊
戲。

　　指揮會呈現他們認為在某一刻最重要的聲音，而且注視
發出這個聲音的樂手，並把這個決定跟樂團分享。音樂的科
層組織主要是透過目光接觸而建立的。但是，注視某個樂手
也是表達情感支持的機會，讓他們知道自己是對的。如果樂
手對於某首作品不熟，而他可能在數了很久的拍子之後，
要奏一段特別突出或困難的段落，這時候指揮適時給予肯
認鼓勵，會相當有幫助。在整首布魯克納第七號交響曲中，
鐃鈸只有一個聲音，如果指揮不表現出他知道這一聲在音樂
上的重要性，似乎說不過去。雖然這看起來像是指揮的重要
工作，但是以手勢來提醒樂手並非絕對必要。樂譜就擺在樂
手面前，它告訴樂手要奏什麼、何時奏，這些事情他們已經
知道了，不需要特別的協助。但是指揮分擔一些責任，在樂
手進來的地方預作提醒，這不論是在個人或音樂的層面，都

有很大的好處。我們跟樂手的關係應該與音樂的關係並無二致。

　　把指揮的肢體動作說成是樂器，這個類比也不成立，因為我們能否以不出聲的方式來展現音樂修為，這要看別人如何詮釋我們的動作，而且也要看他們是否覺得有必要回應我們的動作。而這些實際奏出音樂的人，則是形形色色都有。

♪

　　面對不同的音樂家及樂團，我們的肢體動作得到的回應也各不相同。這不是一門精確的科學——也幸好它不是。有些樂團拍子跟得很緊，有些樂團會稍微慢一點，這也要看他們是不是同意你的看法，但主要是因為樂團需要時間來做出他們想要的聲音。聽到樂團的回應老是慢了一點，會讓人緊張不安，但你只要放下自己的虛榮（這也不是壞事），剩下的問題就是到底聲音聽起來如何了。如果音樂都走在一起，擁有一種你希望聽到的特質，那就沒什麼問題，即使你覺得這好像是在撥打以前的越洋電話，那也是沒問題的。你一旦習慣了，你就會明白，聲音的延遲其實是你的問題。你如何

因應這個問題，才是關鍵所在。

　　經驗或才能（或是兩者兼具）讓你能以正確的方式來處理你所聽到的聲音。等聲音出來，有可能釀成大問題。不等聲音出來，也可能變成大問題。重要的是知道什麼時候要去遷就聲音，什麼時候要忽視它。每個樂團都不同，每個音樂廳也不一樣，你必須有能力去回應你碰到的各種音響與反應。如果你認為自己的角色只是訂下規則，讓別人去遵守，那麼我不認為你在音樂上、在專業上能做出什麼成就。就算你的技巧能充分表達每個細微變化、每個節奏、每個轉調，這充其量只是讓樂手聽命行事而已，而指揮錯失了大好機會，更是讓人惋惜。

　　在肢體動作上根據所聽到的聲音做調整，但又沒放掉領導的責任，這種能力很重要。這種「領銜」乃是指揮的真義。所以，當索尼的工程師製造了一台能指揮貝多芬第五號交響曲的機器人時，他們根本弄錯了指揮的重點。管絃樂團當然能在機器人的指揮下拉奏，但如果機器人沒有在聽樂團是怎麼跟著指揮手勢的話，樂團也沒有空間做出貢獻。這逼得樂手也變成機器人。說人「像機器人」可是一種侮辱。人之所以為人，音樂是其中的關鍵之一，音樂最強大的力量就

在於它的人性。把人性拿掉，事情就麻煩了。當樂團團員知道指揮有在聽他們，也對他們的演奏做出回應時，他們覺得自己在演出的過程中具有人的價值，也喚起他們對音樂的渴望。

指揮必須去聽樂手如何回應他的手勢，才知道如何比出下一拍。聆聽與指揮之間並無矛盾扞格之處。有動作就必有回應，兩者之間不斷循環，彼此協調，把聲音的現實與你對聲音的想像連在一起。你必須認真傾聽，然後聽在耳裏，有所回應，才會有所創發，並讓這些事情盡可能馬上就發生。雖然你促請樂團開始演奏，但是樂團應你之請對樂曲所作的詮釋，也要得到你的認同才行——當然，我們假定你認同。肢體的動態是指揮與樂團所共有的，你的節拍跟你聽到的地方、跟你看到的地方都是相合的，樂手已經如此認定。指揮負責帶頭，致力於讓樂手詮釋指揮的帶領，並有效地參與其中。這個過程像是在跳舞。如果事情做對的話，共同營造出的肢體動態會讓人驚艷。

指揮揮舞雙臂，主要目的就在於鼓勵聆聽。在本質上，做音樂就是分享音樂，如果樂手在音樂上所做的決定都與他們周遭的聲音有關，就能成為最好的樂手。但是，要專心

聽，同時還要拉奏得好並不容易。如果要做的事情彼此之間有很大的衝突，要多工並行尤其困難。演奏樂器需要集中心思，但音樂又要求你同時留意其他人在做什麼。指揮必須讓人知道他在仔細聆聽。我們要上心，樂團才會留心。如果樂手看到我們是根據所聽到的聲音來做決定，樂手就會知道他們也有辦法這麼做。

如果彼此之間互相聆聽，指揮的責任就不再是視覺且階級的，而是靠聽覺，也因而更是彼此合作。就算樂團開始喪失整體感，有時候最好的辦法就是指揮停止指揮。如果你不能打拍子的話，那就加入它。這不是放棄責任，而是要讓更多人一起共享，承認樂手的聽覺和與生俱來的音樂性，能引領他們一起找到回去的路，這比讓他們的目光被我們的肢體動作引導要來得好——這時候往往壓力相當大。有意識地不倚賴肢體動作的引導會逼得音樂家聆聽彼此的聲音，假如他們聽到有什麼地方不對勁，這可能是因為他們沒辦法聽到樂團別的聲部，而導致問題發生。鼓勵他們自己想辦法往往是最簡單的解方。

指揮不時退一步，除了展現你有多麼信任樂手之外，另一個好處就是能不斷調整涉入的程度，讓指揮和樂團之間在

肢體上的關聯不會變得沉悶而可預測。指揮沒有必要為了讓樂手有新鮮感而這麼做，但是當你想要傳達一件特別重要的事情時，如果你放下強調每一拍重要性的習慣，效果會更好。

當音樂本身已經俱足，不需添加分毫時，就是指揮停止揮動手臂最好的時候。有些作曲家所寫的某些作品的某些時刻實在是妙不可言，其精神高深莫測，肢體動作只會有損其神妙而已。指揮只有保持靜止不動，才能讓樂手和聽眾找到想像力最私密的核心。艾爾加（Edward Elgar）的《謎語變奏曲》（Enigma Variations）〈尼姆諾德〉（Nimrod）的開頭一片靜謐，讓人屏氣凝神，在我認為，如果指揮不做任何動作、不做一分增減，最能表現這段音樂的力量。不動作並不表示無所作為。靜止之中仍有流動，指揮仍然在指揮，只是以最細緻的方式在指揮。我們花了很多時間連哄帶誘，讓別人把內心的情感表露出來，而且還鼓勵人們往內心深處探索，並讓音樂把在場的人拉到一起，這是當指揮最大的殊榮之一。這是私密情感的交流。聲音靜靜落下。

指揮的工作不只是揮動手臂而已。說來弔詭，你指揮起來是什麼模樣一點都不重要。有許多大指揮家雖然動作有些

笨拙，或是因為年事已高、動作不多，但是他們的音樂卻非常神奇。此時，指揮在個人層面、在音樂上跟樂團的良好關係造就了好的演出，只要彼此之間的這層關係還在，樂手就可以忽略肢體動作所造成的問題。畢竟，負責演奏的是樂團，不是指揮。聽眾聆聽的是樂手們的聲音。

2

指揮音樂家

Conducting Musicians

沒有對比，就沒有進步。

——威廉·布雷克（William Blake）

曾經有個退休的拳擊手告訴我，他每次看到指揮走上舞台，都會起雞皮疙瘩。他說他很敬畏指揮的力量。一個長得孔武有力的人說出這樣的話，在我聽來會覺得有點諷刺。在指揮這一行，當然有些人擁有相當的影響力，但這多半施展於音樂之外。若論實際的排練或演出時，有權力並不會吃得開。

我曾經有很多次感到很氣餒，尤其是當我還沒什麼經驗的時候。管絃樂團完全有能力去忽視指揮家，尤其當樂團覺得這樣做對聽眾比較好的時候，更是會這麼做。有些樂手甚至相信，為了保護公眾的音樂體驗不被破壞，無視指揮乃是他們的責任。每個人都會犯錯，而職業樂團不可能一味遵循每位指揮的每一個手勢，樂團承受不起那樣的後果。雖然我有時會因為樂團不同意我對音樂的看法而感到氣餒，但有許多時候是他們的專業拯救了我，才沒把事情搞砸。在理想的世界裏，你會希望樂團緊緊跟著你、堅守你的指示；但是等到你犯了錯，就會改變想法。

演奏者願意自己去解決問題，這跟指揮身分所提供的權力沒太大關係，而是跟你透過音樂、肢體或個人所散發出來的權威感比較有關。權力是他人賦予的，而權威則是自然的

能力；從詞源學的角度來看，「作者」（author）就是擁有權威（authority）之人。大指揮家的行事作風差異如此巨大，原因之一便在於個人的特質。他們的權威因他們是怎樣的人而異。

權力往往透過畏懼來運作，透過地位或肢體力量迫使他人違背意願來行事。然而，權威是透過尊敬與說服，只靠自身的影響力讓他人自願回應。如果指揮家開口要求樂手看指揮或是聽他在說什麼的話，通常為時已晚，起不了什麼作用。用指揮棒敲譜架來吸引樂手注意，這個做法早已過時，樂團不會只因為傳統的階層體系（或許還有人以為有這麼一回事）而與你產生緊密連結。在音樂這種講究創意與人文的領域，權威——而非權力——更能引導出一場高品質的演出。長遠來看，掌控而不壓迫，成果會更多，即使乍看之下沒那麼起眼。權力會破壞人與人之間的關係，而且效果鮮少能持久；反觀水到渠成的權威，不走威權路線，激發別人的力量，成效更為長遠。那些有幸擁有這般能力的人，比起因緣際會而居於領導地位的人，更能長期主導樂團。

值得注意的是，在音樂界，同樣的權威未必能在各種情境都得到同樣的成果。有些樂團會給指揮正面的回應，有些

樂團則否。各種關係的強度每天都會有所不同。音樂家是情緒的動物。他們必須如此。這一群人的心情可能在不知不覺間就由好轉壞。而人的情緒由壞轉好是比較不容易達成的，這是人性使然。

兩千五百年前，希臘哲學家色諾芬（Xenophon）寫道：領袖應該「足智多謀、精力充沛、充滿韌性、鎮定自若。既慈愛又強悍，直率且機靈，隨時準備冒任何風險，想擁有一切事物。既慷慨又貪婪，願意相信別人但又保持戒心。」美國海軍陸戰隊則訂了一組較為現代的資格條件：正義、判斷力、可靠性、正直、果斷、機智、主動進取、耐力、承受力、無私、勇氣、知識、忠誠及熱情。妙的是，即便這兩組清單相隔甚久，內容竟然如此相似。人性並沒有太大的改變。但我懷疑有多少指揮課會教這些人格特質。我不知道是不是因為性格是天生的而非後天養成，但是我想，大部分的特質早在他們決定當指揮之前就已經建立了。

亨利・福特（Henry Ford）曾說：應該由誰主導大局，就像是在四重唱中問誰應該唱男高音一樣──誰能唱男高音是很明顯的。他認為領導力是一組特質，要嘛你有，要嘛沒有，一翻兩瞪眼。有些指揮家具備了這些特質，樂團就會欣

然追隨，即使樂團並不認同他對音樂的觀點。也有些指揮家的音樂才華極具感染力，強到讓人忽略他欠缺領導能力。當然，如果兩者兼具，就是樂團的夢幻組合了。

在現代社會，我們不太會認為領導力是某人所專屬。我們常聽到運動教練說他很希望隊上每個人都能在場上帶頭。「領導密度」（leadership density）成了最新的流行用語。對指揮家而言，這種對於當代團隊合作的觀點有利有弊。一方面，在每個人都認為自己有權表達觀點的環境中，極難達成音樂所需要的統合詮釋；但另一方面，透過在場樂手的知識、經驗與想像來豐富詮釋，總會出現更有趣的演出。

指揮大師嚴厲無情的傳奇故事恐怕已是過去式。在從前，指揮對樂手大吼大叫並不會有什麼後遺症。樂手可能當場被解雇或羞辱；或是一曲結束，身上還穿著音樂會的燕尾服，就被趕回家了。我們實在很難接受，恐懼與威嚇的氣氛最適合細膩地表達柔和的「如歌」（cantabile）曲調。但事實上，當我們聆聽威爾第《安魂曲》（Requiem）的某個古老錄音──出自一位大名鼎鼎的暴君型指揮──聽到的演奏卻是令人驚艷的優美、精妙與動人。這種神奇的「成功」，現在是不大可能發生的。我們所處的時代，對權威的尊重不再

是既定的。以管絃樂而言，有人認為這導致了區別與獨特性的喪失。然而，帶著文明氣息製作音樂能造就出更具激勵作用的多樣性，以及更為深刻的品質。

不過，古典音樂並不完全符合現今的時代精神。當代社會鼓勵每個人都是平等的個體，協同合作並不那麼受歡迎。而管絃樂則是非得團隊合作不可的極端案例，因此要領導樂團，必須要擁有激勵別人的能力。就像大部分身居領導地位的人一樣，指揮藉由促使他人發揮力量，來獲取權力。在音樂上，即使你可以強迫某人以他不同意的方式演奏某個樂句，聽起來也不會那麼有說服力。管絃樂比較適合用激發的，而不是用強迫的。音樂上的領導——或者所有的領導統御也一樣——啟迪的成分超過支配。

有些樂手希望指揮是可親近的，有些則喜歡保持距離。希望我們像「凡人」的演奏家，或許跟希望我們與眾不同的人一樣多。知道底下的成員有多麼不同，恐怕是領導者成功的第一個關鍵。然而，太把這一點放在心上也不好。做自己，比起做你認為別人心中的你還來得重要。即使你或許必須更強調自己的某些特質，但你終究還是你。調整音量比轉換頻道更好。後者只會陷入瘋狂。

　　只有在樂團的每個成員都覺得自己要為這場演出負責的時候，最好的交響樂經驗才會發生。這種責任感可以由指揮發起，他相信樂手會對他的信任做出回應，演奏者也相信自己及同儕樂手的回應，進而產生既自由又有目的的音樂——就好像一群椋鳥在看似無形的領導下，毫不費力就能幻化出隊形。

　　關於指揮，我所知道最好的類比是想像你用手握住一隻鳥。抓得太緊，可能會掐死牠；抓太鬆，牠可能會飛走。指揮什麼都要管，會讓樂手喘不過氣；但什麼都不做的領導，結果可能慘不忍睹。這是一個平衡的問題，至於分寸如何拿捏，取決於音樂家想被控制或信任的程度。並不是所有的樂手都習慣自由放任的方式。指揮需要有一種本能天賦或極為靈敏的直覺，知道什麼時候、什麼人可以信任，以及什麼時候、什麼人應該推他一下。這樣的態度也適用於樂曲。在音樂中放入太多自己，等於扼殺了作曲家；個人色彩不夠，演出會平淡無奇。每首樂曲各有不同，排練有一部分就是要達成協議，什麼時候音樂要非常精準，什麼時候要有舒展的空間。我想，要兼顧統合與自由，最好的方式就是不要先把兩者視為彼此對立的極端。紀律不需要暴虐，精準也不必然意

味著僵化。兩者缺一，未必就會一團亂。有彈性也不等於妥協讓步。

　　關於控制，無論是對自己或別人來說，最重要的是：它本身不含目的，也不是目的。如果動機正確，控制感覺起來就不像控制；如果你只是運用而非仰賴它，樂手會理解這是工作中必要且有價值的部分。然而，管絃樂團的樂手就只想拉琴而已，如果也能接受伴隨信賴而來的責任，這就是大多數指揮想要的。但是，比起要大家都接受一個人的想法，要一個人接受大家的想法容易得多。經驗會告訴你，什麼時候要接受改變不了的事情，什麼時候要去改變你無法接受的事情。

　　一個年輕、沒有安全感或欠缺經驗的指揮或許會想，分享控制權可能被視為軟弱或優柔寡斷的徵兆。但是，對其他的想法開放，不代表沒有主見。整件事可歸結於信任：彼此相互信任，指揮家欣賞樂手表達個人意見，而不會陷入群龍無首的局面；樂團團員也可以理解，接受指揮的看法不必然要犧牲自己的主見。最好的音樂家看得出自我與團隊之間其實沒有矛盾。這跟其他任何形式的集體創造是一樣的。最成功的足球教練會讓球員充分展現個人，但也要他們知道什麼

時候該傳球給隊友。好的劇場導演會要求演員前一刻的聲音像哈姆雷特王子，下一刻就變成隨從了。

「民主是壞東西」，一位俄國大提琴家曾對我嘀咕；事實上，許多音樂家都不認為民主在管絃樂團中行得通。有些人認為，缺少某種獨裁形式，樂團是不可能發出一致的聲響。也有些人只是不想參與需要負起更多個人責任的過程。無動於衷的選民自然會獲得他們應得的領導方式。在大型管絃樂團中，某種程度的專斷、微妙的領導及正面的回應是不可或缺的，這也讓所謂民主的模式並非那麼黑白分明。指揮可以對多數人的意見讓步，只要大家都能接受，就不會損害權威。鳥如果感覺到那隻手在支持牠，就能盡情鳴囀；外在的安全感讓牠能自由地唱出自己想唱的聲音。

♪

如果有人曾寫過管絃樂的情感史，一八二九年的三月十一日勢必是個重大的日子。那天晚上，孟德爾頌（Felix Mendelssohn）在柏林聲樂學院（Berliner Singakademie）指揮巴哈的《聖馬太受難曲》（*St. Matthew Passion*）。那是這

首樂曲頭一次在巴哈居住的萊比錫以外的地方響起，與作品完成的時間大概相隔了一百年。在當時，大多數的音樂會都有作曲家親臨現場，或是由完全能掌握到樂曲風格語彙的音樂家演奏。許多時候，樂譜的墨跡都還未乾呢。音樂幾乎都是當時的作曲家寫的，所以演奏者有自身的知識、經驗和品味可以倚恃。但是，當孟德爾頌站在柏林的音樂家面前時，沒有一個人在之前知道這首曲子，或許只有少數樂手曾經探索過巴哈的音樂。他們的意見沒有參照點，所以只能靠相當嚴格的孟德爾頌來告訴他們，該如何演奏這首古早的曲目。

今日的情形則是顛倒過來的：當演奏我們這個時代的樂曲時，樂手最能夠接受指揮的意見。管絃樂團對當代音樂認識不深——這跟兩百年前的狀況剛好相反。現在，古典音樂會的絕大多數曲目是樂手所熟悉的，所以讓指揮和樂手之間的關係變得很緊張。搞不好樂團演奏某首樂曲的次數還超過指揮，但我們卻期望由指揮來主導全局。

在管絃樂團擔任樂手是極端困難的工作。時間既不規律，又違反社會常態；生理負荷持續不斷，且往往令人不適；曲目的選擇不是操之在己，又不斷重複；坐在隔壁的同事多年不變是正常的，升遷機會少之又少。你必須表達自

我，但又不能過度；只有別人要求你的時候，才可以顯露個人特性。即使做了這麼多事，在大部分的國家卻只能領到勉強餬口的薪資，而這一行的價值又被社會所低估。

不過，這依然是美夢成真的工作——有機會居於人類文明頂尖成就的中心。一輩子的時間都跟莫札特、貝多芬、布拉姆斯、華格納、威爾第、德布西、史特拉汶斯基、馬勒、史特勞斯等文化巨擘共處，是多麼美妙的殊榮。雖然音樂家也會因為無法掌控外在環境而妥協，但在他們內心深處，追求卓越的許諾是強烈的。如果沒有從小就開始比別人更專注於音樂，根本不可能成為足夠優秀的樂手，進入樂團。雖然失望的機會也不小，但美好的可能性始終在那裏——參與深刻的音樂經驗，並跟許多同儕一起分享。

樂團生活的起起伏伏並非本書討論的重點。每個演奏家都比我有資格寫這方面的故事。不過，幾年前有個針對一千五百名管絃樂團成員的調查報告顯示：有超過七成的樂手曾因為指揮而承受了很大的壓力。因此對於所共事的音樂家的生活現實，我們實在不應該忽視。如果指揮本身就是很好的演奏家，職業生涯又從樂團的樂手開始，那麼對於理解樂團的心理狀態當然比較容易；但是對人性有所認知與敏感度，

也能彌補直接經驗的缺乏。我們所在的位置，會對於樂手的音樂生命產生巨大影響，因此我們必須嚴肅看待這項任務。

　　就此層面的意義而言，我們是在指揮音樂家，而非音樂。他們才是發出聲音的人；如果我們能讓他們感受到身為人的尊重以及做為樂手的價值，演奏的水準將會大大提升。專業人士總能展現出某種可以讓人接受的基本標準，但是那樣的水準還不足以維繫藝術形式於不墜。沒有人只嚮往專業水準，音樂家尤其是如此。他們不是為了成為專業人士而加入樂團的；他們之所以加入，是想成為音樂家。他們不想平淡無奇。他們想要開展並實現自我。然而，無論樂手是如何充滿雄心壯志，希望長期維持自我的標準與好奇心，如果指揮無法開創或理解他們個人動機所需及應得的條件，日日消耗下去，是不可能達成的。我們每個人都在人生中做出選擇，管絃樂手也在為個人的福祉努力，但如果指揮能夠以同理心面對演奏者在生理、音樂、情感、財務、專業及個人方面的挑戰，應該會有更好的結果。我們有責任引導團隊的士氣。創造並維持積極鬥志，這是指揮需要具備的音樂與人性特質。

　　這並不是說我們不能對樂團提出要求，其實恰恰相反。

我們必須要求。樂手常見的一個挫折來源是：他們有時感覺自己被逼得不夠，這跟被過度要求一樣，都是不受尊重的徵兆。樂團想要實現甚至超越自己的潛能。指揮必須知道那樣的層級在哪裏、如何在音樂上達成，以及如何從個人的角度去激發。

如果你經常與同一群音樂家共事，這自然會容易許多，例如擔任某個樂團的音樂總監或首席指揮之類的。雖然，因為位居此職而手握生殺大權的時代已經過去，但那種緊密關係的遺風依然存在，整個樂團的樂手盡心盡力為「老闆」付出。無論從看待自己的角度或希望大眾評斷的角度，他們都把共事當成最重要的事。首先，音樂總監必須先知道哪裏能找到錢，也因此，樂季的曲目安排是最大的冒險。如果曲目有吸引力，也具有長遠意義，會在樂團內部產生動力，激起雄心抱負，指揮家能從其中受益良多。在同一棟建築裏所分享的經驗（有時會持續好多年），有助於增加表達音樂的深度；在彼此關係中的互信互重隨著時間而增加，進而共同追求最高標準。長期支持樂團的聽眾也期盼這種關係達到最佳狀態。卓越巔峰成為所有相關人士的共同目標。

然而，熟悉也可能出現不太好的結果。指揮與管絃樂團

一開始時意氣相投，但可能隨著時間而變淡。或許樂手會對音樂總監開始生厭；如果樂手無法持續拿出最好的表現，不滿情緒可能會越演越烈。對指揮家而言，如何跟個別樂手維持適切的往來也是一大挑戰。如果你對誰太過友善，可能會被說成偏袒；如果保持距離，有人可能會說你態度冷漠。這種動輒得咎的狀況會讓每個人分心。

反之，客席指揮並不認識團員，比較容易一視同仁，在這種音樂及個人方面平等的氛圍中有利於造就耳目一新、積極正面的工作環境。有時候知道太多反而礙事。如果你知道哪個樂手正面臨工作或家庭的難題，或許會想努力展現體貼；但他們說不定希望旁人保持平常心就好。若是不知道樂團的政治或個人特性，反而比較容易不去過度猜想成員的需求。某種無知也能以另一種方式發揮作用：客席指揮也可能讓樂團覺得像是呼吸到新鮮空氣，一切都如此新奇；而且，客席指揮不像音樂總監，不會被要求負責樂團可能正在面臨的音樂以外的議題。

客席指揮碰到的個人挑戰好處理得多，但音樂上的挑戰卻可能更為艱鉅。你還不確定樂團的功力如何，很難知道每個成員想達到什麼層級，也很難知道要把要求提到多高。你

不清楚哪些音樂家有自我改善的經驗，或者樂團哪些部門會
感激你負起指導的責任。如果對於樂團的學習曲線有所誤
判，也沒有足夠的時間可以修正。你必須善用每一個動作來
爭取並維持樂手的尊敬；不管指揮什麼樣風格的音樂，你都
必須展現音樂上的信賴感。總之，根本沒有出錯的餘地──
但如果要成就什麼特殊之功，多數人都需要有一點失誤的空
間。即便演出成功，客席指揮的成就感依然有限。他們很少
有機會跟樂手或聽眾產生深度連結。

　　音樂總監與管絃樂團之間有點像是婚姻關係。它需要持
續呵護；即使聯繫較為容易，溝通上也有許多捷徑，但沒有
任何事情是理所當然的。比起相對輕率的「一夜情」，它的
收穫更多。但是，兩條路都各有優勢──有些指揮家比較適
合某一條，因而從中享受更大的樂趣；有些指揮家則傾向另
一種。

♪

　　創造力關乎連結。每次演練或表演開始時，指揮與樂團
首席的握手都宣告了這個事實。就某個意義而言，它只是一

種友好而自然的問候，但它也是一種約定俗成，彰顯了一個想法：指揮與樂團將合力展開一段旅程；即便他們或許對旅程的好壞有不同的意見，但最後還是會一起完成它。

最好的領導者看待自己的角色時，不會自限於狹隘的實際功能，樂團首席也不會只想著如何把指揮的手勢和想法轉化為聲音而已。他們參與樂團運作的每個面向，帶領樂團演出，也引領樂團的精神。首席時時在場，就是要確保樂團無論所處環境如何，都會試圖維持其水準。就帶領樂團的音色、節奏與速度來說，首席可說是指揮溝通的第一個管道。這層關係極為重要，理想上是雙向運作的，因為首席也有責任將樂團的想法與感覺傳遞給指揮。好的首席能在藝術及心理上既受人指揮、也帶領別人，要找到微妙的平衡其實並不容易。而且，他們還要能拉小提琴。

一位態度正面、能提供支持、敬業專注，而且音樂能力見識過人的樂團首席，乃是樂團的寶貴資產。樂團的樂手很難不去注意指揮，要忽視首席更是幾乎不可能的事。樂團若是感受到首席與指揮之間的和諧，許多美好的事情就會自然流露出來。

在音樂的層面上，指揮跟每一個樂手的互動各有不同，
介入程度視樂手在樂團的角色及演出曲目而定。理查·史特
勞斯曾說過：指揮只能指揮絃樂，對於木管樂手，應該以獨
奏家相待；至於銅管，如果你過於關注，他們就只會吹得太
大聲。這個說法或許有點簡化，但也不無道理。在指揮〈女
武神的騎行〉（*The Ride of the Valkyries*）的時候，控制銅
管渾厚音色最好的方式就是注視他們；長笛在吹到《卡門》
（*Carmen*）著名的獨奏段落時，指揮應該多多予以鼓勵，而
非任其自生自滅；以我之見，指揮應該把精力與關注的重心
放在絃樂身上。

絃樂是樂團中人數最多的聲部，最需要指揮在肢體上予
以激勵，或是懇求他們多釋放一點，或是說服他們收斂一
點。在多達六十多人的群體中，一個人會懷疑自己的作為是
否具有意義，是很正常的。如何推促每個樂手超越極限、提
醒他們的重要性，讓他們知道自己有扭轉局面的能力，這往
往是指揮家在聲音最響亮、情感最豐沛的音樂中最要關注的
焦點。相反地，演奏非常安靜的音樂時，你必須誘導絃樂手
不要太把聲音的責任放在自己身上。這個的難度其實更高。
小聲演奏不僅技術難度較高，情感上也更富挑戰性。感覺不

到自己對音樂的表達做出貢獻，這是很違反直覺的——甚至「表達」一詞就顯示了「外送」而非「內縮」的意涵，音樂家當然也會覺得大聲演奏比輕輕演奏更容易表達自我。碰到「漸強」（crescendo），指揮只需要一點激勵就能產生效果；但是處理「漸弱」（diminuendo）時，就得花更多的心力來誘導。華格納（Wilhelm Richard Wagner）的《崔斯坦與伊索德》（*Tristan und Isolde*）有許多快到幾乎不可能奏出的音符，但是要能表達出愛情二重奏如耳語般的細緻與脆弱的靈性，才是更偉大的成就。

絃樂是團隊中的團隊，所以絃樂手知道他們必須格外整齊。這並不是說他們的角色獨立自存，他們必須全力付出，但除非是作曲家特別要求，否則沒有一個應該突顯出來。融入團隊，是樂團絃樂手的本質。他們要抱持一種心態——要成為更大聲響中的一部分。雖然每個人都有其個人責任，但指揮相對來說比較容易控制聲響，而不會被說成是針對某人而來的。

絃樂手通常會跟同事共用譜架（某種程度暗示了分擔責任），而其他的樂手都有自己的譜架。可以想見，自己用一份樂譜會讓樂手對奏出來的音樂有更強的占有感。這種認同

在音樂上有其益處，但對指揮也可能造成心理上的挑戰。雖說講話本來就要小心，但如果對象是樂團裏自我中心可能比較強的成員，用字遣詞就需要格外謹慎了。

話雖如此，職業音樂家畢竟是職業音樂家，大部分可能比較喜歡有話直說，而非花時間旁敲側擊。指揮處理問題的態度若太過於小心呵護，反倒讓人感覺樂手自信不足，受不了任何批評。雖然每個音樂家都不同，但如果他們拉錯音時，或許寧可你直說，而不是聽你吞吞吐吐：「我只是覺得，你們或許可以想想，只是也許哦，當然也可能是我錯了，但這個升 D 的音似乎有那麼一點不準。或許只是音色的問題，但你們能否試著用比較亮的聲音拉拉看？」當然，也沒有樂手會想聽指揮只丟下一句「你走音啦！」，但如果稍微用點心思去找，應該不難在兩個極端之間找到中庸路線。

告訴樂手走音，不必然是種批評。就樂手的角度而言，未必有走音；但所謂的音樂和諧，意味著每個樂手必須時時保持開放與改變的彈性，以求和弦完美呈現。有些木管樂器喜歡自己來解決音準問題；但其他樂器或許偏好由指揮來處理，以避開內部的人際尷尬。

當音樂進行到展現木管的風采或是某位樂手的獨奏時，指揮的責任主要是讓樂團的其他成員知道要如何搭配此刻的聽覺亮點。你依然可以在獨奏樂段展現音樂上的領導；如果你能說出其中的道理，大部分的樂手都會抱持開放的態度，樂於從善如流。不過這些樂段畢竟是獨奏者大顯身手的時刻，對於音色該如何呈現，你必須審慎衡量自己介入的輕重得失。音樂家對獨奏部分都有自己的意見。低音管樂手演奏史特拉汶斯基（Igor Stravinsky）的《春之祭》（*The Rite of Spring*）開頭的獨奏樂句，或許會將之視為個人音樂生涯最重要的時刻之一。同理，英國管（cor anglais）吹奏者對於德弗札克（Antonín Dvořák）的《來自新世界》（*From the New World*）交響曲那段著名的獨奏，也會有諸多想法。每個小鼓鼓手練習拉威爾（Maurice Ravel）的《波麗露》（*Boléro*）開場樂段的次數，恐怕遠遠超越任何指揮研究這首樂曲的次數。有些樂手需要受到鼓勵，多展現一點個性；有些樂手則必須從彷彿旁觀者的角度，讓他明白某段獨奏的價值。有時候，在情感上保持距離，反而更淒美動人。你想激發獨奏者的個性與歸屬感，但你也必須確保這與你心目中整個樂曲應走的路徑相契合。你希望將樂團獨奏者的實際需求或音樂渴望都放進整體結構當中。

　　銅管樂手最大的挑戰之一在於很多音樂是寫給比現代樂器更小聲的樂器。現代的交響樂團要是演奏十八、十九世紀的音樂，銅管必須有所節制——不僅要對樂譜上的力度記號打折扣，音樂本身的情感能量也要有所收斂保留。無論他們對此有多少自覺，演奏時時都要綁手綁腳，這是一件累人又沒有成就感的事。銅管樂手並不想用聲音壓過別人，但如果他們吹得太大聲，往往也不是他們的錯。如果他們總得用降低音量來因應不是他們製造的問題時，勢必會覺得沮喪與挫折。你要試著對這當中所需的耐性保持敏感，盡量用音色而非音量的字眼來表達，避免一直使用「輕一點」或「再少一些」等量化語詞。畢竟，如果指揮自己也一直被要求節制，也會很不舒服的。

　　打擊樂手有很多時候是不演奏的。很多寫於二十世紀之前的音樂是完全不用打擊樂的。但是打擊樂手面對長時間不活動所帶來的壓力與無聊，卻仍能保持冷靜，為樂團做出重要貢獻，這一直讓我感到驚奇。指揮不用去算休息幾小節，持續融入其實容易許多。舉例來說，在華格納的《紐倫堡名歌手》（*Die Meistersinger von Nürnberg*）中，兩聲鈸響之間隔了三小時；如果指揮能認知並公開肯定這些樂手的耐心，

那麼當你需要他們提供音樂的支持時，將會很有幫助。如果人們認為指揮位居權力高位，那麼這跟打擊樂手是沒得比的。他們手裏的棒子能發出更大的聲音。

♪

我不是說指揮家與樂手的互動完全取決於他們所演奏的樂器。樂團團員的個性各不相同，他們所演奏的樂器只是提供了溝通的脈絡而已。我們也可以依照樂手偏好的工作方式來分類；我不認為他們對指揮風格的偏好是由座位來決定的。

大部分的樂手花在排練的時間遠比正式表演來得長。雖然排練顯然沒有音樂會本身那麼重要，但若能盡心排練也是很有幫助的。話雖如此，準備過程精彩並不保證正式演出一定精彩；繁瑣乏味的方式有時反而造就出極為精彩的音樂會。在最受敬重的指揮家當中，有一、兩位就是以排練無聊而著稱。

排練究竟有多重要？要視管絃樂團的型態而定。業餘樂團顯然是自發性的，有時甚至是團員自掏腰包來表演。我

開始擔任艾格威爾交響樂團（Edgware Symphony Orchestra）的指揮之後（那其實是我第一份工作）很快就發現，如果我們提早練完的話，樂手反倒感到失望，覺得沒有值回票價。雖然這股熱情可感可佩，但是你不能依此來理解一個專業樂團的情況。業餘人士不需要鼓舞，他們只需要一個架構，能在其中實現他們的熱情；有一個管道來抒發對音樂的熱愛。他們自有一套非常特別的優先順序。

專業精神是一把雙面刃。專業樂團不管碰到什麼問題都能找到解方，我欣賞那種游刃有餘，還有他們在強大壓力下的穩定度。但專業精神本身就是一個危險的目標；除非把它視為工具而非目的，不然恐怕會隱藏對失敗的恐懼，結果阻礙了更大的成功。巴西足球教練路易斯‧菲利佩‧斯科拉里（Luiz Felipe Scolari）曾告訴球隊，要「多一點業餘的感覺，少一點專業」。結果他們贏得了世界盃冠軍。要有專業精神才能做到盡善盡美，但這可能會扼殺對音樂的熱愛，而那是業餘愛好者所擁有的，而且要跟別人溝通，還是要靠這份熱愛。

從前，「專業」和「業餘」給人的感受是不同的。一百年前，業餘人士受到尊重，「專業」反倒有貶義。到了今

天，「業餘」可能隱含隨性與能力不足的意思，而「專業」則是讚美。然而，王爾德（Oscar Wilde）曾經嘲諷說，業餘音樂家就是那種會殺死自己所愛事物的人，這說法其實並不公允。他們的專注與熱忱豐富了音樂的生命和用處，而他們來自各行各業，也為音樂表達提供了豐富的腹地。誠如許多人所言，方舟是業餘愛好者建造的，而打造「鐵達尼號」的則是專業人士。不過，撇開財務層面不談，這兩個世界不必然是互斥的。專業人士可以保有業餘者的熱情與自由昂揚，業餘音樂家也可以以專業者的專注及可靠度來演奏。指揮致力營造的環境涵蓋了這兩個層面，無論你指揮的是專業或業餘樂團，受到這兩個世界最美好的部分所啟發並非壞事。

　　音樂系的學生不同於業餘人士，他們通常必須在管絃樂團演奏，這是他們教育的一部分。但他們對於學習都很興奮，頭一次演奏標準曲目時更是激動。他們對眼前即將展開的事物充滿期待，這是極具感染力的；能帶到水準很高的青年管絃樂團給了我許多人生最難忘的經驗。當你指揮學生樂團時，教師角色的比重勢必跟指揮身分不相上下；有些指揮甚至會覺得，教育者的角色讓他們很自在。能幫助年輕人發掘自身未曾察覺的能力，那種收穫是難以言喻的；能陪著他

們去發現，比方說第一次演奏馬勒的交響曲時可以開啟多少
情感，實在是人生一大樂事。他們接觸到的是音樂的狂放不
羈，沒有包袱，也沒有意識到失敗的可能，他們敢於挑戰，
毋庸妥協。他們並不知道，自己的天真無邪、無拘無束有其
非凡的力量，可以提醒指揮，這是多麼特殊的一刻啊。「教
師」得到的收穫跟學生一樣多。

　　當年輕的樂手完全照著你的要求演奏，並展現充分的信
心與驕傲時，這會讓你感到非常滿足，但整個樂團能帶來的
也就僅止於此。音樂會的成功，就看你要求的程度。密集排
練經常可以實現指揮的要求，但那終究有個限度，受限於指
揮的觀點。就算是面對最好的青年管絃樂團，也讓我體驗
到，原來專業樂團與指揮之間在音樂上關係緊張，不見得是
壞事。那種有建設性的摩擦往往可以讓音樂的表現超越各部
分的總和。

　　可惜的是，研究顯示，就管絃樂團的樂手而言，學生的
理想性與專業現實性之間的鴻溝是各行各業裏頭最大的。的
確，很多人把過錯算到指揮頭上。我們被指控，啟發學生樂
手只是為了壓抑這些專業音樂家。指揮固然也有責任，但這
當中牽扯到諸多因素，完全怪罪我們是太過簡化了。我認

為，幻想與現實這兩者都有其問題。但我們都不應澆熄年輕
人旺盛的樂觀心態。在現實上妥協會破壞每一個夢想。

♪

當你跟某個樂團第一次合作的時候，完全無法預期會發
生什麼狀況。我倒還蠻喜歡這種未知的自由。不過，這也意
味著在擬定排練計畫時會有所限制。我從經驗學到，別太為
一些意料之外的狀況感到驚訝：你以為很簡單的東西，到頭
來卻很困難；你以為相當複雜的樂段，結果卻是迎刃而解。
我曾指揮一個樂團演奏貝多芬第九號交響曲，他們已經有超
過十年沒碰這首曲子——沒什麼特別的理由，就只是規劃曲
目的時候沒排到而已。彼此不要抱什麼預期，會讓某些事情
變得比較簡單；但我也碰過許多其他的挑戰，讓我了解到事
先懷抱預期有多麼寶貴。經驗告訴我如何面對突如其來的意
外，但我不能說這對我在碰到意外驚奇的時候有什麼幫助。

這當中有很大一部分取決於管絃樂團如何定位其文化
認同。一個以輕鬆駕馭當代音樂聞名的樂團，自然能快速
掌握像哈里森‧伯特威索（Harrison Birtwistle）《大地之舞》

（*Earth Dances*）這類樂曲；同理，《指環》（*The Ring*）的複雜應該嚇不倒以詮釋華格納著稱的樂團。但若把曲目對調，樂團所感受到的困難程度就會大不相同。若是放在個人的層面，優秀的樂手可以將梅湘（Messiaen）的《艷調交響曲》（*Turangalîla-Symphonie*）奏得跟莫札特的《朱比特》（*Jupiter*）交響曲一樣好；但指揮家面對的並不是個別的樂手——我們是在指揮一個團體。解決問題的速度要看樂團整體的自我信念而定。

　　樂手指望指揮能協助他們解決問題。有些樂手相信這就是指揮存在的目的；但也有樂手認為，要是沒有指揮的話，問題反而會少一些。指揮大概不會認同這兩種極端的觀點，但也不能完全照自己的意思，只挑自己喜歡的部分來做。或許你夢想有某種完美的管絃樂機器，完全照你的意思表達音樂，但幸好這種虛擬實境並不存在。我們的角色就是要幫助樂手一起演奏，保持平衡與和諧；雖然捲起袖子投入實務練習或許有些乏味，但指揮工作就是這樣，至少那是很重要的一部分。你能越快聽出哪裏出了差錯、確認原因並找到解決方法，將會決定你還剩多少時間可以誘導樂手進入你的精神幻想，以及你與作曲家之間深植的內在連結！

　　撇開玩笑話不談，要如何在現實狀況與你想達致的境界之間保持平衡是很重要的，人生有一大半的時間是在這兩者間折衝取捨。理想的目標是結合兩者而不傷及其中一方，但實際上人總會偏向某一邊。無論你所處的層次是高是低，如果你在可以輕易達成的目標上畫地自限，那麼你的表現就會大受影響；但反過來說，一味追求不可能達到的理想，也沒有任何意義。如果你能盡早確定臨界點，就不會因為別人所界定的失敗而覺得自己失敗。知道可以把目標設在哪裏，然後盡早設定並堅持下去，這對內心的滿足感至關重要，因為追求滿足乃是人的本性。團體的人一多，除非外力強迫或受到激勵，否則不大可能全力以赴。指揮必須鼓勵樂團團員，做出超越他們自己設定的表現。但如果在這麼做的過程中用力過猛，把他們推到不能表達自我的地步，那就會適得其反，損及樂手的信心與樂趣。

　　很多東西都取決於排練的次數。不過，樂團對工作的態度可能比有多少時間排練更關鍵。就此而言，能有多大的成就固然取決於指揮，但是樂手本身的企圖心也同等重要。在場的人若是覺得自己也要負一樣的責任時，許多事情實現的速度會快得驚人。

演練時間太少，可能會讓樂團覺得準備不夠充分，進而損及盡情發揮的能力。音樂家的緊張跟音樂的張力是不同的兩回事，自在揮灑與不可預測之間往往也只有一線之隔。不確定感會讓樂手繃緊神經，絲毫不敢鬆懈，但不見得會讓聽眾繃緊神經。

然而，排練太多也可能產生問題。能解決每個問題、突顯每個細節、探索各種音色、對每個力度安排達成共識，這種感覺固然讓人安心；但只有最強大的人格才有辦法維持腎上腺素於不墜（更別說別人的腎上腺素），讓整體張力長時間持續在高檔。練得越多，越有可能讓音樂會的公開演出只是排演的翻版而已。過度排練會扼殺正式演出所激發的真正創造力，練習是有可能讓你遠離音樂的，到了某個程度，你就會得不償失。知道什麼時候該收手需要直覺，也需要自信。你從經驗中會學到，早點結束排練不一定是懶惰，或是在討好樂手。而練到最後一秒鐘也不代表迂腐或徒勞，如果參與練習的人都清楚這麼做能讓他們的音樂更好的話。

無論排練時間是多是少，你都要嘗試在過程中創造一種旅程感，持續不斷地改進，但又不會太快到頂。好好配置排練的速度，尤其是要排練好幾天的時候更要注意，如此一

來，樂手會覺得比較舒暢，正式演出的品質也會大不相同。

　　大部分的樂團對眼前的曲子多半都演奏過很多、很多次了。尤其是那些標準曲目，用不了多久，樂手就會覺得指揮的每一個要求都已經試過了。面對知名作品，你不能只為了標新立異而求變，最後可能會弄巧成拙，聽起來造作古怪。但如果你的看法讓樂手覺得有新意，聽眾也會起共鳴。百分之九十九的名曲確實都是傑作，貝多芬的《田園》交響曲就是一例。在這類樂曲中，沒有無聊的作品，只有無聊的演奏——指揮家必須提醒樂團這一點。

　　與排練過程息息相關的問題是，指揮是否應該多說話，以及應該說些什麼。排練時的溝通方式不見得需要語言，但是，特別是在剛開始排練的時候，此時肢體的聯繫還沒建立起來，有些想法用言語表達會更有效。如果樂手覺得用說的會比較節省時間，我認為樂手比較會接受你用說的，而不是用比的。關鍵在於你到底說了些什麼。

　　基本上，口頭要求可以是實用的，也可以是虛幻的。有些樂手只想知道你要他們奏得大聲一點、柔和一點、長一點、短一點、慢一點或快一點。他們行事務實，不希望你用

太多形容詞——比如試圖讓聲音像是在五月某個下雨午後那朵孤獨、苦戀的義大利玫瑰——來浪費他們的時間或侵犯他們的想像。有人會認為你的比喻引人深思、有趣、詩意盎然、明確且切題，但也會有樂手不以為然，認為過於造作、自以為是，更重要的是，這些話語限縮了音樂的傳達，也阻礙了他們的表達。你常會聽到有人說言語無法解釋情感。對於一個情感高張的情境，語言確實可能有損其複雜性。但言語也會逼得音樂家以有創意的方式來回應，那些喜歡掌控音樂表達的樂手會比較喜歡指揮使用這種方式。弄清楚你的「聽眾」，以及他們會如何看待你的看法，會讓結果有很大的不同，尤其是當你在國外工作的時候。

　　我懷疑今天音樂家聽起來相似的程度會比一百年前的音樂家更明顯。錄音唱片唾手可得，年輕人經常出國研習，還有許多國際青年管絃樂團，讓音樂家在發展的關鍵階段得以進行比以往更多的想法交流。但若把一百位來自各國的樂手放到同一個樂團時，還是可以看到各自的國族特質。雖然這是籠統概括的說法，但我們實在很難不察覺到日本人的工作倫理、義大利人的溫文儒雅、匈牙利人的熱情、美國人的效率、瑞典人的世故、荷蘭人的團隊精神、南美洲人的自由奔

放、德國人的文化自信、奧地利人的「無憂無慮」，還有英國人的激昂（我們自己不見得願意承認）。音樂或許是一種國際化語言，但裏頭也充滿了各種口音與方言。

　　話雖如此，各地演奏西方管絃樂的文化還是很相似的。莫札特和貝多芬或許居於全球化的前沿，但世界上還是有很多地方的人沒接觸過他們的音樂。我雖然已經累積了不少飛航里程，但我還沒到過什麼地方是讓我感覺特別不一樣的。交響樂與歌劇的世界其實比我們想像的要小得多。

　　我不會說自己為了迎合樂團的文化而調整對於音樂的要求。我相信每個作曲家都應該有一個適切的音響與風格；若是把樂團的個性考量進來，我還是希望無論在哪裏工作，都能夠重建我心目中的音樂樣貌。只不過，如何實現的手法會因國家不同而有巨大的差異。在某個地方提早結束排練，可能跟在另一個地方練到最後一秒都一樣糟糕。某個城市的樂團訓練有素，你可能得催引出更多的情感；但另一個地方的樂團熱情洋溢、易如脫韁野馬，那麼你可能得讓他們更專注一些。你的個性會跟某個樂團比較合，這或許也是為什麼有些指揮跟某個樂團合作得特別好。以我個人而言，我比較喜歡從熱情中建立秩序，而非從秩序中找到熱情。

　　我以前常在瑞典指揮一個樂團。我特別喜歡其中一位木管樂手，我不管說什麼，他都頻頻點頭，表示同意。我們共事了幾年之後，第一次在後台走廊相遇，有機會跟他交談，我這才知道原來他根本不會說英語。我有點難為情，竟然從未察覺他的反應可能有所偏差，說不定他還以為我特別欣賞他的演奏呢。

　　在國外擔任指揮還有別的挑戰。幽默是一大利器，可以創造並維持一種正面的氛圍，也能有效消弭緊張情緒。以自嘲的外衣來掩飾批評，往往能達到好的效果，還可以確保氣氛不受潛在的負面因素所影響。但你必須小心，因為每個人的幽默感不盡相同。在曼徹斯特讓大家哈哈大笑的笑話，可能在慕尼黑卻變得很冷；在巴黎被視為微妙有趣的笑話，到聖彼得堡卻可能被認為膚淺低級。

　　在排練時避免說話，主要原因是當你說話的時候，就沒辦法聆聽。索忍尼辛（Solzhenitsyn）有言，「你說得越少，就聽得越多」，這固然充滿政治意涵，但是跟指揮家也很有關係。指揮有沒有在聽，樂團是很清楚的；若指揮沒在聽，樂手會覺得無論他們演奏得如何，都跟指揮預先擬定的計畫時程沒有關係。聆聽是指揮最該做的事情。這聽起來容易，

但做起來就未必了。缺乏經驗的指揮家很容易就把自己對音樂的想法灌輸給樂團，卻不開放心胸去聽樂團到底是怎麼演奏的。同時要給又要接收，相當不容易，如果還得面對陌生而令人怯步的情境，年輕的指揮往往會練不下去，這才領悟到，自己其實根本沒聽到樂團真正演奏的東西。你當然聽得到樂團在演奏，但聆聽是另一回事。那是一種態度——智性上主動，而非生理的被動。

只有藉由真正聆聽，才會知道我們對於自己聽到的有什麼想法。指揮面對樂團，必須回答最基本的問題：我喜歡它嗎？我可以變得喜歡它嗎？我應該改變它嗎？我能改變它嗎？這是我造成的結果嗎？當我們聽到的聲音跟我們想做出來的聲音不同的時候，我們如何回應、是否回應的確切程度與思考的速度，會直接影響到排練時間的長短。

♪

要管絃樂團的樂手用總譜來演奏是不切實際的，這意味著只有指揮才能掌握任何時刻的所有資訊。若是演奏者很熟悉的樂曲，這一點或許並不特別重要，但由於各樂器之間的

線條息息相關，總譜所提供的全盤知識就變得十分重要，以
體察各樂器之間如何交織纏繞。這是各個樂器所欠缺，而最
需要仰賴指揮之所在。每種樂器都只會演奏一段時間；指揮
穿針引線，把樂團中各樂器聲音的進出串起來，建立其連
結，並將之投射於一個更寬廣的音色與和聲之中，藉此展現
聽眾所需的視野，使聽眾能追隨音樂的敘事。

　　排練是要跟樂手達成共識，確定何時由誰來擔當帶領的
角色。這不見得是指聽眾最容易聽見的聲部，而是要讓大家
知道在某個時點，是由誰在負責。這有點像是在樂團中傳
球，不要讓球掉下來。指揮把球拋起，但接下來「運球」的
責任則在不同樂器與不同樂手之間流轉，只有在球不被別人
「聽見」的時侯，球才回到指揮手上。有時候，通常是攸關
音響的狀況下，樂手同意不去聽發出的聲音，指揮在此時的
責任就變得更為具體而實際。不過，大部分時候，我們聆聽
這顆球的專注程度跟樂手是一樣的。用個比喻來說，指揮棒
像是在樂手之間傳來傳去。音樂通常是由指揮來推動，一旦
啟動之後，指揮除了引領樂手之外，還會給人一種持續伴隨
樂手的感覺。有人開玩笑說指揮是能同時跟隨許多人的人，
但就此意義而言，這個玩笑話也有一半的事實。

　　貝多芬第三號交響曲以兩個響亮醒目的和弦開場，指揮家必然要讓那聲音整齊劃一。然而，到了第三小節，第二小提琴與中提琴奏出的節奏律動，必須由樂手自己來維持。指揮的職責是要確保大提琴的旋律能切合節奏的脈動，然後再把旋律交給第一小提琴。此時，伴奏的節奏感變得沒那麼明確，可以考慮讓音樂多一點自由。只不過短短十幾個小節，帶領交響曲的責任由指揮傳給伴奏、再傳給旋律。責任不斷移轉，讓樂團成為會呼吸的活物，所有的器官都在運作，但是在某個時間點只有一個器官是最重要的。

♪

　　就某方面而言，指揮是一種音樂的衛星導航。開始時，你心中是有盤算的，但如果樂手轉了一個你沒預期到的彎，你就得知道要不要調整路線，或是告訴他們想辦法回頭。你越常指揮的曲子，你越清楚有哪些不同的路徑可以嘗試。或許有人會認為，指揮家的看法會隨著時間更加根深柢固，但至少以我的經驗來說，實情恰恰相反。你開始指揮某首樂曲時，很容易相信自己的音樂信念是施展指揮權力的基礎，認為權威源自於你對音樂的確定。你的想法越牢固，領導力就

越強。你很清楚，樂手不特別喜歡你吩咐他們做什麼，但是你不說出你想要他們做什麼，會讓他們更困擾。

　　然而，隨著指揮某一首樂曲的經驗累積，你領悟到選項其實比你當初想的還要多，於是你發展出對這首作品的看法，既能兼容並蓄，又不失特色。事實上，因為你更能採納樂手的直覺，反而更增強其力量。這就是為什麼指揮家隨著年歲漸長，表現更好。不是因為他們更確定自己想達成的目標，而是因為他們逐漸理解一首傳世傑作的詮釋空間有多麼寬廣。你的信念系統變成更能包容的教堂——大部分的樂手都會覺得在其中表達自我變得更快樂——你若是聽到讓你驚訝的演奏時，也不見得要立刻下令迴轉。

　　年輕指揮家「堅持己見」的做法可能讓人覺得自大傲慢，但我懷疑這多半是缺乏信心的結果。要先相信自己，才談得上相信樂手的音樂性，而這是要花時間的。經驗也會教你相信自己身為指揮的技術，以及你在音樂上的能力。如果你在排練中發現自己有可改善之處，而對於樂團已經無話可說，那就不用再排練這一段了。你學到什麼事情會船到橋頭自然直，什麼事情則需要去關注；樂手發現你在開始要求他們做改變之前，先反求諸己，尋求解決，那麼他們就會對你

心生敬重。

　　指揮與樂團進行對話，有效增進彼此之間的動能，這並不是什麼艱深的學問。你不用去讀關於指揮的書，也知道人不喜歡被人吼來吼去；大部分的人對鼓勵的反應會比受到負評來得好，寓貶於褒遠比不耐煩、粗魯或生氣更容易成功。不過，阿諛諂媚也非解決之道。過多的讚美反倒讓一群人意興闌珊，或讓某位樂手在某個時刻自我意識太強，以致於演奏失了真誠。樂團知道自己的水準。樂團歡迎指揮給出誠實、甚或慷慨的讚賞，但若一味地盛讚樂手，他們會認為指揮不是聾了就是虛假，或兩者皆是。過多的讚美說不定就跟一直批評一樣沒有用處。之所以說「說不定」，是因為人寧可接受阿諛，也不想被說得一無是處。最好的方式是把心力放在你想做的事，而非你不想做的事。前者讓人感覺與音樂相關，後者則比較像是個人的對抗。一般而言，翻新要比摧毀重建來得快。

　　指揮在排練時會告訴樂手許多他的想法，而樂手則會在排練的休息空檔彼此吐苦水。在實際或情緒的層面，這麼做或許有好處，但這種失衡並不很健康。在傳統的排練流程架構下，樂團的樂手一直沒有吐露心聲的機會，這條楚河漢界

到今天仍然難以跨越。這種傳統框架有其規矩，它的屏障也
提供了保護，這讓有些人感到更自在。較為獨斷的方式當然
比較有效率，但也有指揮看出現代民主環境所帶來的好處，
進而鼓勵樂手說出自己的意見。如果彼此抱持尊重，方式也
得當的話，雙向交流的氛圍會讓排練的氣氛輕鬆許多。而且
樂手的想法說不定還更好，雖然聽起來有點冒犯了指揮。

♪

　　排練時劍拔弩張，有時是因為指揮與樂手不知道對方也
會焦躁。兩邊很容易就假定對方自信滿滿，但情況通常並非
如此；察覺對方潛藏的焦慮，這種敏感對每個人都很有用。
指揮絕對不應低估自己與樂曲本身對樂手所帶來的挑戰，尤
其是那些挑戰會在樂團中造成強大的同儕壓力。排練室裏通
常只有一位指揮，雖說指揮受到的指指點點從來沒少過，但
這跟小提琴手在其他三十幾位小提琴手面前拉一段獨奏的壓
力大不相同，即使其他的樂手很挺獨奏者。樂團對於排練時
的氣氛當然有影響力，但是指揮所處的地位可以渲染情緒，
激發樂手，但又能讓樂手放鬆，讓樂手在面對樂曲的難關時
保持自在。樂手不會故意犯錯，但是他們會不會重蹈覆轍，

也要看指揮如何反應。太多的輕蔑指責，會讓緊張氣氛揮之不去；太多微笑，會顯得你不在乎。我們如何面對自己的錯誤，也是關係重大。

以演出西部片聞名的約翰‧韋恩（John Wayne）認為，道歉是軟弱的標記，但是牛仔型的指揮不見得施展得開，承認失誤反倒是力量的表現。至少在某個程度上是如此。每犯錯就道歉，會開始削弱你的權威。樂手喜歡指揮低調一點，但是出錯的時候，他們多半也知道，所以如果你能讓他們知道，你也知道出錯了，大部分的樂手都會原諒的。也許不是無限度的寬容，但人的耐心足以讓你承認缺失，這比裝做什麼都沒發生要好得多。因為那是雙重的侮辱。

有此一說：你要曾經把非常柔和的和弦奏得非常大聲，才有資格說自己是個經驗豐富的指揮。（這應該是指揮才會說的話。）雖然我們並不常發生這種一翻兩瞪眼的事情——我們犯的失誤大部分是音樂或心理的誤判——但「錯音」的可能性一直都在；協奏曲最容易聽出錯誤，因為指揮的職責是要替獨奏家伴奏，這讓指揮的角色更為明確。鋼琴家彈到貝多芬第四號鋼琴協奏曲末樂章裝飾奏行將結束的時候，樂手必須習於盯著指揮的眼角皺紋和汗珠看，絲毫不能鬆懈。

樂團必須以堅實的聲響，絲毫不差地承接獨奏家流暢的音階，所有演出者都意識到，指揮的手勢若是慢了一點或快了一點，失誤會非常明顯。指揮無處可躲，就算不能完全掌控局面，也要把意圖表現得很明確，這個壓力很大。「歡迎來到我們的世界，」樂手會這樣說。確實是如此。

　　指揮這份工作在音樂與心理上的負擔很沉重，但若講到生理的疲憊，即便樂手演奏的是最單純的音樂，我們也沒法跟樂手相比。我常意識到，我輕鬆揮舞著指揮棒，而眼前的樂手必須以某種既定、重複而不舒服的方式來動作。除了技巧之外，他們所需要的耐力是非常驚人的。基本上，只要在合理範圍之內，指揮家可以照自己的意思決定手勢的幅度與方式，所以身體的負擔遠不及去做別人要你做的動作。我指揮完馬勒交響曲或華格納歌劇之後，或許會感到心神疲憊，但很少耗盡體力。肢體的自由是一種解放，而非負擔，能否掌握身體的擺動，其間的差別是很大的。反過來說，世上沒有多少差事比拉《費加洛婚禮》（*The Marriage of Figaro*）的第二小提琴還累人。

♪

　　對指揮而言，知道排練時什麼時候放手是一門學問。什麼時候才算夠好了？到底「夠好了」是什麼意思？是對樂團而言夠好了？對指揮而言夠好了？對聽眾而言夠好了？還是對音樂本身而言夠好了？

　　一段音樂不見得練了就會改善，其中的原因有很多。可能是樂團的能力不夠，也可能是指揮對這段音樂的想法不恰當，樂團奏不出來，不是因為心裏抗拒或技巧不夠，就只是因為音樂的想法無法支撐其要求。緣木不可能求魚，排練碰到問題可能是個徵兆，指揮應該反求諸己，尋找解決之道。不管遲遲沒有進步的原因是什麼，結束排練不見得就代表失敗。狗不願放棄骨頭，吃虧的是狗，而不是骨頭。

　　今天，說某人是個完美主義者不見得是稱讚。以前或許是，但現在較常跟「執著」、「控制」等字眼相提並論。音樂家每天都在跟完美打交道。除了大自然之外，比布拉姆斯第四號交響曲更完美的事物不多；我們為了表達尊崇，因此試圖在演奏中反映其完美，這也是可以理解的。但並不是每個人都想接受這種挑戰。「船到橋頭自然直」是一種缺乏激勵與雄心的肯定。「自然直」是不夠好的。聽眾花時間、花錢，不是要我們給他們聽這樣的東西。古典音樂的標準不是

「差強人意」就好了，我們不斷在追尋可以匹配樂曲旺盛企圖的理想演奏。但是，最偉大的作品總是不斷提高你想達到的標準，你得心懷謙卑，並體認到一味追求完美，有時反倒阻礙了我們的表達能力。就像一句企業喊出的口號：「更好」是「好」的敵人。

有些指揮喜歡持續以正式演出的強度來進行排練。他們相信這額外的百分之十是最重要的部分，你在排練時越常忽略它，它就越是可有可無。他們認為要催到百分之一百一十，才能確保百分之百的表現。然而，追逐不可能的勝算不高，但是卻有可能讓樂手失去動能或把他們操得精疲力竭。較為放鬆或信任感較強的指揮則認為，這額外的百分之十自然會出現，不應太常要求。許多音樂家想把最好的表現留給買票進場的聽眾。「我能唱的高音是有限的，」一位男高音曾對我說，「我不能浪費在彩排上。」

有位俄羅斯指揮曾經取消一場音樂會，因為他覺得最後一次彩排實在太完美了，以致於無法複製。不過，執著到這個程度實在少見。公開表演是指揮家職業生涯中最重要的部分；這畢竟是我們所做所為的目的。就許多層面而言，我覺得它反倒是我們工作中最容易的部分。你總是希望能夠激

勵並啟發樂團，但是在排練時激勵樂手所需的是人際處理技巧，而在演出時的啟發則來自於音樂本身。音樂會的公開性質通常就足以成為音樂家和指揮的動力了，而指揮在排練時須保持樂手積極參與，演出時卸下此一心理負擔，因而能完全專注於音樂的靈感。在舞台上只以音樂家的身分表達自我，要比在排練室裏展露人格特性要容易得多。

在音樂會中，除非發生嚴重錯誤，不然不會演奏到一半就停止，這一點也讓人寬心。經驗的長短取決於作曲家，而非指揮。你用不著再煩惱如何排練、要不要暫停或是要不要說些什麼。排練時指揮已經花了很多心力去想，就你剛聽到的這段演奏，應該讚美、批評、重來還是繼續？你會不斷自問，還有時間多琢磨一點嗎？如果還有時間，這樣運用是最好的嗎？詩人艾略特（T. S. Eliot）筆下的普魯弗洛克（Prufrock）可能會想：「於須臾中，會有時間／用來做決定與修改，一切在須臾間翻轉。」雖然我們知道，當下才是最有影響力的，但我們卻很容易花許多力氣去分析過往、擔憂未來。

演出讓你得以享受完全專注於當下。既然音樂的步調由你掌握，所以你得知道自己往哪裏走；但是你對音樂的時間

意識，又跟在演練室感受到的時間壓力很不一樣。準時結束排練不難，但是要在排練結束時剛好練到樂曲結尾，還能讓每個人都有成就感，就要看指揮是否敏於察覺又能把眼光放遠，尤其是你還不知道樂團要花多少時間才能解決你設定的問題。當然，演出時還是由你主導，但你不再需要為個別樂手職業生涯中的實際狀況負責。演出不同於排練，你指揮的是音樂，而不是樂手。

這並不是說你在演出時對樂手沒有任何責任。他們希望從你身上獲得音樂靈感，而且仰賴你提供紮實且自在的基礎以表達自我。有些樂手偏好其一，但我想大多數人希望兼顧兩者——我發現這在正式演出時比較容易達成，因為在排練過程中往往會因為分心而方寸紊亂。

有些樂手比較喜歡指揮在排練時大略描繪出整個圖像，細節與可行性則讓樂手自行揣摩。他們只想知道你認為這首樂曲的情感應該是什麼溫度。馬勒要比西貝流士「熱」多少？布拉姆斯應該聽起來比較接近德弗札克還是貝多芬？莫札特的音樂性格是浪漫派還是古典派？他們覺得，只要領導方向明確，其他的事情靠他們的能力與經驗就能搞定。但也有些音樂家希望演出的具體細節都能清清楚楚，如此他們在

音樂會中呈現作品的整體面貌時能享有更多的自由。他們面對大眾的信心來自於在私底下所建立的堅實基礎，他們想要藉著排練來創造一張技術的安全網，這樣在碰到艱困挑戰時就能放手一搏。

正式演出不能只是辛苦排練的成果而已。它本身就應該具有創意，這樣才會讓聽眾感覺自己見證了某個特殊的事物：一種強烈而極端的體驗，冒著聲音「快要失控」的風險，但最後還是沒有越過底線，讓聽眾感到不舒服。要獲得真正的成功，必須冒失敗的風險；打安全牌有時候反而更危險。在深水的地方游泳比較輕鬆。

有個企業人士曾告訴我，他之所以成功在於他敢冒險，但他只有在知道回報值得的情況下才這麼做。指揮家也處在類似的情境，衡量成敗機會。樂團的樂手演奏的時候是不是一條心，彼此聆聽，專注且不露痕跡地臨場調整彈性速度，旁人很容易聽出來。這種心心相連能讓樂手碰到任何狀況時從容以對，不費吹灰之力。在這種狀態下，當你跟樂團合為一體時，什麼事情都可能發生，但也有濫用自由的危險；你需要有一定的紀律，雖然樂團允許你隨心揮灑，但太自由不見得會進步。如果你的目標就只是要人跌破眼鏡的話，那

還不如從帽子裏變出兔子算了。

　　沒有指揮的樂團也可以表現得很好。他們練得夠多，足以達成共識，建立一致的看法，各自負起聆聽的責任，自身的動機也夠強，不用讓別人把他們推到極限。但是很難要他們去冒險。有個玩笑說指揮就像是保險套——有它比較安全，但沒有它會更好——在我看來，這似乎是個誤解，事實恰好相反。有個領導者在那裏，團隊反而有更多的自由。指揮可以激勵樂手去冒險，因為萬一出了問題，指揮可以接住他們。雖然指揮原本的角色是要把樂手綁在一起，但偶爾讓他們自由漂流，事情會有趣得多。

♪

　　有些指揮家覺得，指揮時不用總譜，更容易履行所有的職責。頻繁的目光接觸可以增加溝通的密度，而且沒有譜架的阻隔，肢體動作可以更不受限制。不用做翻頁這種制式的動作，讓手臂可以盡情形塑音樂。記憶的集中也讓人更專注於掌握音樂線條，而這種覺察可以讓你不容易被無關的事物所分心。不用讀譜讓你有更多的餘裕去細聽，你的天線更敏

銳，讓你更容易針對樂手的演奏立即做調整，但又保持開放，讓你可以接納任何可能。

音樂家的工作，就是把音樂從記譜法的限制中釋放出來，讓音符掙脫平面空間的五線譜牢籠，而得到自由。如果音樂有什麼具體的存在形式，那就是樂譜了。然而，音樂的本質並非物理實體。是音樂家將樂譜轉化成音樂。對某些人而言，如果能從心靈之眼中移除所有的點、線、破折號、曲線、字詞與記號的話，那麼轉化的工作將會簡單許多。

若是擺脫了印在白紙上的黑色音符，反而更能想像音樂的無限色彩；如果能將之「描繪」成永恆空間中的一個單一事件，而不光是把樂譜走完而已，那麼樂曲的結構也會變得更清晰。面前沒有樂譜，視野反而更廣，也支撐了更宏闊的觀點。有些人總是憑記憶指揮，有些人從不這麼做；但是有很多指揮則是視樂曲而定。沒有總譜固然自由自在，但如果碰到複雜又不熟的樂曲時，沒有總譜反倒綁手綁腳。

當樂手和聽眾注意到指揮選擇背譜「單飛」的時候，總會讓人更興奮。只要指揮覺得沒問題，我倒不認為冒一點風險是件壞事。如果指揮是因為虛榮而非出自音樂的考量而不

用總譜，樂手馬上就會知道。他們很容易因為強加的額外責任而心生怨懟，不再感到自由、開放與信任，轉為求生模式，把指揮的要求打了折扣（而非舉一反三）。

即使是出於音樂的考量，不用總譜的決定也可能會讓指揮與樂團之間產生隔閡。人們會期待獨奏家背譜演出，一部分也是讓他在舞台上跟其他樂手隱隱有所區分。獨奏家本來就與一般樂手不一樣。以形式而言，個人與群體在情感、音樂、技巧、甚至戲劇特質的差異，正是協奏曲的旨趣所在。但是指揮的情況不同。純粹的管絃樂曲與指揮無關，他並不是故事的一部分。背譜演出把指揮變成像是獨奏家一般，成為舞台上的演員。這樣會把我們與其他樂手區隔開來，突顯了指揮是「領導者」，而不是「領航人」。結果，指揮為聽眾創造了一個與音樂無關的個人敘事，但樂團和作曲家都可能受到冷落──就算不是發生在演奏中，在演完的掌聲中也可感受得到。在過去這些年以來，這對指揮這一行的形象及整個音樂產業都造成了深遠的影響。

尼采曾說：「許多人無法成為原創思想家，就是因為記憶力太好了。」放到指揮身上的話，是說如果你憑記憶來指揮，演出將會一成不變。如果你在背譜的時候同時記住演出

的方式，就有可能出現這種情形。但反過來說也可能成立。眼前沒有總譜，你不用依樣畫葫蘆，這份自由讓你可能每一次都創造出獨特的結果。當然，總譜總會讓人有新發現，這種過程不需停止。問題是，不管用不用總譜，你是不是更能利用新的見解做出令人振奮的回應，以及你能動用多少觀點，來理解哪些當下的選擇會影響整個經驗。

當別人恭賀我背譜完成指揮的時候，我總會有點不好意思。雖然背譜確實花了不少時間，但這絕非指揮最困難的部分；如果談話的重點放在我的記憶力上頭，而不是演出本身，反倒會讓我有點難堪。我有時會回說，幸好樂團有看譜。雖然這個笑話有點冷，但也有幾分真，我指揮協奏曲或歌劇時都會看譜。由於獨奏家或獨唱者幾乎都是背譜演出，出錯的可能性會比樂團高許多，如果指揮也「沒譜」的話，萬一出了狀況，演出很可能就完蛋了。樂團的樂手也可能出錯，寄望指揮能撥亂反正，但若他們面前放了樂譜，所犯的錯誤就能一目瞭然，指揮或樂手自己要改正也比較容易。個人置身團體之中，會意識到自己犯錯的空間比較小，所以樂手演奏時專注的方式也會不同於獨奏家，結果是很少出錯。總而言之，只要我覺得要看譜才能進行救援的話，我就會用

總譜。

　　如果我的準備工夫讓我有信心靠記憶就能處理實務細節，不會被記憶所需的專注所干擾，我就會感受到背譜指揮的自由自在是多麼過癮。我感覺自己更貼近作曲家，也更接近樂團。我覺得連結感更強。我也很喜歡那種主體性，與音樂融而為一的感覺也很充實。指揮必須與演奏者分享對音樂的愛，而我們很容易低估這當中所需的開放程度。以個人來說，我覺得不看譜指揮更能敞開自己。基於種種理由，用心來指揮（這種說法遠比「靠記憶」指揮更好）逼得我表達更多的自我，我也希望能表達得更好。如果你是用心來指揮，面前有沒有樂譜其實並不那麼重要。

　　記憶可能造成扭曲。如果你學讀總譜的方式是試圖理解而非記憶的話，那會更牢靠。一旦你了解了一件事，就不可能忘記。這也是一種更正面、更激動人心且有意義的準備方式。因為無論指揮具備什麼生理控制能力與心理直覺，你跟音樂之間的關係才是你做為藝術家的核心：你先是音樂家，然後才是指揮。

3

指揮音樂

Conducting Music

生命是一門從有限的前提找到足夠結論的藝術。

——英國作家　塞繆爾・巴特勒（Samuel Butler）

　　如果沒有訊息要傳遞，就沒必要當信差。對指揮來說，你要傳遞的訊息就是你跟你演奏的作曲家長期以來所建立關係的結果。當然，訊息的內容因作曲家而異，而且就跟所有的關係一樣，你跟作曲家的關係也會隨著時間而改變，就像你也是會變的。當你年輕時，跟某些作曲家心有靈犀，但是隨著年紀漸長，關係有可能轉淡。但是有些作曲家的美感，你則是越來越能領會。說來很難為情，我以前並不喜歡布拉姆斯的作品，但是現在他可能是我最得心應手的作曲家。說不定什麼時候我會發現自己很懂白遼士（Hector Berlioz）的作品呢！有些音樂洋溢著青春氣息；有些作品較有靈性。這並不是說指揮得跟音樂處於同樣的情緒年齡才能演奏得好。有些老指揮家始終保有青春氣息，而有些年輕指揮卻是少年老成。

　　有些我很喜歡的作品，我已經指揮了將近三十年。一定也有一些八十幾歲的指揮家演出某些作品的時間超過一甲子。對我來說，馬勒和蕭士塔高維契的第十號交響曲就像我每年都會碰到的表兄弟一樣，我們不像演員只能飾演適合他們年齡的角色，指揮跟每隔一陣就會演出的作品之間的關係是長達一輩子的合作，隨著年紀漸長，這首作品會碰觸到

你個性的不同部分。從這一點來說，這首作品總會讓你覺得有新意——它一直在那裏，但不斷會讓你感到驚奇。它們成了你生命的一部分，你每次指揮這首作品，就會在你跟它之間的關係鋪上一層新的記憶。每一次演出都匯集了你與這首作品共有的體驗。能持續這麼久的友誼並不多——我想這是因為音樂的本質已經固著，這讓你與作品之間的往來變得簡單——在生活中，這種單戀可能是不健康的，但在指揮的職業生涯中卻提供了許多慰藉。如果你能記得自己第一次「約會」時的單純、讚嘆與震撼，你的體驗還會更豐富。

　　每一位指揮在不同的階段都有他們覺得親近的作曲家，而這種親近的背後有很多原因。地理的淵源會讓你對於身處的文化有共感同理，你也有可能對於來自異國的音樂有著與生俱來的熱情。說不定你對某個時期的音樂很有感覺，也可能因為那是你所處時代的音樂，所以你最了解。這種聯繫往往是個人的直覺，是無法加以分類的。

　　姑且不論是什麼原因，指揮跟作曲家的聯繫越強，就能把音樂處理得越好。雖然有時你太過投入，反而會造成問題，但你對作曲家的喜愛能否發揮力量，取決於你個人所感受到的責任感。對作品的研讀是從認識作曲家其人入手，

然後你要認同作曲家的自我。指揮若是對作曲家有深刻的理解，並表現出自己是在為作曲家服務，樂團就會對指揮做出正向回應。

有些作曲家的個性比較容易看出來。比方說，從貝多芬、柴可夫斯基或馬勒的音樂就可以感覺到作曲家的存在。他們的自我攤在眾人面前，大聲喧嘩，聲聲入耳。反之，莫札特、布拉姆斯或拉威爾的個人生活與音樂表現就比較無關，有些作曲家，你從他們的生平是找不出任何線索來推敲其作品意涵的。我到現在還沒從巴哈的生平中找出蛛絲馬跡，能讓我更貼近他的作品。我雖然很喜歡翻讀作曲家的生平，但我不認為這就一定會讓我對他們的音樂有更深刻的見解。演奏家不是歷史學者，而最好的音樂自己就會說話，不需要旁邊的脈絡來參照。深入研究作曲家的生平，或許有助於掌握他們用什麼聲音在說話，但這也會造成限制，甚至全無幫助。太去著墨於作曲家的生平與作品之間的關聯是很危險的。貝多芬曲風最歡愉的交響曲是在他發現耳朵會聾掉的時候寫的。他的處境似乎跟音樂毫不相關，但是他在寫給別人的一封信上，一連用了十三個驚嘆號，讓人一窺他的個性，也說明了他的音樂性格。馬勒曾經就診於佛洛伊德，這

可能有助於領會馬勒的情緒極端；而知道馬勒受痔瘡之苦，很可能會讓人抓錯重點。但是德弗札克的《來自新世界》交響曲顯然是一張孤身思鄉的旅人寄給家鄉父老的明信片；理查‧史特勞斯的信心強到把一幅交響樂的自畫像命名為《英雄的生涯》（*A Hero's Life*），而楊納傑克（Leo Janáček）在歌劇《顏如花》（*Jenůfa*）找到一吐喪女之痛的管道。像這樣的音樂能感動所有的人，但又有很強的個人生命印記。

　　大作曲家都有莎士比亞一般的本領，能描繪不在自身經驗之內的事物。莫札特最早所寫的幾齣歌劇非常精彩，不只是因為技法純熟，也在於他對心理的透徹掌握，沒有一個十四歲的孩子能辦到，除非是透過靈魂某種不為人知的奇妙運作。蕭士塔高維契的作品無疑是受盡折磨的結果，但是他寫的音樂不只是二十世紀的俄羅斯音樂記事而已。心理學家榮格（Carl Jung）相信，我們在心理上都是以同樣的方式建構起來的。音樂運用了集體潛意識的各種原型，把個人的經驗變為普遍經驗，同時也讓普遍的經驗感覺像是個人的經驗。你了解到兩者之間其實並無差別。

♪

　　十九世紀的管絃樂作品需要更多的樂手來演奏，指揮這個職業之所以出現，一部分也是為了解決這個問題。據說海頓聽了貝多芬的《英雄》交響曲之後說道，「音樂自此大不同矣。」他預見了大部分的管絃樂新作品將是一個敘事體驗，由此而出現一個敘述者在演出當中說「故事」。音樂不再是主角，而被作曲家所取代，而指揮則是作曲家的代言人。當然，指揮是說故事的人，而不是故事本身，是代筆捉刀的作者，而不是故事的題材。但是，如果我們認為樂曲與作曲家的為人、個性、脾氣關係密切的話，那麼這意味著一個離實際演奏只有咫尺之遙的人，應該能把樂曲的情感表達得更好。有人說《英雄》交響曲是第一首速度不斷變化（雖然相當細微）的管絃樂曲，我認為這並非巧合。它可能是第一首需要指揮的交響曲。而我可以感受到它為什麼在音樂與情緒上與指揮相連。不管作曲家有沒有明白說出音符背後的故事，指揮都可以用浪漫派的交響曲來說故事——就算是以隱微的方式，也可以做這樣的詮釋。即使是以「浪漫」（romantic）一詞來概稱音樂，也表達了一種人味，而不是純粹以音樂為取向。華格納說過，要發現一首作品的「詩意對象」（poetic object），才能形成對作品的詮釋。音樂不再是表達的目的，而是表達的手段。

　　大部分的十八世紀音樂並沒有想到需要指揮，因為音樂本身就沒有設想指揮的位置，由樂團的首席小提琴手或是數字低音（continuo）的鍵盤手來負責帶領即可，因此我在指揮這個時期的音樂時，總覺得自己是個外人──在情感上也覺得自己好像是冒名頂替的騙子。這種音樂關乎自身，本來是只由樂手處理即可。舉個例子，海頓的優雅來自演奏的優雅，如果是由第三者來要求，一旦動念意識到，這種優雅也就沒了。這不是做出來的。同理，巴哈的純粹能放諸四海，如果只反映了某個個人的觀點，多少會覺得打了折扣。

　　但是，到了十九世紀末，像馬勒這樣的作曲家認為音樂尤其需要指揮，才能在演出中表達其敘事。由於作曲家常常本身就是指揮（至少一開始是如此），會更強化了音樂是情感自傳（emotional autobiography）的印象。這不僅是因為作曲家身兼指揮，所以寫了甚具描述性質的音樂；而是因為作曲家覺得其音樂極具描述性，不能沒有一個統一的詮釋觀點，所以他才擔任指揮。馬勒的音樂中有很強的肢體性，反映了作曲家自己的指揮動作。他寫了需要指揮的音樂，而他所使用的音樂語言從一開始的設想，就與用來表達音樂的肢體語言密不可分。當音樂本身就是作曲家手勢的結果時，要

找到正確的動作來指揮就容易多了。

　　有人會說，把一個特定的情節加到樂曲上，會侷限了想像的範圍。我們為何需要用故事來說明我們的詮釋呢？音樂的長處不就在於能在比文字更深的層次來溝通嗎？抽象音樂確實就是終極音樂，是最純粹的音樂——本身就已意義自足，不需要解釋，也無法描述——雖然海頓已有預言，但還是有許多抽象的管絃樂作品誕生。比方說，史特拉汶斯基有許多作品就完全擺脫故事或是非音樂的線索。魏本（Anton Webern）和布列茲（Pierre Boulez）的作品多半也是如此。指揮碰到這些作品，就要留心不要讓自己的個性妨礙了音樂的表現。我們的存在有可能損及純粹音樂無以名狀的深度。如果是因為作品的敘事性（而非實際的需求）而需要指揮站在台上，就會出現一個問題：就算作品本身需要指揮，卻有可能讓聽眾以為指揮在做敘事的詮釋。

♪

　　基本上，古典音樂家扮演的是一個再創造的角色。而再創造的藝術才能，講究的是分寸拿捏。我們設法當作曲家的

傳聲中介，但這件事要做得好，卻又取決於我們本身的個性。演出者追求隱去自身，但心裏又很清楚，沒有我們，音樂不會自動奏出來。我們走的不是一條直線，不管是從個人或是從音樂界整體而言。雖然演奏家的個性很重要，能否成就偉大的演出端賴於此，但是演奏家的個性必須是用來達到目的的手段，而這個目的基本上是由作曲家想出來的。

非古典的音樂比較沒有在作曲家與演奏者之間作劃分。流行音樂的樂迷往往不知道自己在聽的歌是誰寫的。有些古典音樂的愛好者有自己心儀的樂團，至於演奏什麼，就沒那麼在意，但是大部分的人想聽某首作品，卻不太去管是誰演奏的。

在古典音樂的世界，作曲家無疑是在最高處，雖然有些演奏家也有粉絲簇擁，但沒有一個演奏家的名氣能跟莫札特相比。不過，演奏家把自己的感受注入音樂之中，讓音樂保持生氣蓬勃，從這個角度來看，流行音樂重視由誰來演奏或演唱，這點我認為其實滿健康的。

從音樂可以看出音樂家的個性，而音樂家的個性也表現了音樂。如果音樂家只想表現自己，那麼不管他們演奏什

麼，聽起來都會是一樣的，但如果你能讓自己的個性去適應
作品的話，那麼作曲家和演奏者會水乳交融，聽起來不會綁
手綁腳。所幸，自我可以很強，但還是能表現別人的自我。
王爾德說過，要顯露藝術，但隱蔽藝術家——藝術家無所不
在，但是你看不到他們。這句話看似矛盾，但卻有幾分道
理。

　　我有一位老師曾說，「詮釋」這件事是別的指揮在做
的。這話聽起來像在開玩笑，但並非托大之辭。他只是說，
指揮不應該著手「詮釋」一首樂曲。我們的工作是要忠實精
確地演奏出作曲家寫的音樂，盡可能如實回應他們提出的要
求。我們必須做出選擇，且不管這些選擇是當下做出還是事
先想過，關鍵在於，我們若是自我意識太強，就會有損詮釋
的真誠。史特拉汶斯基曾抱怨，指揮這一行「極少能吸引到
有創造力的心靈，」我對此頗為驚訝。要指揮有創造力，這
個要求似乎有點怪，尤其提出的還是一位作曲家。當然，我
們都想做出聽起來有新意的音樂，但是也要尊重天才的必然
性。太講究創意，有時會讓演出變得矯揉做作。如果東西已
經夠好，你不一定要大聲叫賣。

　　作曲家所寫的音樂是個恩賜。這份禮物邀請這個世代與

未來的世代去發掘、去探索、去表達他作為個人或是群體，是什麼樣的人。它是一個連結，形成一座連結個人與公眾、過去與現在的橋梁。它跨越地域、跨越時間。音樂可能會向我們訴說過往，但是從詮釋音樂中，我們發現更多我們的現在。的確，一部古典音樂詮釋史就跟一部音樂史一樣能啟發人。音樂往往走在時代的前面，但是對它的詮釋卻往往反映了實際演奏它的時代。作曲家可能已經不在人世，但演奏者一定是活的。對我來說，聆聽過去一百年來的錄音跟聽現場音樂一樣，都對二十世紀的文化做了註腳。二十世紀初英國愛德華時代嚴格要求速度，但是到了一九二〇年代，就容許速度有相當的彈性。這又導致了對個人的擁戴，但這股風潮又被一個運動所壓制，這個運動遵奉作曲家，認為個別的樂手無足輕重，至少在邏輯上是這麼想。今天，我們的價值觀沒那麼嚴格：講究歷史，但不被故紙堆所綁住。詮釋是因時而變的風尚，正是這一點讓音樂跟得上時代。我們透過現代而聽到過去，透過過去而聽到現代。

♪

　　從人們第一次完整錄下交響曲問世至今，已經超過一百

年。其間幾乎每一位職業指揮家都會把其中幾場演出以永久
保存的方式來處理。我原本以為，這些錄音代表了指揮家對
某首作品蓋棺論定的見解，這種面對千秋萬代的壓力讓我卻
步。但是當我開始自己走上這條路的過程，我了解到，要完
美實現我心目中音樂的模樣，是個永遠無法企及的烏托邦，
如果嘗試這麼做，其實反映的是此人的虛榮，而不是他對音
樂的理想。追求技術上的完美，或許會有所獲得，但在過程
中也有可能失去更多重要的事物。

　　如果你在廣播裏聽到一段音樂，一般來說，你馬上就可
以分辨這是現場演出，還是錄音室錄的。有人認為，錄音室
的錄音離我們想要的音樂經驗很遙遠，其間的差別就像美術
館裏的真跡和畫作明信片一樣。有人說，在自家的私密空間
聽音樂，營造了一種強烈而個人的經驗，這是公共場所比不
上的。顯然兩者是完全不同的藝術經驗，為任何一邊辯護，
就好像要人在海頓和莫札特之間做選擇一樣。這種辯論沒有
意義，而且沒完沒了。但是有少數指揮家看重錄音，甚於現
場演出，三十年前的情況或許是如此，但我相信風水已然輪
流轉，今天已是現場演出在支撐錄音產業了。

　　對我來說，耐人尋味之處是錄音隨處可得，這會不會讓

世界各地的演出都變成一個樣子？指揮不用去思考作曲家怎
麼想，不用做出相應的決定，很容易就可以聽到「一首作品
怎麼奏」，有些具有個人特色的反應會因此而減損，但是最
有信心的音樂家不可能因為別人的影響，就失去自己的個
性。以前在俄國、美國、法國或中歐各有各的指揮傳統，但
現在已經不見得如此了，而我們也可以說，這些指揮派別內
部的一致性甚至比今天CD所造成的還要高。

　　錄音的力量還有一個更危險的結果：有些聽眾會期待，
他們在音樂廳裏聽到的現場演出會跟他們在家裏聽到的錄音
一樣。你習慣某首作品以某個方式來演奏，往往你只能用這
種方式來享受它。我們演奏家又算哪根蔥，有權否認那些付
錢給我們來滿足（而非挑戰）他們期望的人呢？就算我們想
挑戰現狀，我們也不知道他們聽的是哪個版本。反過來說，
如果指揮只是想引人注目而標新立異，這也很可惜。「我沒
聽過有人這樣演奏它」，在演出後這句話很好用。對許多人
來說，這句話是讚美。但要是有人謝謝我們，因為我們演奏
得跟他們想聽的一模一樣，我們也不用失望。兩種經驗都是
發自內心的。

　　指揮兩者都想兼顧。我們希望聽眾都有豐富素養，能察

覺到我們所做的音樂決定；而那些相信自己有權就樂曲詮釋
發表高見的人，我們也會受他們所刺激。但不管我們有沒有
照著他們的期待做，我們都希望他們受到感動。

♪

我覺得自己很幸運，是在講究正統的時代開始之後才開
始學指揮，此時人們重燃熱情，去探求到底作曲家寫了什
麼，也想知道他們是在什麼樣的音樂傳統下這麼做的。現在
我們很容易以為這是理所當然，但在當時，藉著往回看來找
出創新之路，乃是大逆不道。

嚴格說來，原樣演奏（authentic performance）的前提是
有瑕疵的。就算你在那首樂曲當初演奏的空間、用當時的樂
器演奏，我們的參照點也不同於當時的聽眾。昨天的真理，
今天未必成立。我們對速度的概念是與火箭相比，而不是馬
匹的速度；我們的耳朵習於極大的聲響，世界嘈雜不堪，以
至於寂靜難求。我們無法把經驗抹去，也不能否認我們所懷
抱的期待。

當然，信奉古樂的音樂家對此心知肚明。他們把自己的

學術研究當成一種歷史的手段,想要達到當代的目的。他們知道,聽音樂不像在看博物館的解說,他們也知道,演奏關乎演奏者,也關乎作曲家。但這並不是說不需要深入探究作曲家會預期聽到什麼。甚至,對此了解越深,越能讓我們找到樂曲的當代意涵,在這麼做的時候,也會了解兩者之間並沒有那麼大的差別。

　　眼光放遠來看,我們所知道的西方古典音樂是很當代的。單音的葛麗果聖歌(Gregorian plainchant)讓位給對位的多元與和聲的繁複,但是人類在演化上並沒有任何改變。我們可能有技術來裂解原子,發現麻醉術,但是我們對愛與喪失、希望與失望所抱持的態度還是一樣的。只消看看莎士比亞的劇作,就知道我們的心理跟那些四、五百年前的人是多麼類似。作曲家當年所表達的情感,我們現在仍以同樣的方式來理解。只有結合音符的方式改變了。講究考證的演奏在過去與現在的脈絡之間,提供了一個健康的平衡,也讓演奏者有能力做出與兩者相關的選擇。這個結合意在消弭彼此之間相隔的時間。只有兩個時間點有意義:作品創作的時間,以及演奏的時間。要避免的是兩者之間的距離——種種習氣,因襲而來的雜亂回應。作品在第一次演奏之後,就開

始沾惹傳統的灰塵，而原樣演奏就是想要掃去灰塵。

　　傳統與忠於原貌應該是同一回事，但是在音樂演出中，兩者很快就開始代表對立的兩極。它們像是攣生姊妹，出生之後就被分開，讓表演者與聽眾莫衷一是，不知道到底作品的真貌是什麼。「傳統」這個字通常指的是後來才加上去的東西，但顯然在音樂中不是這樣去理解「傳統」的。舉個例子來說，演奏貝多芬和布拉姆斯的「傳統」方式是到了二十世紀中葉後才出現的。這些所謂的「傳統」透過唱片錄音廣為流傳，結果許多人以為音樂就長得這個樣子，也希望聽到的音樂是這副模樣。到今天他們還是這麼想，而且也有許多人說他們喜歡「傳統的」詮釋，勝於「原樣」的詮釋。其實，最保守的愛樂者往往是最難說服的那群人，他們費盡心力想要保存的未必是作曲家想要聽到的。

　　遵循傳統通常意味著演奏作曲家沒寫的東西。許多差異之所以產生，是因為演奏者以為自己懂得更多，或是相信如果他們改了什麼的話，聽起來的效果會更好，於是放任自己去做出更關乎演奏者自己、而非音樂的選擇。有些改變是為了滿足虛榮心，有些是因為自己的不足。而那些不好的傳統也可能基於同樣的理由而長存。樂團在演奏柴可夫斯基小提

琴協奏曲的慢板樂章時，我樂見小提琴照作曲家的要求而加上弱音器，如果樂手尊重樂譜，在演奏中段時以作曲家寫的音域來奏，我會覺得更高興。但這種事不是常常發生。

不過，傳統也有其價值，不應全盤否定。因為作曲家熟知所處時代的演奏慣例，所以在許多情形下，作曲家會期望聽到他們沒寫在譜上的東西。傳統也可能透過完全站得住腳的經驗而建立起來，我們逐漸累積對一首作品的認識，找到最好的演奏方式，這件事並沒有錯。畢竟，如果我們以前人的知識為起點，我們可以比他們做得更好。我們何不從歷史經驗中獲益呢？

如果演奏者只是一昧盲從傳統，那麼他們就只是馬勒所說的「Schlamperei」──這個奧地利德文沒辦法翻譯，其意思介於懶惰跟馬虎之間。如果你仔細想過之後，雖然還是得到跟前人一樣的結論，但是你會有一種特別的歸屬感。傳統可以是一條跨越時間的美麗鏈結，是一條振動不輟的絃，把演奏者與聆賞者，還有所有演奏過、聽過這首樂曲的人串連起來。要重新確認一項傳統，是必須花力氣去質疑才可能達成的。借用毛姆（Somerset Maugham）的話，如果把傳統當成「嚮導而非獄卒」的話，就會讓演奏聽起來揮灑自如，又

是勢所必然。

標準曲目經常演出，以致於我們跟它的關係會被數百年來別人的想法所稀釋。總有可能做出通則性的演奏。但是樂手在面對全新創作的時候，心中並無先入為主的概念。樂手在沒有他所熟悉的聽覺傳統下，他們的詮釋一定是真心的。樂團每次演奏著名作品的時候，都有自己的設想在其中。音樂家如果不取徑歷史，那就只有以自身作為表達的來源，而其演奏也就會有很強的個人成分在其中。我指揮過幾個樂團演奏布列茲的《儀式》（ *Rituel* ），即使是這樣一首精確嚴謹的作品，每一次聽起來都很不一樣。音樂家演奏時若是不收斂虔敬之心，就只把承接來的詮釋照本宣科一番，那將會扼殺多樣性。

人們多半都是保守的，即便這未必代表了組成份子的立場。樂團也並無不同。樂團對某一首作品若是沒有共同的經驗，或是聽眾對某一首作品沒有先入為主的預期，指揮會覺得鬆一口氣。這兩種負擔都可能要人命。演奏新的音樂，你可以盡己所能地發揮，相信自己的詮釋沒有被其他人的意見所破壞，當然，你的演奏也沒有前例可相比。你知道，人們對音樂的意見會比他們對演出的意見更重要——你會希望人

們常把重點放在那裏。

　　推到極端，講究原樣或是傳統都代表了重新創造過去，因為過去阻滯了創造力的勃發，無法再與當今的聽眾溝通。傳統永遠不可能是新的，如果一個藝術形式不能再成長發展，就等於被判了死刑。樂曲並不是歷史文物，其意義還在不斷增生。樂曲不同於畫作，它還需要透過演奏才有生命，在這層意義上，作品沒有完成的一天。但如果指揮肯用腦筋、心懷誠懇，在研讀準備的過程中所做的決定，就會以忠於作品、承先啟後為依歸，而這兩件事也會在摸索出我們應該對樂譜做出何種反應的過程中扮演重要角色。在忠於作品、依循傳統與隨性而發之間找到平衡，這會比受其一所役要更高明。因為某個事物有歷史就是好的，跟因為某個事物是新的就是好的，這兩件事同樣愚蠢。

♪

　　大部分的指揮花很多時間研讀他們要指揮的作品。我的人生花在這上頭的時間當然比排練或演出要多得多。一樣米養百樣指揮，而指揮準備樂曲的方式也是百百種，但我認為

準備樂曲的動機應該是一樣的。你想要弄清楚到底作曲家寫了什麼，這樣一來，你就對這首作品要表達什麼有了定見。樂譜是以符碼寫成，雖然這套符碼有其限制，這意味著這只能是你理解音樂的起點，但樂譜是地圖，你想的東西都要以樂譜為本。對樂譜有所了解，你的想像力才有成長的根源。如果把兩者分開，那麼演出就會反映了太多指揮的想法，而非作曲家的想法。指揮可以天馬行空，但都要以樂譜為準。

然而，這個標準並不像你想的那麼明確。不管你用的是哪個版本的樂譜，它在某方面都是對作曲家手稿的詮釋。為了編出「原典版」（Urtext）所投入的研究心血是非常寶貴的，但是把作曲家的筆跡轉為實際可用的樂譜，過程中所做的決定仍然是編輯的。只有自己去研究作曲家的手稿影本，你才能說自己看到的真的是作曲家所寫的。我不會說我研讀的心得提升了我演出的水準，但是從作曲家的手寫筆跡所流洩出的感情往往極為動人。像莫札特、史特勞斯這些作曲家，他們作品完美無瑕，予人一種令人難堪的冷漠之感，關於作品應該如何演奏，並沒有提供太多的線索。反之，從貝多芬和楊納傑克的筆跡則可以看出他們在創作過程中所歷經的掙扎、所受的折磨。你可以看到哪些段落是他們最在意

的，哪些部分是次要的。有時候，這些線索會大大影響你所做的音樂決定。有時候，光是親炙音樂的來源，就會讓人覺得很特別。看著馬勒最後一首交響曲手稿上的音符越見稀疏，感覺就好像你看著一個人在你面前斷氣一樣。這個經驗非常動人，即使沒有聽到實際的音樂也是如此。

雖然手稿乘載了額外的連結，但演奏家不見得需要把很多時間投注在貝多芬的手稿上，來決定一點一劃到底是不是一點一劃。一般說來，學者和表演者所涉及的技巧是不同的，最好把兩者的角色區分開來。最好的編輯很清楚，學問知識是為了讓作曲家的意思在演出中被聽到。最好的演奏者也知道，沒有學術研究做後盾，不可能得到真正的知識。

好的樂譜版本能讓你更接近作曲家寫了什麼，但是要領悟其意義，往往要結合音樂的經驗與情感的直覺。雖然作曲家能營造出各種細微的情感表現，但其用途功能都是模糊未定的。在管絃樂發展之初，演奏者幾乎不會得到任何指示。這當然不是因為演出時不需那麼多細微變化，而是作曲家往往也參與排練，即使沒有把一些細節寫下來，奏出的音樂也不會平淡無味。但我認為，早期的樂譜上之所以沒有太多書寫的細節，表示作曲家知道用這些細節不太能表達情感。

　　就算知道了某個時代慣用的做法，還要花很大的工夫才能判斷作曲家是不是希望演出者只要取其字面意義，還是用了簡略的符號，期望演出者熟諳其真義。比方說，早期的管絃樂有很多是從淵源長久的舞曲形式衍生出來的。樂手對一首嘉禾舞曲（gavotte）或吉格舞曲（gigue）的速度節拍早已了然於胸。在一個對音符的長度與力度已有共識的音樂文化裏，也不會對此多加討論。作曲家知道演出者也了解，何必還要費心仔細說明？能夠意識到自己也是在為後代而寫的作曲家應該不多。一旦情形有所改變，作曲家給的指示就變得更加明確，但是，面對音樂想像的幽微細緻，就算再精確的記譜法也無能為力。

　　我們活在一個習於把事實當作商品販售的社會，但至少在文化的範疇裏，忠於作曲家的原稿仍然受到重視。但情形並非總是如此。在過去，一般認為對待音樂最好的方式就是「與時俱進」，新樂器的音域越廣、音量越大，對音樂似乎越有幫助。爭議的癥結在於，我們是否應該對作品創作時還不存在的進展與可能性做出回應？「更大」通常就意味著「更好」嗎？大型音樂廳需要聲響更宏亮的管絃樂團？樂團越大聲，就會讓指揮覺得自己更重要，這樣好嗎？

　　改變已經寫定的樂譜，我們不能把這個想法斥之為業餘人士的淺薄之見。布列茲有一次告訴我，他覺得印刷樂譜的固著特質可以用不斷演化的概念來對治，因為作曲家今天寫的，不見得是他明天想聽到的。雖然，更動作曲家的管絃配器，有助於讓旋律線條變得更明顯，或是比較容易做到聲響平衡，但對我來說，這條線不容易跨越。馬勒曾說過，指揮如果覺得什麼地方聽起來怪怪的，就可以動手修改，但我覺得他比較是以指揮的身分說的，而不是從作曲家的角度。今天大部分的演奏家認為，所作所為不出樂譜的框架是比較誠懇的。每一位作曲家所營造的聲響世界本來就與當時的樂器性能息息相關，如果在原本的框架之外行事，將會扭曲聲響的層次，削弱而非延展作品的力道。演奏者要進駐每一首他們演奏的樂曲之中，但是那種擁有感還不足以推倒圍牆、擺設家具。我們今天所擁有的管絃樂玩具箱更加精巧，作曲家或許會很想好好運用它，但這是個假設狀況，而音樂不用加入任何猜想，就已經有很多假設的成分了。不管怎麼說，無窮盡的可能性最能挫敗想像力。自由也可以是一件很複雜的事。

　　我們大部分的時間還是要留在每位作曲家所設想的器樂

架構中，但是講到樂團樂手的能耐時，我們也不能否認其進步。錄音技術問世之前的標準長得什麼樣，沒有人曉得。有這麼一個說法，維也納愛樂的樂手認為舒伯特第九號《偉大》交響曲的寫作技巧很可笑，但我懷疑我們能想出什麼改善之道。作曲家會挑戰演奏技巧的極限，但只有在不尋常的狀況下，才會做得太過頭。大部分對極限的挑戰都是由內而生的。不過，不管你把什麼樂譜放在今天的樂團面前，他們大概都奏得出來。那些本來被認為無法演奏的樂曲，我們也很少能重現那種汗流浹背、手忙腳亂的模樣。即使是最困難的音樂，經過幾次排練，也能奏得有個樣子。這不見得是優點。莫札特曾寫道，他希望他的《哈夫納》（*Haffner*）交響曲的末樂章「能奏多快就奏多快」。他心裏所想的是當時的樂團，還是所有可能演奏它的樂團呢？他只是為了求快而快，還是他有更為特定的想像？如果沒有了演出的壓力，有時候一首作品非常基本的東西也不見了。今天演奏史特拉汶斯基的《春之祭》所碰到的挑戰是要確定它聽起來還是很難。我們今天把望遠鏡倒過來看出去，是很難複製過去在音樂上碰到的挑戰。

♪

　　你第一次讀總譜，會覺得很像在看小說。你會很想知道結局是不是皆大歡喜。再重讀總譜，你會開始注意到字裏行間更多次要的情節，以及這些情節如何與整個故事串起來。你對角色刻劃慢慢會有更多的掌握。你開始在旋律中聽到更多的形容詞，在節奏中感受到副詞，你每走過一次，就看到了更多的層次。你在總譜中聽到越多，聽眾也就會聽到越多，你越是了解作品，就越容易想像其意義。了解其意義，心裏就會覺得踏實，表達起來也更自在。你一而再、再而三地研讀總譜，孜孜不倦，直到某個時間點，你知道你需要找樂手來對總譜作更深的探究。因為，如果沒有樂團發出的聲音和速度、現場演奏這首作品的話，能回答的問題是有限的。最有意思的是，研讀總譜就是在研究一連串的選擇，你只有在聽到樂團演奏出來的時候，才知道這些選擇的深遠影響。

　　你會希望在第一次排練時就能準備好一些選項，而且這些選項都有其根據，而不是讓人難以抉擇的困境，你得有本事盡快在這些可能性之間做出選擇、並承受其後果。當然，如果這些選項來自一個開放自由、而非充滿疑心的地方，會比較容易。因為時間總是有限的。當然，你得把作品摸得滾

瓜爛熟，才能聽出排練時是不是有音拉錯，以及如果拉錯的話，到底是哪裏拉錯、是誰拉錯，但這種糾錯的能力只有在有錯的時候才管用。這種本事很重要，但那並非一個成就。當指揮聽到一個連樂團本身也沒注意到的錯誤時，樂團會覺得高興。但這只是他們最低的期望而已。真的，說這是個「正確」的演奏可說是一種相當嚴厲的批評。研讀總譜時，重點不在於了解樂譜上有些什麼，而是要試著理解這首曲子是怎麼樣的一首曲子。

　　在讀譜的時候聽到音樂，這是你跟作曲家接觸最直接的方式。在沒有樂團（或是由你指揮樂團）的情形下，一對一的溝通可以帶來極大的滿足。獨自一人任想像力馳騁，這種私密提供了一種非常深刻但自我中心的經驗，來面對自己的真面目、面對音樂最感動你的面向。但音樂是寫來讓人聽的，而不是憑空想像的。管絃樂不同於室內樂，不可能獨樂樂。獨樂樂既限制了音樂，也限制了你的享受。音樂關乎生命，需要人來保持生機。

　　有些總譜光是用看的，不容易聽到（但也看你的音樂修為而定）。舉例來說，荀白克（Arnold Schönberg）的《摩西與亞倫》（*Moses und Aron*）用看的，對我來說沒什麼意

思。鋼琴可以用來指點迷津，點出某些和弦和旋律的模樣，但你得是個非常厲害的鋼琴家，才能全盤展現作曲家運用的管絃樂色彩。如果照顧好音樂的色彩和線條是指揮最重要的兩個責任的話，那麼鋼琴不見得是最好的工具。只有運指最精妙的鋼琴家，才能把鋼琴的黑白本色轉譯成管絃樂的絢麗多彩，而鋼琴本身具有打擊樂器的特性，使得音一旦彈出，就很難再去照顧它。而這正是大鋼琴家本事之所在，要是一個人能彈得那麼好，不當鋼琴家實在可惜了。鋼琴能提供很多有用的協助，但我心裏很清楚，我在鋼琴上的能力（或是欠缺這種能力）到某個程度就會開始限制我在音樂上的創造力。

大部分的指揮承認，聽錄音對於增加對作品的了解極有助益。一位指揮家把他的看法、情感和經驗錄下來傳世之前，這首作品他很可能已經演出過許多次，別人從中必定可以有所學習。聽到某個錄音呼應了你的看法是非常有用的，但若聽到某個你覺得行不通的錄音，也一樣能有所學習，甚至可以學到更多。覺察到他人的選擇有可能是錯的，這可以讓你免於重蹈覆轍。別的指揮的詮釋有可能刺激了你、改變了你，但也可以強化你的信念；保持自身看法的完整性，又

能稱讚別人的演出，並不是一件難事。

聽錄音的危險不在於你聽了太多的版本，而在於你聽得太少。作品越偉大，看法就越是分歧。比方說，各家對貝多芬的詮釋歧異甚大，至於你聽了會眼界大開，還是望之卻步，就看你的信心有多強。不過，像是凱魯碧尼（Luigi Cherubini）或史博（Louis Spohr）的作品，各家的詮釋就大同小異。詮釋百家爭鳴顯然是好事，只有在作品本身受限的情形下，演出才會受限。困惑於一首作品有多少種可能性，這個問題還比較好解決，如果被一種詮釋給迷住了還更麻煩——因為這時候，某個錄音讓你在藝術上失去了自我。如果你能等到自己準備到一半或準備好之後再來聽，你能先知道自己對這首作品的反應，建立自己的信念，也能讓你以更健康的態度來看待別人的寶貴經驗。

偉大演出之所以獨特，在於演出者在藝術上的誠實。音樂家若是心誠，演出就會獨特出眾。反之，在演出中不以真面目示人，則淪於虛偽：你在音樂上做的選擇或是流於泛泛，不然就是有意識地模仿別人。傳播二手的音樂想法，其份量永遠比不上表達你自己的想法。俄國作家杜斯妥也夫斯基曾寫道，扯自己想出來的謊言，強過轉述別人發現的事

實：「你在第一種情形是一個人，而在第二種情形只是隻鸚鵡。」

　　一般人總會以為，作曲家親自指揮的錄音特別珍貴。事實也的確是如此，但就算作曲家本身是個不錯的指揮，我們也有足夠的理由說，從他們的錄音不見得可以看清楚他們希望別的指揮怎麼做。作曲家透過音樂表現其創意，而當他們指揮的時候，仍保有那種真正的創造性。當你細聽他們的錄音時，會聽到他們跟自己的樂譜相牴觸之處，而造成了兩難局面：到底哪一個比較可靠？我們應該照作曲家所寫的來演奏？還是以他的演奏為準？

　　以拉赫曼尼諾夫為例，兩者的差異甚為明顯。他是一位很棒的指揮，也是大鋼琴家。他在演奏方面的貢獻不容抹煞，有人認為他在演奏上的表現應該凌駕於創作之上，這也是公允之論。不過，以我之見，一切還是以樂譜為準。我灌錄過很多唱片，所以我很清楚，最後的版本未必完全代表我的設想，而在錄音剛問世不久的階段，一定有好些變數，使得作曲家不覺得自己演奏的是作品的定版，甚至不覺得作品應該是這個模樣。

　　艾爾加作品的錄音可能也受害於此。這些錄音雖然都是寶貴的文獻——我們幾乎可以聽到捻鬍鬚的聲音——但是他選的速度不同於自己所寫的速度，這點很多人都不會支持。在歷史上，有些身兼作曲的指揮家沒有實現自己想法的肢體技巧。曾有個唱片製作人惴惴不安地跟史特拉汶斯基說，他第二次錄音的速度比第一次快，結果史特拉汶斯基回說第二次比較好。作曲家的回應說不定只是故弄玄虛，欲掩蓋他在指揮上的失誤，但實情如何我們也無從確認。我們怎麼知道自己聽到的是作曲家演奏能力不足的結果，還是作曲家（身兼演奏者）認為第二次比第一次好？這種不確定性讓作品能持續保有生氣活力。有很多人或許不同意演奏者所做的選擇，但少有人會質疑演奏者有權做出這些選擇。

　　我不記得是哪位教宗說過一句話，「要溯及河的源頭，就得逆流而上」。對所有的音樂家來說，研讀總譜都是一件辛苦的事，對指揮來說，我們準備總譜的過程更讓人覺得孤獨。這的確是「遠距指揮的孤寂」。指揮在研讀的時候唱出各個樂器聲部，有助於在指揮與音樂之間創造出更緊密的聯繫，但是這與樂手所擁有的那種連結是不同的。很少有人教指揮這要怎麼做，而讓這個過程更形脆弱。指揮課往往著重

於如何比劃動作和所需的音樂修為，但是要如何面對總譜、要看什麼、為何要看，則往往被忽略。或許有人會覺得這個過程太過個人，但也正因如此，別人的指引非常有幫助。我的老師會說，雖然指揮是教不來的，但裏頭可以學的地方很多。這話是沒錯──但也因為如此，就更應該想辦法來教指揮如何學習。

　　學指揮的學生會被鼓勵盡可能去觀摩職業樂團的排練。那時我常常去，也很愛去，而且覺得自己很幸運，能看到音樂在「後台」的模樣。但我不覺得自己學到很多東西。事實上，我回家的時候，往往對於自己所看到的東西感到非常困惑。我慢慢了解到，指揮越厲害，我越覺得困惑。而我所交談過的樂手有時會對指揮同表讚賞，但對於所涉及的若干細節也未必同意。情形為何如此，從來都不曾達到共識。

　　隨著你脫離學生階段，將會逐漸找到自己的獨特之處，發現你對音樂的感受，摸索出用以表達內心的肢體動作。想要從大指揮家的動作中學習會有個問題：他們之所以偉大，在於他們的獨特性。我想不出哪個指揮家在音樂上、肢體動作上或是心理上會跟另一位指揮家差不多，而當學生開始模仿某位指揮的時候，就表示他們把自己看成是學生。看那些

沒有模仿別人的指揮，或許更加有用，而你去聽那些糟糕的
排練，說不定學到的東西還更多。但是崇拜明星、一心想成
功的年輕人大概聽不進這句話。

♪

最好的演奏能盡現樂譜的細節，但又不會喪失對整體敘
事的掌握。人很容易錯把樹林當成好幾棵樹，但只要細節是
為整體來服務，就有可能見樹又見林。你要是碰到比較複雜
的作品，作曲家寫的說明指示可能會讓你陷入泥淖。如果 i
上頭沒有一點，t 上頭沒有一橫，看起來就都會像 l。雖然注
重細節很重要，但是不應該讓它變成目標本身。一味賣弄學
問只會讓你離音樂越來越遠，你很快就會發現自己只是在操
弄資訊，而不是去運用它。雖然有些人可能對一場以天堂為
題的演講感興趣的程度超過對天堂本身的興趣，但我希望這
些人是少數。音樂的細節是表達的手段而已，並不是表現本
身。你必須去思考意義，而非文法——就好像一個主廚，不
希望你嚐出用了什麼食材一樣。

善於啟迪人心的法國音樂教育家娜迪亞·布蘭潔（Nadia

Boulanger）曾說，「為了鑽研音樂，我們必須學習規則。為了創作音樂，我們必須將之打破……。結合服從與自由，才能打造出傑作。」雖然她談的是創作，但是跟演出的道理也是相通的。大音樂家會因為對作品的熱愛而臣服，而不是被樂譜所拘束；在現場演奏的脈絡下，這一點不難達到。這不是任性，而是信念，相信音樂是一種滋生生命的力量，以熱情來灌溉。心智的紀律提供了作品的架構，但精神的宏肆則來自心的熱度。當史特拉汶斯基說，喜愛一首作品比尊敬一首作品來得重要時，他說的是演奏者與作曲家之間的關係。尊敬也含括在喜愛之中，但是他的重點是這層聯繫應該更加是情感的、而非智性的。一般來說，在面對藝術作品的時候，我們需要心懷謙卑，但在演出的時候，我們是作品的一部分，如果要充分表現的話，必須有主觀的投入。尊敬造成距離，喜愛則會全心投入。哪一個比較有力量，不言可喻。

有人說，智慧就是知道如何運用、何時運用知識。如果你的知識只是牢籠，限制了你，讓你動彈不得，而不是發揮創造力的憑藉，那麼太過費心準備，只是浪費時間而已。有人認為，人只有在隨心所欲之中，才能發現真理。我當然認為，音樂的本能跟知識一樣有力量——音樂家若是重直覺，

直覺的力量甚至更大。自然得來的信念比學來的信念更有渲染力，在信手之間就能服人，成效會比刻意為之更大。

　　以大部分的西方古典音樂而言，作品有始、有中、有終。除了某些極簡主義的作品之外，如果你聽到一首樂曲的某一段，你大概會知道自己身在何處。但是大部分的流行歌曲並非如此，因為流行歌曲一般只有幾分鐘，表現某一種特定的情緒。古典音樂需要音樂家全神貫注，所以音樂家意識到他得調配作品內在的步調。如果是演奏大型管絃樂曲的話，我認為只有指揮能帶領這趟旅程。

　　人腦中對應到音樂情感與對應到音樂結構的區域並不相同。兩者如何對應關聯，應該會影響我們喜歡哪一種音樂。這也解釋了為什麼指揮對於形式與內容孰重，有不同的看法。有些人認為，只要專心把情感層次弄對，整體輪廓自然浮現。我認為在你有能力控制每個片刻的情緒狀態之前，你要先能明察秋毫。這很像是當個導遊。你鼓勵遊客駐足觀看，但不會看太久，因為拐個彎還有更好看的。你帶著聽眾上上下下，四處看看，但你心裏總是知道最後的目的地在哪裏。一首作品只可能有一個高潮，如何鋪陳、控制其宣洩，這需要耐心與自律。每個事件都需要從整體的角度來考慮其

比例。演奏者心裏要想清楚，這首作品最大聲的地方在哪裏、最小聲的地方在哪裏；哪一段最熱鬧、哪一段最消極；高峰在哪裏、低谷又在哪裏。對我來說，一場好的演出就是把一連串的比較級繞著一個最高級建構起來。

一首作品的結構跟一本小說是一樣的。小說可以細分為部、章、段、句，乃至於字。而每個字都有其強調的音節，每個語句都有其結構，每一段都有其用意，每一章都有其性格，而這都與整體敘述息息相關。一首樂曲也是由類似的層次建構起來。每一層都由底下的那一層所型塑。每個動機的輕重緩急都影響了樂句的輪廓。樂句塑造了它所屬的段落，而段落又規範了整個樂章的設計。理解了這些關係的層級歸屬能讓你打造這首作品的架構，而這個架構往往又是奠基於黃金比例與生俱來的美感與力量之上。

希臘人認為，一個好的幾何比例與藝術息息相關，也與自然相關。希臘人對比例的概念支撐了許多西方古典音樂的構思。在某個長度的作品中可以標示出某一點，使得較短的一段與較長的一段之間的比例，等同於較長的一段與整個長度的比例。每首作品在情感上的高點大概都落在快要靠近三分之二的地方，當然這是把上述看法做了延伸演繹，但不管

是用在小品或大型作品，都是屢試不爽，實在讓我驚訝。以四小節的樂句來說，大部分的高點都落在第三小節。以奏鳴曲式寫成的樂曲，最重要的點出現在開頭的主題反覆到大概三分之二的地方。華格納樂劇《帕西法爾》（*Parsifal*）開場的六小節旋律就是在這個點上發展到極致，而整部作品共有三幕，最具張力的片刻也是發生在第二幕的結尾。指揮在心裏對一首作品的基本比例有個譜，便能調配整個情感歷程，把這個比例反映出來。這是說故事的時候一個很重要的部分。

除非這作品我已經很熟，不然大部分的音樂我都覺得很長。但就跟所有的旅行一樣，我摸熟這條路之後，就開始覺得路變短了。知道自己往哪裏去，是別人會不會跟隨你的關鍵所在，在你開始處理一首作品時，在心中想像它的高潮會是什麼模樣，會幫助你凝聚目標感。一首樂曲的高潮雖然可能落在接近結尾之處，但是高潮的凝聚力必須時時存在於你對整首樂曲的概念中。要有徘徊的信心，但絕不停下；有慢慢來的信心，但絕不等待；有把速度加快的信心，但不會衝過頭。隨著你對於音樂架構的理解與信任逐漸增加，信心也會逐漸增加。

說故事關乎如何處理一趟旅程走向終點，要讓人覺得出

乎意外，但回頭來看卻又是合情合理，非得如此不可。藝術的布置安排不管多麼出乎意料之外，都讓人一聽就覺得可信，而指揮要讓過程中的每一步都合乎邏輯且渾然天成，藉此為可信的意外來打底──在命定與自由意志之間取得平衡。你得記住自己到過哪裏，知道自己身在何處，對於要去哪裏也有個譜。艾略特《四首四重奏》（*Four Quartets*）的這些詩句可能是在討論音樂：「現在的時間與過去的時間／可能都存在於未來的時間。／而未來的時間又含括於過去的時間。」

♪

　　指揮最明顯的角色也的確是其最基本的角色。選擇速度，並就這個選擇與樂手溝通，然後堅守不渝、嚴格執行，或是彈性處理、因地制宜，這是所有的指揮都要做的工作。不管是小學直笛團的指導老師還是最有錢的管絃樂團的音樂總監，都要用到這個技巧。

　　速度若是選擇正確，就能創造一個環境，讓所有的事情不用費力就能自然到位。這是最關鍵的挑戰，在碰到困難時

尋找解決之道，其核心往往都是在處理正確的速度。以我的經驗來說，如果音樂聽起來怪怪的，問題往往出在速度的選擇。要不是太快，不然就是整個韻律太緩慢，讓人覺得毫無生氣。光是靠節奏無法展現其性格，只有靠意向與動能才能讓這件事發生；速度對了，樂手就能自由上下這列音樂「火車」，而不會聽起來格格不入。

通常，對樂曲來說適合的速度，對樂手也是適合的。所以樂手通常是有能力告訴指揮速度有沒有弄對。樂手拉奏起來駕輕就熟，音樂聽起來就會雍容自在，指揮如果善於聆聽，應該可以聽出速度不順所造成的結果。這並不是說正確的速度是最容易的速度。駕輕就熟不等於容易。困難和辦不到之間是有差別的，如果我們跨越了那條線，讓音樂慢到撐不起來，或是快到聽不清楚，那我們遲早會碰到問題的。強迫樂團接受某個速度，通常不會有好下場。如果樂手抗拒不從，而且不是衝著你個人而來，純粹是在音樂上不認同，那這背後很可能有個很堅實的理由。這是一場不對稱的戰役，不只是因為樂手有上百人，而指揮只有一個，更是因為作曲家很可能也站在他們那一邊。

有個樂團團員有次告訴我，用錯的速度來演奏一首樂

曲，就好像被迫聽一張你不喜歡的唱片，而你知道CD架上就擺著一張更好的唱片。你必須用一個你不認同的速度來表達自己，這是件很讓人洩氣、也很難做到的事。在樂團裏工作總是會有這些限制，但是找到正確的速度，乃是指揮最能避免跟樂團發生齟齬的辦法。這種事情我們指揮自己也領教過，就是當協奏曲的獨奏家堅持一個指揮覺得不可行的速度時。雖說配合獨奏家的想法是我們當指揮的職責所在，但不免還是會覺得指揮一身本事，卻無用武之地。樂團團員必須花很多時間做這件事，他們也必須找到做這種妥協讓步的意義何在。對指揮來說，能聽到用我們認為應該有的速度演奏出來，這是從事這一行最實質的回饋。

　　以前的作曲家若是告訴演奏者要用什麼速度，用語都極為含糊但又妙不可言。「行板」（andante）源自義大利文，意思是「去」。「快板」（Allegro）按字面翻的話，可以譯成「愉悅的」。這些用語模糊，包羅甚廣，意涵豐富又簡單明瞭，展現了作曲家極大的信賴。至少也表示作曲家了解到，如果演奏者無法從這些術語掌握到正確的情緒狀態，那麼再多的細節也於事無補。有些速度標語刻意與傳統的舞蹈形式有所關聯，所以了解這些舞曲，對於掌握速度有極大的

幫助。除了這些術語之外，大部分的速度術語訴諸氣氛，而非速度本身，這表示古人認知到速度其實總是相對的。兔子覺得慢，但烏龜未必做如是想。這種相對性也可用在作曲家身上。樂評家卡杜斯（Neville Cardus）有個很精彩的看法：「每位作曲家都有其個人的基本節奏，使得其作品中的速度不同於其他作曲家的速度。」他的重點是，你不能拿貝多芬的快板與舒伯特的快板相互參照。但是特性（character）就比較明確了。每個人的活動力不同，但是對於「活潑的」（lively）都有大致的體會。我們在學校念書時，學到 adagio 意為「緩慢」，但其實它是「自在」的意思。應該是音樂給人的感受決定了速度，而非靠速度去控制感受。只有在軍樂隊，才是先講究速度。

　　掌握到特性，速度也就水到渠成。如果是在這個基礎上選擇速度，一旦碰到要調整速度以適應不同的聲響環境時，就會擁有更大的彈性。在不同的音樂廳演奏都需要微調，才能在特定的空間創造出正確的聲音。殘響越長，音樂就要放得越慢。在聖保羅大教堂（St Paul's Cathedral）演奏布魯克納的交響曲，殘響會比在某個多功能演藝廳來得長許多。但是調整速度並不意味著就要違背你嘗試重建的作曲家視野。

這只是承認聲音是個物理現象，而聲波擁有一些非你所能控制的特質。

　　樂團的技巧也會影響速度的選擇。有些樂團奏起莫札特的《費加洛婚禮》的序曲是如此純熟妥貼，聽起來就像一杯香檳一樣。程度稍遜的樂團若是用同樣的速度，聽起來就像六杯香檳一樣。指揮必須聽仔細，知道音樂聽起來到底是什麼模樣。匆匆忙忙的樂團會讓音樂聽起來太快，而一個拖泥帶水的樂團，會讓你的詮釋感覺太慢。你一個人埋頭研究，得到言之成理的看法，但必須要跟現實接上，才知道聽起來是什麼模樣。你的選擇是否正確，是由你所聽到的來決定，而不是由你想聽到的來決定。然而，你如何詮釋自己所聽到的，則受一個最大的變數所影響：你那不斷變動的心跳。人對速度的認知跟當時的心跳速度有關。有此一說，年輕指揮的速度通常比年老指揮來得快，是因為年輕人的心跳比較快。第一次做某件事的壓力會造成腎上腺素分泌，扭曲了你對時間的感受。你覺得這首曲子的速度快，別人大概會覺得太快。但是聽眾並不緊張，他們也不是在做有氧運動；只有他們的經驗才算數。他們是買票的人。在我年紀比較輕的時候，有時候很怕聽自己的音樂會錄音。前一晚聽起來很讓我

興奮的音樂，到了第二天早上，聽起來卻很狂亂，即使考慮到自己對速度的認知受到白天所影響。脈絡若是對，氣喘吁吁可能會讓人興奮。換氣過度則未必如此。隨著年歲漸長，經驗會讓你在演出時的心跳越來越趨於合理，你在判斷自己選的速度是否正確時，慢慢學會了要留一些餘裕。

有些指揮每次演出某一首作品，演奏的時間長度完全一樣，控制得分毫不差，而且對此很得意。他們覺得這表示他們心中有著堅定不移的想法。其他的指揮則抱持著比較隨興的看法，每次詮釋都在探求隱含其中的可能性，每每相異。這兩種方式都行得通，沒有理由死守其中一種不放。但是演出時間多長，跟演出給人的感覺有多長，不見得是同一件事。人們聽音樂，有一部分是為了逃避時鐘對於生活的制約，從一分一秒的現實逃逸到沒那麼世俗的幻象中。好的演出會讓人覺得一下子就演完了。最好的演出會讓人忘記時間的存在。

♪

梅策爾（Johann Maelzel）是個相當古怪的發明家，也

是貝多芬的朋友，他發明了一個機械裝置，能讓作曲家訂出音樂的速度。梅策爾一定是希望演奏者在速度方面不會再誤解作曲家的意圖。但是，時間本身與對時間的認知可以天差地遠，這意味著節拍器提供的是有問題的輔助。音樂是聲音的流動，且時時都在改變，所以「節拍器」一詞往往帶有貶意。雖然確定每分鐘打幾拍可以直接建立一首作品最基本的節律，也可以提供很大的幫助，但音樂不是科學。大部分的作曲家寧可要你花點時間、費點工夫，從作品的內在去理解它的速度。照布拉姆斯的說法，「節拍器毫無價值。我不相信我的血氣和一架儀器能搭配得好。」

作曲家和指揮家聽到的音樂都會偏快。你對作品越熟，大腦處理的速度越快。當你在心中「默聽」音樂的時候，你很容易會跟聲音的物理現象相分離。貝多芬的耳朵聽不到，說不定還加大了兩者之間的差異。我並不是說他標示的速度錯了，而是讓音樂有些空間可以呼吸，這對於在大音樂廳裏聽大型管絃樂團的聽眾來說，會有很大的差異。貝多芬可說親眼目睹了節拍器的誕生，但就連他也承認，節拍器的功能有限：「感受也有其速度。」

當然，「感受」也是不斷在變的。某種情緒跟樂曲的開

頭很配，但是到了後面可能就沒那麼合適。同理，作曲家的
速度指示可能是指整個樂章，但不見得適合用在開頭的幾小
節。一般人以為巴洛克時期與古典時期的作品，節奏嚴整，
應該保持律動不間斷，但這個想法並不確然；浪漫時期的音
樂才需要不斷變動速度，以表現個性的自由。十九世紀作品
的情感歷程主要是在速度不斷變化之下進行的，而指揮理解
並掌握「彈性速度」（rubato）的能力乃是打造演出結構與風
格的關鍵所在。對華格納來說，「速度是音樂的靈魂，」他
相信，在所有的音樂中（不只是他自己的音樂），速度應該
是不斷調整的。音樂的性格（華格納稱之為melos）不斷改
變，因此，音樂的速度也應不斷調整以反映這一點。

　　作曲家改變速度的頻率、信任指揮的程度各不相同。規
定了太多的變化有其危險，如果碰到不起共鳴的指揮，有可
能聽不出這些指示之間的條理邏輯。如果指引不夠，那麼除
非指揮有本事表現出音樂的彈性靈活，不然就會變得靜止單
調。華格納的音樂需要很大的自由，他的為人也非常古怪，
他很少給什麼規範，倒是讓人意外。但是他也知道文字很容
易受到誤解，他相信如果指揮的直覺不夠，無法感受到彈性
速度，就算他們接受到很多音樂之外的協助，他們也絕無可

能在別人身上創造它。

馬勒就不太一樣。他在世的時候,指揮的名氣大於作曲,他能運用實際的經驗,寫下非常到位的指示,幫助其他的指揮掌握他的音樂中層出不窮的變化。他用的字有時輕快細緻,有時則否。他要求速度變化「難以察覺」,我們從他的信件中知道,他發現了否定句的巧妙力量。他想加快音樂,但又不想漸快(accelerando)得太明顯的時候,他就會說「不要拖!」;若是想放慢音樂,又不想讓人覺得踩了剎車,就會說「不要趕!」。我很喜歡這裏面對心理的推敲與考量。馬勒要求速度「不要太快」,乃是一種委婉的說法,確認樂手要比他們想的還要慢一點。要求音樂「不要太慢」,則是要避免自我耽溺的可能。馬勒的個性常在極端之間擺盪,他在音樂上所作的改變晦澀難解,得要耐心處理,而在每一個改變背後的動機決定了它們能否成功執行出來。知道音樂應該在什麼地方加速或放慢是一回事,但是知道為何這麼做更加重要。rallentando 和 ritenuto 都是漸慢的意思,但是兩者並不相同。rallentando 是因為放鬆而放慢了速度,ritenuto 則是因為音樂更加緊密而變慢。兩者有同樣的結果,但是原因全然不同。有些速度變快需要聽起來像是踩了加速

器，而有些則像是你放開了剎車而加速。普契尼在《波希米亞人》（*La Bohème*）用了十一個樂句來讓音樂慢下來。若是用節拍器，結果聽起來差不多，但是情感的差異卻非常大。

　　古典音樂是一趟旅行，是藉著阻撓期望才有可能成行。作曲家用不協和音和協和音來掌控這趟旅程，而在兩者之間的這段時間，尤其是精確掌控這段時間的音樂性，則是演出者的責任。控制張力是影響敘事的基本方式。這不是有沒有合拍的問題，而是你如何運用時間。這需要紀律與自由，而且要知道在什麼時刻會用到哪一種。就算是演奏最濫情的作品，也要讓音樂聽起來不耽溺，而自由應該扎根於背後的目的與方向感之中。狗要是每根燈柱都停下來，那就得花很久的時間，才能從街頭走到街尾。除非作曲家明白要求突然改弦易轍，否則彈性速度應該聽起來舉重若輕，不費力氣。換檔最好不要讓人聽出來，碰到這種情形，最好提前一步處理。好的汽車駕駛在碰到轉彎的時候，知道要用什麼速度最順。未雨綢繆能讓你用最好的方式做出改變。指揮跟這沒有什麼兩樣。現在向來是由未來所引領。

♪

　　說到「力度」的話，作曲家能施展的能耐會比處理速度更受限制。「大聲」是什麼意思？嬰兒的哭聲比較大，還是氣鑽的聲音比較大？耳語或是夏日微風就算「安靜」嗎？如今留存最古老的西方古典音樂的樂譜，並沒有註記力度記號。巴洛克音樂通常只有標示大聲或柔和而已，隨著世代遞嬗，標示也越來越細，最後出現了一個音量的範圍從「極弱」（*ppp*）到「極強」（*fff*）。有一些極端的例子，像是柴可夫斯基在《悲愴》（*Pathétique*）交響曲裏頭標示了*pppppp*，或是馬勒的第七號交響曲使用了*fffff*，但是，大部分作品的音量大概可分為八級。而人類的聽覺可以區分出大約一百二十級的音量，表演者應該也要報以細緻的力度變化才對。

　　就我所知，到目前為止，還沒有人把節拍器的概念用在力度上，以分貝計來劃分音量。去掉了脈絡來談速度是沒有意義的，去掉脈絡來細密劃分音量更是如此。一首作品最多標到四個*f*，另一首最多只標到一個*f*，那麼同樣一個*f*，在兩首作品中的音量大概不會一樣。詮釋力度的手法跟風格很有關係。隨著樂器演進，音樂的情感越來越外顯，我們對於力度的詮釋也不斷發展。長號手吹奏舒伯特交響曲的「極

強」，一定不同於吹奏馬勒交響曲的「極強」。有些作曲家是根據他們希望樂手奏出的強度來標示，而有些作曲家想的是聽眾聽到的強度。長笛的低音部分的「強」，聽起來跟低音號的「弱」差不多。「強」並不意指「大聲」；它的意思是「有力」。它可以用不同的音量來表現，端視狀況而定。把音量獨立出來考慮，意義並不大。

「力度」一詞談的是聲音的音量，但同樣也有情緒特性的意涵在其中。把音量看成情緒特性的結果，而不是把情緒特性當成音量的結果，讓我們能從表現而非抽象的脈絡來處理聲音。是因為生氣或是喧鬧而「強奏」，乃是詮釋的一部分。一段「弱奏」應該是熱切或平靜？悲傷與悲慘差異甚大。力度記號要表達哪一種情感，指揮對此必須拿定主意。音量雖然可能是一樣的，但是背後的目的卻有好幾種可能。「極弱」是一種特質，而不是分貝數。要求一個樂句更有貴氣，或是要樂手在獨奏中做出親密之感，不是用大小聲就能說清楚的。

有人認為音量只能分為幾種而已，這種想法顯然很荒謬。樂手會一直琢磨自己的樂譜，但是以管絃樂曲來說，節制樂手，不要把音樂做過頭的責任主要落在指揮身上。一個

沒有指揮的樂團絕對可以選擇正確的速度，如果排練時間足夠的話，表現出來的節奏彈性也能讓人信服。但是就聲響而言，個別的樂手身處其中，很難知道如何做到整體的均衡。雖然我們這個時代的價值觀大不同於從前，但很多人還是認為，有些想法比別的想法更值得注意，而指揮站在中間，位置略高於其他人，可以就音色、聲響與音量做出判斷。

以我們所站的位置，可以聽到整個樂團的聲音融匯在一起，也聽得到聲部的平衡，以創造出音色的整齊或結構的多樣性。我們就像坐在控制台前的製作人，不斷調整每個聲部的音量，讓聽眾聽到我們對這首作品聲音層次的看法。如果樂手知道聽眾應該聽到哪一個樂器，他們自己也會調整。若是演奏大家耳熟能詳的樂曲，樂手不假思索就會做調整。如果整個樂團都是弱奏，那麼最重要的旋律線條會出來一點，而其他的線條則會收斂一點。這件事樂手不需要指揮就可以做到。但是要出來多少或是收斂多少，結果可以天差地遠，尤其演奏聽眾比較不熟的作品時更是如此。音樂家是在毫釐之間工作，指揮的耳朵能創造出不斷變動又啟發人心的微妙均衡。你在一個聲響均衡的樂團身上會聽到每個聲部都是整體的一部分，也會聽到一種內在細節與整體觀照都很有意思

的聲音。

指揮也是最能鼓舞一群人挑戰力度極限的那個人。要鼓勵樂團做出非常大聲比較容易，若是要讓樂團奏出細不可聞的聲音就難得多了。就樂手來說，如果他們知道為何要奏得如此輕柔，就會得到令人滿意的結果；但如果勉強而為，或是為了效果而為之，那就不會成功。

在做音樂的時候不應有任何保留。但是耳語通常比高聲尖叫更吸引人，有時從聽眾席傳出一聲神奇的噓聲，會比光靠音樂更能讓聽眾聚精會神。強迫人們投入幾乎聽不到的聲音，會讓他們彼此更緊密。聽眾變得主動，在表達的過程中也扮演更重要的角色。

作曲家所要求的細緻表現都需要轉成某種音樂敘事。標重音、標顏色或是其他非音符的記號，這些都有助於音樂家說故事。記號範圍之廣泛，遠遠超過記譜法使用的符號。「漸強」（crescendo）意指音量越來越大聲，但是並沒有說是因為慷慨或堅決、建議或鼓勵。音樂的符號只是手段，而非目的，如果在背後對情緒有個清楚的想法，那麼音樂的表達就能更明確。而音樂的表達當然需要精確。我們自詡活在一

個感情豐富的時代，但我們這個世代也很善於隱藏複雜的真實感受，隨便按個表情符號就把它交代過去。音樂必須避免這種不溫不火，要大聲點破這種不誠懇。

　　樂團很難忽略指揮所做的情感溝通。如果指揮要的是「熱情激動」（appassionato agitato）的話，樂手很難奏得「柔和如歌」（dolce cantabile）。確實，樂手可以不費什麼力氣，就能無視指揮想設定什麼速度；某個程度上，他們可以彼此互聽，來決定這段音樂應該做多少彈性速度；他們輕易就可以奏得比指揮的手勢所要求的更大聲或更輕柔。但如果指揮對聲響的情感面、聲音內在的壓力、傳遞聲音的密度有深刻的了解，樂手就不太容易忽略指揮的手勢。

♪

　　指揮會讓樂團知道他對作品結構的掌握、速度的判斷、對色彩與均衡的敏感。但若碰觸到更為細微的品味，那就需要更微妙、甚至潛意識的溝通了。這些名詞在音樂的脈絡中並不容易定義，而且其意義也會依世代而異。個人與社會相遇之處即是品味，指揮的技術能力與表達力道如果俱足，那

就是在品味見真章了。有了品味，便能探索對立而不會碰壁，能統合表現而不受限制。你可以從十八世紀的感性來推敲莫札特的浪漫成分，同時表現貝多芬的親密與雄辯，不讓拉赫曼尼諾夫的多愁善感淪於煽情，兼顧艾爾加作品中屬於愛德華時代的優雅和維多利亞時代的榮耀。

　　每個社會對於好的品味有哪些要素，都有各自的共識，這裏就出現了一個危險：演出者以此為託辭，不去表達個人的感受。品味招致蔑視，這或許是原因之一。按荀白克的看法，這是「才智二流之士的最後去處」，而畢卡索認為它是「創造力之敵」。布萊希特覺得它「比有人性還重要」。之所以有這等詆毀，是因為好品味有可能變得虛偽。只要品味發自內心，就有可能是演出者所擁有的最寶貴的特質。

　　音樂家害怕壞的品味，是可以理解的。但是，壞的品味也不見得總是不當。拉威爾說「你不用開膛，也能證明自己有顆心臟，」但不是每個人的看法都跟他一樣。馬勒希望音樂要能表達這整個時而粗鄙、時而世故的世界。好的品味本身就是目的，它難以企及，轉瞬即逝，如水穿過指間，流瀉而下。用品味來表現自己乃是必然，但若設法這麼做，卻是危險的。因為在禮貌與做作之間是有分別的。品味極為個

人，所以無法拿來研究，但也極為重要，不能忽略。它是基本成分，而非額外添加的——就像鹽一樣，能釋放食物的美味。

只有在談到品味的時候，我才更發覺最偉大的演奏其獨特之處。我懷疑是否真有這回事，因為在排練的時候是不可能去談它的，就算是最會講話的音樂家也辦不到。然而正是因為指揮必須不用文字來表現自身的品味，所以其結果也不受文字所限。指揮與樂團之間的溝通方式十分特別，它保證了每次演出的獨特之處：記譜法力有未逮，語言表達有其不足，但這層聯繫超乎兩者之上。

有些音樂會，每個音都很重要，每個靜默都重新凝聚了張力。每個細微之處都得到探索，每道陰影都有顏色，每個樂句都被雕琢，每個節奏都在舞動，每條線條都被唱出，每個結構都被了解，每個有戲之處都得到發揮。大膽與微妙之處都得到同等的對待；情與理完美調和，難以名狀的意義與目的在這個當下自由流動悠遊，把所有曾經深思過的事情的實現交給聽者的潛意識。這並不常發生。這不太可能常常發生。但這並不會減損它在你的目標中的價值。

4

指揮戲劇

Conducting Drama

放膽去做，保持膽識！

——劇場製作人　莉莉安·貝莉絲（Lilian Baylis）

在理查・史特勞斯（Richard Strauss）最後一部歌劇《奇想曲》（*Capriccio*）中，詩人和音樂家爭相追求女主角。這部作品是訴諸感官的辯證，探討文字與音樂的相對價值。至於誰追求到女主角，身分祕而不宣，藉此象徵了要在文字與音樂之間做出抉擇乃是不可能、也無意義的事。

音樂能喚起種種情緒。文字則使之精確。然而正因為它的明確，所以容易引起誤解。我們對於自己聽到的字句必須有意識地思考——這點跟音樂不一樣——這使得聽者所貢獻的意義成為溝通很重要的一部分。文字的此一外顯特性會限制其深度，還是使之更有力，這點我並不確定。雖說受音樂感動而落淚的人，多於受文章感動的人，但文字也可以讓人讀得喘不過氣來。大作家創造了奧妙的美感泉源與源源不絕的靈感來源，當我們想到莎士比亞、托爾斯泰或濟慈的時候，「受限」這個詞大概不會浮上心頭。漢斯・安徒生（Hans Christian Andersen）曾說，「詞窮之處，乃音樂發聲時」，但是當歌者轟然唱出貝多芬第九號交響曲的結尾時，會覺得這句話反過來說也成立。貝多芬需要席勒（Friedrich Schiller）的文字來明白表達自己的看法。意義得以延展，而非受限，而對很多人來說，文字與音樂彼此相互增益，做出

最完整的表達。歌曲是藝術溝通最常見的形式。在大作曲家的手中，音樂的訊息得以明確，而在大作家手裏，文字的意義無窮。也難怪把兩者結合起來，就出現了最有力量的藝術形式：歌劇。

♪

有人認為歌劇是一種熱鬧瑣碎的藝術，演給社會和文化菁英看的，這種刻板印象很容易形成，但是對那些曾經體驗過其力量的人來說，這種看法實在大謬不然。大部分的歌劇探討的主題很實際，也切合生活。愛情、死亡、宗教、性、權力、友誼和背叛，這都是人類處境最關切的東西，聽到用音樂和戲劇表現這些主題，就與其深刻動人的意義有了連結。歌劇的音樂一聽可辨——就算聽到只有管絃樂的段落也是如此。它的聲響世界充滿人性，有著聚光燈般的直接與舞台妝一般的濃烈，彷彿可以聞到演員臉上的油彩。但是它的氣味之中也有一種脆弱，反映了情感容易受傷害的一面。歌劇迫使表演者打開自己的內心，其程度超過交響曲。你不能假裝自己不是在深入探討個人的問題。

　　指揮交響曲跟指揮歌劇頗為不同，我很高興自己兩個領域都有涉足。不過，人很容易吃碗內，看碗外。當時間無情流逝，來到歌劇排練快要結束的時候，可能有超過兩百五十人參與其中，他們都指望指揮給他們一點時間，好解決他們碰到的問題，這時就會覺得指揮交響曲單純得多，因為指揮可以掌控他和樂團處理音樂挑戰的方式。但是在準備音樂會的時候，指揮又會希望有演出歌劇時的那種眾人共同承擔的責任感。

　　演出歌劇所動用的人數眾多，自然使得演出經驗都跟人有關，雖說指揮只負責音樂聽起來如何就好，但如果真要擔起這個責任，就不能不管佈景好不好看、舞台調度會不會影響歌手的歌唱能力、歌手穿什麼、燈光怎麼打，最重要的是，在戲劇上做了什麼會影響角色與情境的選擇。在理想上，每個人追求的目標都是一樣的，但不管實際的狀況如何，責任都是落在指揮一個人身上。如果你個人覺得這件事很棘手的話，那就會很難處理，但正是彼此之間的合作，讓演出歌劇收穫良多。得到你想要的聲音或許很不錯，但是跟別人一起成就一件事更有意義，即使你必須在某些想法上做妥協。

　　把歌劇搬上舞台，要花的力氣非常可觀。把這些心血跟許多人分享能啟發人心、實現抱負。當然，樂團裏的樂手也很在意，但是從指揮的角度來看，這種在意有比較強的匿名性。在本質上，歌劇所表達的強烈情感更為個人，而那些在舞台上的人必須公開表達他們對那種情感的看法。當大家為了演出歌劇而齊心協力時，指揮不會覺得孤單。

　　演出歌劇除了可以跟許多人在劇場裏工作之外，還有一個好處勝過演奏交響樂：你所有的時間都是用在一部作品身上。一場音樂會通常只會練個兩、三天，指揮做決定必須明快俐落，還要同時跟樂團發展出音樂的默契，這對於指揮是個壓力。種種時間上的限制使得這個過程可能沒有外人想的那麼有合作氣氛，不過這種快速解決的能力很適合某些指揮的個性與技巧。排練歌劇所需的時間差異很大，要看狀況場合而定，但是排練歌劇的時間還是比練一首交響曲的時間來得長。一齣歌劇製作到了第一次登台的時候，有些段落你可能已經用鋼琴或樂團排練了上百次。雖然首次演出的氣氛不同，經過了好幾個星期的排練，大家也會抱持更高的期望，但是以音樂的層面來說，我通常還滿放鬆的。排練的次數已經讓我得以嘗試許多可能性，所以音樂上的處理能夠有說服

力，也因此在肢體上更加自信。

♪

　　今天的歌劇文化出現一種難以理解的張力：一般來說，演出者力圖完全忠於作曲家的指示，他們在音樂上以此優先；但是在戲劇上，則認為作品是導演想像力的跳板。一邊是把樂譜看成目的，另一邊則是把樂譜當成開端。推到極端來說，兩種看法都是錯的。樂譜是表達的來源，而非一成不變的框架，把每個演出者都縮限在裏頭，但是在視覺與戲劇上做的選擇都必須有聽覺的根據；以此意義而言，的確是有那麼一條界線存在，逾越了這條線，有些劇場的想法是行不通的。不過，這條界線相當寬鬆。偉大的交響曲有很多詮釋的可能，偉人的歌劇也是如此。詮釋是否能服人，取決於做出各種決定背後的動機而定。

　　有些我看過、甚至指揮過的歌劇製作，我覺得牴觸了作曲家的戲劇意圖，但我還是會支持導演的權利。如果把《蝴蝶夫人》（*Madama Butterfly*）的背景設定在月球上，我不覺得這會揭露這部作品真正的意義，但我相信歌劇今天還能是

一尾活龍，就是因為戲劇詮釋的範圍很廣之故。主流觀眾對
於新製作興趣缺缺，因此，把知名作品搬上舞台的魅力主要
在於戲劇的處理，而非音樂有何新意。導演的角色變得舉足
輕重，而當代作品引不起觀眾的興趣，我不認為這件事同時
發生是巧合。當越來越多製作以求變為務，那麼視覺設計與
舞台監督要負的責任就會越來越大。既然很多人多少都知道
他們會聽到什麼樣的音樂，導演對於製作的影響就會激起很
多人的好奇心。

　　有些人說他們比較喜歡「傳統」的製作。我從來都沒弄
清楚他們指的是什麼。我看著十九世紀演出華格納歌劇的照
片，老套的戲服、陳舊的布景，我認為這不是他們所想的。
穿著緊身衣的男人大概會讓觀眾受不了。我們對視覺和戲劇
感受改變的程度勝過音樂，如果把原始製作照搬到舞台上，
恐怕會覺得很好笑。這並不意味著《費加洛婚禮》的背景不
能設在十八世紀的維也納，或是《阿伊達》一定要發生在古
埃及。製作有好壞之別，但沒有對錯之分。

　　我認為所有的歌劇製作有三種時間設定是說得通的：
作品所設定的年代（我知道這會引起爭議），作品創作的年
代，或是設定在今天。雖然有些著名的例外不合於這套標

準，但如果導演能說服我，他為什麼想在這三種年代設定之外另有他想的話，我也會欣然接受。指揮也可能想使用作曲家當時的樂器，或是希望樂團的聲響更為現代，但如果想要在兩者之間取其中，恐怕會被認為太過矯揉做作。我很難想像一位指揮要求樂團樂手用一九二〇年代的風格來演奏莫札特。

不過，聽覺與視覺之間未必要完全一致。如果手法得當，兩者之間的衝突矛盾也可以讓所見所聞激盪出新意。不協和音好好處理，也可以有很好的效果。只要導演有「聽到」作曲家想要表達什麼，為了抵消音樂的暗示所做出的有意識的決定可能會非常有力，尤其是當每個參與其中的人都相信自己在做什麼的時候。最能啟發我的導演不是那些把寫在樂譜的東西全都搬上舞台的導演，而是那些很清楚樂譜裏寫了什麼的導演。歌劇並不是配上音樂的戲劇而已，也不是穿了漂亮衣服的音樂會。它所提出的問題往往讓人難以招架。有些人把歌劇當成純粹的聽覺經驗來享受，但這並不是作曲家想要的。他們做出決定，要為劇場寫一部作品。他們想要寫一部戲劇作品，希望這部作品與音樂、戲劇都有很深的關聯。歌劇需要指揮和導演攜手成就這種結合。

　　指揮和導演之間的關係往往很緊張。並不是因為一山不容二虎——他們都很習慣跟有信心的人共事——而是因為歌劇對音樂與戲劇的要求非常多,指揮和導演都希望先照顧到自己這一邊的需求。最好的指揮和導演都非常在意自己的工作。個別來看,他們在意的程度都不受限制,但是一起合作,能用的時間減半,而工作的複雜度卻加倍。這個情況使得壓力倍增,彼此之間的尊重要經過相當的時間才會表現出來。如果指揮對戲劇有興趣,而導演對音樂感興趣,那麼歌手便得以在這兩方面都投注同樣的心力,並將之表現出來,而聽眾會體驗到作曲家和腳本作家的合作成果,而不覺得兩者之間有任何隔閡。

　　當然,雙方在藝術上也會出現緊張關係。指揮和導演都需要對方,才能表達出他們對作品的看法,如果他們沒有共識的話,妥協將會充滿壓力,而其他人也會感到失望。指揮和導演雙方都是被找來說服參與演出的人接受他們的想法的。如果歌手覺得自己被兩股不同的力量拉扯,這個創作的過程絕不會令人滿意。這是為什麼指揮和導演最重要的責任就是要認同彼此的做法。如果這兩個人的信心夠,能放開心胸討論作品的詮釋,就會有一種相互砥礪的工作氣氛,一定

會得到最好的結果：在歌劇這種媒介中，音樂與戲劇有一種看不見、密不可分的連結，不需要壓倒對方才能取得主導地位，不需要把對方甩在後面才能領導。

不過，雙方有些歧見也沒什麼不好。如果指揮挑戰導演，讓他做出光憑自己不會發現的決定，或是反過來，導演挑戰指揮，那麼彼此都能從對方身上獲益。導演做出的一些決定會讓歌者唱得更好，而指揮做出的一些決定會讓歌者演得更好。要讓這件事發生，每一次排練指揮和導演都要在場。在以前，頭兩天的排練是由指揮來帶，如此一來，大家都知道「司儀」需要什麼。然後，就不見指揮人影，只有樂團到了他才會現身，此時已經快要演出，只能期盼在這段期間的排練對音樂沒有任何影響。由於導演也不會參加最初的音樂排練，所以指揮跟導演也沒有機會碰面。所幸這種功能不彰的狀況今天很少發生，不過，我最近倒是碰到一位導演，我們談了半小時之後，他說這是他跟指揮談話談最久的一次。

大部分的指揮希望大部分的時間自己都在場。我們想要用自己對戲劇的看法來發揮影響，能把導演與歌手的想法納入我們對音樂的看法之中。指揮在演出時控制劇情發展的步

調，但是在排練過程才能接觸到其他參與者的想法。傳統的歌劇排練系統常會把指揮跟導演分開，但這對合作並無好處，也難怪有人會說，歌劇本來是音樂與戲劇的緊密結合，但是演出的習慣卻讓一方為大，因而沖淡了音樂與戲劇的關聯。歌劇要求觀眾感覺到音樂與戲劇並無二致。如果排練的方式凸顯了彼此的差異，那就很難做到這一點。

有人會問，音樂與戲劇在歌劇演出中的關係是否應該等同於歌劇在創作期間作曲家與腳本作家之間的關係。由誰做主，很清楚。歌詞可能先寫好，但是要由作曲家拍板定案，如果文字偏離了音樂的設想，作曲家一定會要作詞人修改。我猜大部分的導演會反對這種權力結構，而且因為如今大部分的歌劇院是先決定導演，再來找指揮，所以我們這個時代演歌劇的優先順序是很清楚的。但是，最厲害的導演深知，如果他們的戲劇想法沒有音樂的信念在背後支持，他們的製作就不能算真正的成功。畢竟，參與實際演出的是指揮，而不是導演本人。

♪

　　歌劇要能在正確的時間、以正確的張力開展，要靠指揮
對於結構步調的整體宏觀與細部配置。歌劇跟交響曲一樣，
需要引導情感的敘事，不過在歌劇做起來要容易得多，因為
故事架構很清楚，不容想像力恣意發揮。咪咪和魯道夫在
《波希米亞人》裏頭第一次碰觸到對方的手，這是個張力漸
增的片刻，你也不需要有過人的詮釋能力，就能知道在卡門
被刺、托斯卡從碉堡縱身躍下或是唐喬凡尼下地獄的時候，
音樂扮演多麼重要的角色。但是，指揮要在歌劇中處理結構
比較困難，因為劇情的高低起伏是透過歌手本身表現出來。
從十幾公尺外的樂隊池中影響他們並不容易，更別說在演出
中這麼做。

　　從觀眾的角度來看，戲劇發生在舞台上，必須是由舞台
來帶領。然而，因為只有指揮參與了每一景的每一刻，所以
他才是維繫了整部作品的人。他的「伴奏」也一定是影響深
遠，雖然這個影響力主要是施加在歌手身上，讓他們帶領劇
情，而非讓歌手跟著音樂走。華格納知道這個矛盾之處。華
格納把表達情感的重任交給樂團，所以重責落在指揮身上，
但是他在拜魯特（Bayreuth）設計的劇院卻讓觀眾看不見指
揮，也看不見樂團。看起來好像是歌手在主導全場，但其實

樂團才是掌控戲劇的看不見的手。這是個絕妙組合：隱身幕後的樂團主導著眾人面前的歌手。有一種想法認為，心智的行動與反應受到看不見的靈魂所左右。這是個很華格納的想法，不見得能套用到其他歌劇上，但是在跟隨與帶領之間的微妙平衡，乃是所有指揮的基礎，如果要在歌劇中做到這一點，則取決於作品、當時的慣例以及作品是為了什麼地方所寫的而定。

到了莫札特的時代，歌劇是透過宣敘調（recitative）與詠嘆調（aria）的組合而推展開來；前者交代劇情，後者則反映了角色的所思所感。樂團並不涉入宣敘調，所以宣敘調的時程非指揮所能掌控，至少在演出時是如此。這時給人一種感覺，彷彿就連作曲家也是閒著沒事做，要等到樂團又開始演奏，這才拾起韁繩。早期歌劇的詠嘆調也不需指揮積極投入。「返始詠嘆調」（da capo aria）會把第一段重複一遍，加上裝飾變化，但究其本質，則有靜止的成分在其中。這並不會不真實──沉浸在某個特定的情緒中出不來是很合理的──也需要指揮具備表現沉思而非戲劇性的技巧。

歌唱能把歌詞內涵的戲劇表現發揮得淋漓盡致。但作曲家透過樂團可以讓歌詞的意涵更豐富、深入，有時甚至連舞

台上的角色都不知道。舉個例子，在莫札特的《女人皆如此》（*Così fan tutte*）中，費奧迪利姬（Fiordiligi）相信自己愛上了古列摩（Guglielmo），但是樂團卻告訴聽眾，她自己可能並不那麼篤定。作曲家透過樂團，能表達角色之外的事物，這使得歌劇成為如此豐富的媒介，甚至比一般戲劇更能真實地表現戲劇情境。

莫札特開始以重唱來處理戲劇情境，使得這些重唱的場面需要「處理」，他讓樂團更有戲、情感更豐富，以致得找人來統整演出。三重唱、四重唱、五重唱、六重唱，以此類推，莫札特很喜歡用重唱，這也算是一種同時表達各種情緒的手段，它也能透過管絃樂來推動劇情，不是只靠宣敘調而已。其結果就是歌劇指揮的誕生──此人必須敏於察覺角色需要多長的時間來表現自己，也要知道讓這些情境在戲劇上說服觀眾所需的時間。莫札特和腳本作家達龐特（Lorenzo Da Ponte）合作的幾齣歌劇，最後的二十分鐘都需要指揮仔細調控張力起伏，此後問世的歌劇，指揮差不多都要扮演這個角色。

大致來說，十九世紀的歌劇可以分為兩種：一種是由樂團掌控，一種是由人聲主導。華格納、史特勞斯這一脈德語

歌劇,戲劇張力主要來自樂隊池,指揮能從管絃樂的角度來掌控情感的歷程。而貝里尼(Vincenzo Bellini)、董尼采悌(Gaetano Donizetti)和威爾第(Giuseppe Verdi)等義大利作曲家則以人聲來推動情節。如果把華格納樂劇的人聲拿掉,會沒有歌聲的人性,但不失戲劇的性格。威爾第的歌劇若是把樂團拿掉,會大大減損角色的深度,但無損於角色的動機。當然,人聲和管絃樂團對於華格納或威爾第來說都很重要,但是兩人路數不同,需要用不同的方式來指揮。有些指揮比較喜歡詮釋其中一種,但是對許多指揮來說,這是個不可能的「蘇菲的抉擇」。

德布西曾說,義大利歌劇的問題是樂團老是在等歌手,而德語歌劇的問題則是歌手老是在等樂團。他和楊納傑克、貝爾格(Alban Berg)這些同時代的人想要將兩者調和得更為水乳交融。他們的歌劇多半以「實時」(in real time)來進行,要是你配著音樂念歌詞,你會發現所花的時間跟歌劇的長度差不多。對指揮來說,戲劇的步調很容易安排。你可以確信,在歌詞上行得通的事,在音樂上也行得通,也因此,適合樂團的處理,應該也是個理想的戲劇處理。像《佩利亞與梅利桑》(*Pelléas et Mélisande*)、《顏如花》(*Jenůfa*)或

是《伍采克》（*Wozzeck*）這樣的歌劇，音樂與戲劇完美結合，作曲家讓指揮省了很多事。這就像在跟莎士比亞合作，執導《哈姆雷特》，他會告訴你每一句台詞什麼時候說、如何說。照著劇本把台詞唸出來，沒有比這再簡單的事了，但如果這就是你所做的事，那麼你已經很接近事實，不需要另外揣測想像。

演歌劇有個好處，每個決定都不是單獨做成的。音樂應該聽起來如何，端視情境的戲劇能量、角色的年齡，以及每個場面在整體中的重要性而定。反過來說，這些選擇可能都建立在音樂的證據之上。音樂和戲劇本身都有很多可能性。在歌劇排練之前研讀總譜，意在發現這些可能性，而不是做決定。假如排練的時間足夠，這些選擇就會凝聚成一個統一的整體。每個選擇都有其音樂與戲劇上的後果，需要承受到底，而歌劇含藏了各種可能，盤根錯節，有如迷宮，很容易就走岔。每個人都保持心胸開放，探索出最好的路徑，才有可能成功，如果做了錯誤的選擇，也不要不顧別人的面子。導演可能會有個聽起來不怎麼樣，但其實很不錯的點子。指揮可能會想到一種斷句的方式，但卻與歌手想做的戲劇效果相牴觸。只有很少數的選擇本身有對錯可言。但是真偽之

間是有區別的，而只有在排練中，你才有辦法在共事的這群
人之中找到解決之道。觀眾能夠察知是不是每個人都參與其
中，不管最後的共識意味著什麼，都需要每個人的認同。

♪

　　排練歌劇的第一天總是一個震撼──感覺充滿了無限可
能。現場洋溢著歡樂、誠摯的氣氛，大家都想為未來可能長
達好幾個月的共事，創造出好的工作氣氛。但也有某種沒有
言明的憂慮不安。這種脆弱是可以理解的。每個人都只知道
整件事的一部分而已──就像間諜只知道部分事實一樣。歌
手通常已經熟知自己的角色，但不知道導演如何理解這個角
色。指揮對某個角色的性格有所認識，但不知道歌手會不會
認同他的看法。我發現歌手在這方面的差異遠比器樂家來得
大。每個音樂家都是獨一無二的，但是當樂器外於自身，跟
樂手的個性就不是那麼直接相關，不像歌聲之於歌手。要歌
手做調整，但又不能聽起來假假的，這對歌手會比較困難。
當然，職業音樂家會盡力達到指揮或導演的要求，但如果他
們不認為某個詮釋行得通的時候，歌手會比樂手更難放下內
心的疑慮。觀眾對人的因素也更容易起反應，比起交響曲，

他們更容易在歌劇中看出勉強做出的詮釋。歌手也知道這一點。他們在排練之初感到不安，不是因為對自己的能力缺乏信心，而是因為他們怕被要求去做他們不相信的事情。這種事曾經發生過。

指揮會要求歌手將特定的音樂詮釋盡量消化、化為己有，其程度甚於要求樂手。但歌手也是獨唱者，他們唱詠嘆調，也唱二重唱、三重唱，以及大型的人聲組合，所以他們的性格既喜歡表現自我，也喜歡跟別人合作。這種組合並不單純。獨奏者在追求音樂的目標時會比較果決。從協奏曲的本質就可以看到，個人的動能與群體的動能是並置的，調和兩者的責任落在指揮身上。歌劇歌手只要開口唱的時候，都是獨唱者，但是大部分的歌劇，舞台上有各色人等，這些角色如何互動就交織出戲劇情境。他們不能悶著頭只唱自己的。對於那些需要額外自信的人來說，堅持己見並非易事。

跟器樂家相比起來，歌手投入音樂的時間比較晚。很多人的聲音是到了二十歲出頭才開始發展。他們很可能小時候學過樂器，你也聽過那些人是多麼刻苦習樂，但是歌劇歌手往往是到了人格已經成形之後才開始想當歌手。對他們來說，在這個不尋常的時間點出現的音樂問題，大多都不難處

理，但是要欣然接受其他他們必須做的事，在心理的調適上
卻可能是辛苦的。大部分的歌劇歌手並不是從小就立志在舞
台上發光、有一個像沃興頓斯太太（Mrs Worthingtons）這
種媽媽，即使長大後登台演出，心裏也有點不願意。雖然
一般想到歌劇，就想到浩大的場面（「像歌劇的」〔operatic〕
並不總是讚美之詞），但歌劇其實是一種私密而個人的表現
形式。動用到大型樂團、在大舞台上演出，情感往往要更見
真摯。要讓歌劇感動觀眾，劇中角色就需要相信自己所說的
話是如此重要，以致於非用唱的不可。

　　歌劇歌手在音樂上有信心，但在戲劇上覺得不踏實，或
許是因為兩者之間的對比，使得歌手在心態上通常對導演比
對指揮來得開放。其實，對於他們會接受倒吊著唱歌、穿得
很少、戴著沉重的假髮、還背對著觀眾，但有時卻不願意用
稍微不同的速度來唱，這讓我感到很不可思議。這幾乎會讓
你動念乾脆不要當指揮，去當導演算了。然後，舞台上出現
了一個有八十人的合唱團，他們的動作都得經過排練設計，
但是又要看起來自然真實，這時候你就明白為什麼很多導演
會覺得指揮的工作比較容易。

　　指揮期待歌手在眾人面前表現出劇本和戲劇情境所揭露

的真實情感。我們要求他們開口唱歌、舞動肢體、表演、感受、表現情感、思考、算拍子、牢記、聆聽、全神投入，還要跟別人合作。我們要他們以自我為中心，還要為一個他們未必認同的詮釋負責，不管他們當時在生理上有何感受，我們需要他們做到以上每一件事。其結果便是，在歌手與指揮之間的工作關係對彼此都非常吃重，但也很有收穫。除了自己的身體和靈魂之外，他們得不到任何援助或批評，這層關係的赤裸創造了巨大的緊張與力量。也難怪很多人把這種關係比為聖壇（altar）。

　　人聲是音樂中最強大的力量之一，而其力量的主要來源之一在於它的脆弱。只要有職業音樂家的存在，歌手就是眾所矚目的明星。歌唱一定是最古老的音樂形式，這在我們的過往深處迴盪不已。當吟唱用來表現最具人性的情感時，所引起的反應是非常清楚的。歌手之所以這麼受歡迎，不只是因為曲目廣泛，接觸到的聽眾多。在描述古典樂與流行樂之間的界線時常用到「跨界」一詞，背後的偏見不言自明，但若用來指稱跨越了表演者與聽眾之間的界線，則更為貼切。人聲能做到這一點，不只是因為每個人都能唱上兩句，而是因為歌唱激起人性——這是一種感覺，音樂不只是音樂，也

不只是它所表達的東西。它長出與聽眾的連結，強度勝過藝術。

　　指揮跟歌手一樣，身外都沒有樂器，都只用身體來表現音樂。別的音樂家都透過樂器來表達，但是在個人的層次，這些音樂溝通的管道都可能構成大眾認知的障礙。而聽眾面對歌手和指揮，除了投入個人的認同之外別無他途。人們很容易就出言批評指揮與歌手的自我，但如果演出者沒有自我，更會惹人討厭。自我中心未必透過傲慢、自私表現出來，但是自信則需要盡情暴露自我，這一點是肯定的。

♪

　　歌手是歌劇演出的目光焦點，但是沒有一齣歌劇，樂團不擔任要角。它從頭演奏到尾，表現每一個角色的想法與感受，讓布景有了深度，讓燈光有了顏色。像《諾瑪》（*Norma*）或《拉美莫的露西亞》（*Lucia di Lammermoor*）這類「美聲」（bel canto）風格的歌劇，人聲更是居於主導地位，但是說到角色的靈魂、戲劇張力及其解決的關鍵，仍然落在坐在台下的樂團身上。事實上，正是因為觀眾看不到樂

團，所以更強化了樂團的力量。觀眾與樂手之間沒有個人的接觸，讓音樂得以在觀眾的潛意識中施展魔法。透過樂團的存在，潛意識呼之欲出，而意識則退居其後。華格納知道，要讓樂手對觀眾產生他想要的深刻影響，就要讓觀眾看不見樂手。對他來說，樂團是戲劇的根本，他就跟厲害的魔術師一樣，不希望箇中竅門公諸於世。

在歌劇院的樂池中演奏有其挑戰，那種苛刻與劇場的富麗堂皇形成尖銳的對比。空間通常不寬敞，座位很擠；光線總是昏暗；有時候聽不太到歌手的聲音，而樂手也很少知道自己的聲音在觀眾席聽起來如何。加上大部分的歌劇都比交響曲來得長，一週裏要演出好幾天，不禁讓人好奇，樂手是怎麼熬過來的。但是一些我所認識最有發揮空間的音樂家卻是在歌劇院工作。若問他們花了十五個小時把華格納的《指環》演完是什麼感覺，他們臉上都有一種夢幻般的驕傲神情。這當然是拉貝多芬、布拉姆斯或馬勒的交響曲所不及的。我至今還沒碰過會覺得莫札特與達龐特合作的那幾齣歌劇無聊的音樂家。

這或許是因為常演的歌劇劇碼比常演的交響曲目來得少。歌劇的劇碼比較少，因此也比較常重複。樂團要花更多

的時間來排練歌劇，這意味著音樂家對作品的了解要深刻許多。這種逐漸累積的擁有感是樂團以演出歌劇為傲的一大來源，如果指揮想嘗試一些規範以外的事情，或許會碰到挑戰，但這種知識與經驗絕對是向上提升的一大助力。

音樂所蘊含的戲劇性拓寬了處理手法的多樣性，因而抵消了劇碼有限所可能造成的單調，而角色性格各色各樣，也不會讓人覺得重複。每一位唐喬凡尼聽起來都不一樣，就算是同一位歌手，在每一場唱得也可能不一樣。聲音跟歌手的健康狀況息息相關，所以很少有兩場演出是完全一樣的。好的歌劇樂團有本事跟著歌手走，只要歌手的要求在樂團的經驗之內，同時樂團也能理解。如果歌手選了一條會走上死胡同的路，那些身處樂池的樂手也會知道。他們很清楚什麼行得通、什麼行不通，指揮最好要相信樂手。

樂團只是歌劇經驗的一部分，這可能是許多樂手愛演歌劇的原因。大部分的人都希望成為某個東西的一部分，這是人的本性，而歌劇給所有的參與者一種感覺，他們正朝向一個目標前進，而這個目標光靠一個人是做不到的。若是演出得當，充滿同心協力之感，將為這個音樂經驗帶來演奏交響曲所沒有的社會脈絡以及人與人的接觸。總的來說，樂團的

樂手不是最自我中心的人。藉著在樂團中演奏，他們展現了心中的熱忱，成為團體的一部分，而成為歌劇院的一分子，這種歸屬感更是加倍。

雖然在樂池中演奏有其缺點，但是觀眾看不到樂團也是一件好事。對樂團的樂手而言，知道觀眾只聽得到他們奏出的聲音，可以讓樂手不必在意演奏時的模樣。最好的歌劇樂團不會因為這樣就隨便以對。他們還是整齊劃一，只不過這是尋求音樂一致性、而非視覺統一的結果。相對來說，視覺上好看意義不大，如果不用追求這點，就能把心力放在聽覺上。對指揮來說也是如此。指揮會去想，坐在台下的聽眾會作何感想？雖然大部分時間都不難忽略這件事，但是在指揮歌劇時隱身於觀眾視線之外，讓指揮有機會完全把注意力放在音樂和樂手身上。指揮身處舞台下，可以排除或至少稀釋任何可能的視覺干擾，在某個程度上也讓你不受聽覺干擾。

話雖如此，大部分歌劇院觀眾席的設計還是讓樂團和指揮有很強的存在感，這在戲劇上提出了很大的挑戰。不管是樂團或指揮，在歌劇中都不是視覺的一部分，就算是樂隊池降得很低，但如果觀眾想要覺得跟台上的角色有所連結，那麼還需要消弭空間上的隔閡。如果你相信歌劇是劇場的一種

形式，那麼把舞台與觀眾席分開的做法是有問題的，導演和指揮很難做到把樂團的情感及自身的存在與故事的戲劇需求融合在一起。管絃樂團在布瑞頓（Benjamin Britten）的《彼得・葛萊姆斯》（*Peter Grimes*）的沙灘上做什麼呢？要是有個七十五人的大樂團，阿伊達的墳墓怎麼會有孤絕之感呢？我生性魯鈍，但我覺得某個被奉為圭臬的史坦尼斯拉夫斯基做法難以滿足指揮和歌手要彼此看到的需求。如果你看不到歌手，你就得不到他們的引導，如果他們看不到你，他們也不能跟從你的指示。精彩的歌劇演出就跟演奏交響曲一樣，是指揮、歌手、樂手無分層級高下，同時帶領彼此也跟從彼此的結果。大家彼此考慮對方，分不出到底是誰在主導，有一種情感溫度的一致，還有一種必然但又獨特的方向感。

　　假如你喜歡戲劇的話，那我不知道你為什麼不指揮歌劇；比起管絃樂的抽象性質，歌劇每個小節的戲劇脈絡都讓你更容易了解音樂的意涵。人性的細緻之處是無庸置疑的。你可以告訴樂團，貝多芬某首交響曲的某一段聽起來應該像一段受命運詛咒的愛情，但樂手可能會想，「是喔，有這個可能，但也可能不是。」然而在歌劇中，這無關乎個人意見。文本就是文本，雖然可以細究的層次很多，但你有歌劇

腳本來支持你的要求。你要樂團在崔斯坦為劍所刺的時候用更重的起音，樂手難以質疑你。如果樂手知道《玫瑰騎士》（*Der Rosenkavalier*）開場的場景是在雲雨一番之後的臥房，那麼詮釋前奏曲就比較可能會賦予相稱的熱情。如果你要求樂團有戲，那麼你就要把他們帶入戲中，而大部分的樂手都會樂於接受從音樂之外的劇情發展來釐清音樂。

　　歌劇樂團雖然有其意義與目的，但歌劇之所以獨特，還是因為人聲的緣故。人聲感人至深，幾乎所有的音樂都希望具有人聲的特質。不管樂團在拉什麼音樂，指揮老是要求樂團要「唱出來」；歌劇樂團每天都聽得到人聲，他們做的音樂自然就會有呼吸感、圓滑奏的線條，旋律自然就會有起伏。對他們來說，音樂要有人味，這是第二天性，充斥於他們所拉的音樂中，當樂團聽得出抒情情調，心中有戲劇，指揮最重要的兩個責任就已經照顧到了。指揮歌劇無疑會碰到很多實際上的困難，但是在最基本的層次上，世界上有許多歌劇樂團出於本能就能應付其挑戰。

♪

　　基本上，最早的歌劇是室內歌劇（chamber opera），寫來是為了在較小的空間演出（如果跟今天大部分的歌劇院相比）。這個空間是為了思考，而非演說；是為了四目相接，而非誇張的手勢；沒有眾多觀眾，便有了私密之感，體驗也更強烈。歌劇之所以場面越變越浩大，純粹是因為贊助金主的虛榮所致，他們彼此競爭，以壯觀為務，而這種競爭心態到今天仍然左右了許多藝術的選擇。只是過去的貴族宮廷以歌劇來炫耀財富，而今天的鋪排花費到最後都是由大眾買單。於是製作歌劇就變得很花錢，也無可避免地被貼上菁英主義的標籤。藝術形式的本身不是問題；事實是，社會上只有非常一小部分的人能負擔得起。如果在藝術上揮霍浪費的財務意涵影響了聽眾的多樣性，那麼歌劇的未來就值得憂慮了。

　　歌劇與演出歌劇之間的裂縫已經越來越大了。所有圍繞著歌劇的一切——社會、財務、政治的事物——都與欣賞歌劇的經驗相悖離。最成功的歌劇團都盡可能把資源放在那些能直接影響大眾經驗的人身上，相信觀眾會受到人情紐帶的影響。歌劇最好的階段是在它維持原本樣態的時候：文字與音樂緊密結合，透過戲劇來展現人的處境，在單純中揭露了

情感深不可測的範圍。化簡為繁可能是因為你對作品缺乏信心，結果會讓聽眾感到困惑。如果費勁把它弄得很花稍，卻減損了它的魅力，那還真是個雙輸局面。

藝術都是非理性的。這是它的目的。理性是用於現實生活的；但如果不去探索非理性的部分，生活將是受限的。兩者我們都需要。由於我們不常彼此對唱，所以歌劇尤其違反理性。但這也正是力量之所在。歌劇的字幕到處可見，鼓勵了人們取徑文字來認識歌劇，這雖然有好處，但卻有減損歌劇力量之虞。

歌劇要用耳朵聽，同時還要用眼睛看字幕，一心二用，並不容易，就算能看字幕，也不見得能同時欣賞舞台上的動靜，因此結果是，我們讓意識壓倒了潛意識，因而否認了歌劇有能力帶領我們超脫此時此地。字幕也讓歌者有機會放棄自己部分的責任。曾有一位總監告訴我，就算某句台詞沒有表現出來也沒關係，反正字幕會打出來；我也聽過一位歌者說咬字不再重要，因為現在不是用這種方式來傳達台詞了。如果在舞台上是這種投入程度的話，是很難去要求觀眾的。這種缺乏信任的情形在歌劇中是很少見的。如果有人認為藝術家創造的是含糊膚淺的東西，只要走進大部分的排練室待

個五分鐘，就會改變這個想法。許多心血、才華、熱情、合作與敬意投入其中，營造真實、有力而獨特的事物。

　　從歷史來看，歌劇的演出向來由某個特定因素所主導。以前的歌劇是看歌手的意思。錄音出現之後，改由指揮拍板。而對戲劇性的追求，開始變成導演說了算數。而今天最有份量的人可能不是指揮，也不是歌手、導演、舞台設計、舞台監督或服裝設計。如果這人知道所有的參與者要做什麼的話，那也不見得不好。原則上，能從整體來考量各個藝術環節的平衡是好事。但如果這個演出計畫唯一的目的就是要控制住預算，那麼整個經費就是在浪費錢。花了這麼多錢來做歌劇，唯一有說服力的理由就是它提供的價值能超過成本。如果你不相信那個價值，就會總是覺得它太貴。成功不應該用你是否存活來衡量，而那些認為只要沒死就是成功的人，其實並不是在支持歌劇的長期利益。當然，藝術家必須在劇團的財務架構下做事，就像網球選手得在界內擊球一樣。這都是規則。但如果這就是你唯一的目標，那麼你贏球的次數不會太多。如果歌劇要跟社會保持聯繫，它就應該反映、挑戰、啟發，要能用當代的語言才行。它的語氣必須展現信念。如今搶聽眾激烈的程度，乃是前所未見。人們有權

要求最高品質的音樂、最驚心動魄的戲劇。不夠好的東西，不應該給觀眾。

　　演出歌劇可能出問題的地方很多。知道這一點並不會澆熄雄心壯志，反而能讓你用健康持平的心態來看待自己的熱望。你很可能著手指揮一首布拉姆斯的交響曲，希望每一次都能實現理想的樣貌。這樣的事能否存在，沒有定論，但是在歌劇院，沒有人會期待這種事情會發生。大家都知道這個過程一定會發生預想不到的事，所以就有了非常刺激而真實的開放性。但有時候每個環節都很順利：歌手、樂團、後台技術人員、指揮和觀眾，他們的表現都超過自己和別人的預期，在你的人生中，有幾個晚上，因為每個個人和團隊的努力投入而實現了夢想。終極的藝術形式生出一個終極的演出，這是很少見的。但是那些能成為其中一分子的人，實屬三生有幸。

5

指揮演出

Conducting Performances

我們擁有經驗，但失去了意義。

——艾略特（T. S. Eliot），《雞尾酒會》（*The Cocktail Party*）

在德國、法國所發現的骨笛（bone flute）可追溯到三萬六千多年前，這是人類吹奏音樂最古老的證據。由於吟唱很可能比製作樂器還要早出現，如果我們說人類的生活有音樂已久，應該是沒有疑義的。每個文化都有音樂，對許多社會來說，音樂與說話一樣重要。的確，有一種說法頗有說服力，認為語言是從音樂衍生而來，而非音樂源自語言；也有人相信音樂豐富複雜，對於人腦的早期發展很有幫助，他們的論據是打從嬰兒出生的第一天，大人就會唱歌給他們聽。大人跟嬰兒說話的時候，常常誇大語調的抑揚頓挫，說明了人發自本能就知道，音樂有很強的溝通力量。

音樂跟語言一樣，都是人之所以為人的原因。人類是唯一能創作音樂的物種——至少是以我們一般所認知的方式來組織聲音——這引發了一個問題：音樂是不是人類演化適應的結果？如果答案是肯定的話，我們從中究竟得到了什麼？達爾文認為音樂先於語言，並在《人類的由來》（*The Descent of Man*）一書中寫道，人最早的音樂能力近於鳥鳴，「人類祖先為了吸引異性而歌唱」。在另一方面，最早提出「適者生存」的賀伯・史賓塞（Herbert Spencer）則認為音樂源自情感豐富的說話。既是作曲家、也是哲學家的盧

梭（Jean-Jacques Rousseau）則認為語言與歌唱同時出現。
有些學者把音樂視為人類演化的副產品，對人類的生存並沒
有特殊意義，但很多人認為音樂不像科普作家平克（Steven
Pinker）所說的，只是「聽覺乳酪蛋糕」而已。

　　不管音樂在過去扮演什麼角色，如今很多人的音樂經驗
已經全然不同於我們的祖先了，而演奏者與聽者之間的鴻溝
已經大到有危險的地步，至少在西方古典音樂是如此。演奏
者被當成學有專精的少數，而聽眾則越來越看不起自己的音
樂能力。就連「能力」一詞也只意指才能或技巧。我們幾乎
都有演奏音樂的能力，但是社會對於演奏的水準加上了價值
評判，以致於很多人不敢表現它。回溯一百年前，一個人若
是愛好音樂，別人會問他會什麼樂器；今天則比較會問他喜
歡聽什麼音樂。在某些文化中，演奏與聆聽之間的差異比較
含糊；音樂被視為一種人人都參與其中的語言，如果說某人
是「音痴」的話，就等於是說他不會說話。失歌症（amusia）
其實是一種罕見的臨床狀況。似乎我們全都有音樂細胞。

　　長久以來，音樂一直是社會凝聚的重要環節。不管我們
在教堂、在體育館或甚至在生日派對，唱歌都拉近了彼此的
距離，透過分享資訊與記憶，強化了個人與群體的認同。舞

蹈也是一種我們運用音樂彼此聯繫的重要方式，也難怪我們
會覺得跳舞是出自本能。音樂的節奏能量啟動了我們的運動
神經元，當別人一起聞樂起舞的時候，更增強了音樂與舞蹈
的連結。唱歌跳舞不只是歌頌生命而已，更是營造團結一心
之感──透過實作而非聆聽而形成的一體感。我們面對音樂
採取的方式越消極，就越難有共同的經驗。如果音樂本來的
目標就是公共的，那麼，在一個比較私密的情境下體驗音樂
或許有其侷限，也不合常理。

　　要跟音樂建立積極關係必須趁早，我認為如果鼓勵孩子
把音樂當作每個人都能做的事，就可以不帶批判或偏見地發
現音樂的目的與樂趣。他們會明白，音樂不只是生活中的娛
樂而已，而是結合了肢體與情感、知性與靈性、社會與個人
的表現形式，以兼具簡單與複雜的奇妙方式，把世界各地的
人串連起來。音樂是開放給所有人的。音樂關乎所有的人。

　　就像小孩會去踢球，而不是光看別人踢球而已，所以也
應該讓孩子從實際操作演練去接觸音樂，而不是要他們用聽
的。說來諷刺，運動一定要論輸贏，但卻鼓吹參與比贏球更
重要，而音樂雖然不可能說誰贏，但卻給人一種感覺，你得
達到某個水準，才有辦法享受音樂。如果你想在運動場上出

類拔萃，你的企圖心會讓人欽佩，但是音樂創作者的自尊卻
往往被負面解讀，視之為菁英心態。音樂這一行當然有競爭
的一面，但這通常都是人為強加上去的。

那些做過推廣工作的古典音樂業內人士都知道，光是把
小孩送進音樂廳看表演，並不會讓他們就此喜歡上音樂。關
鍵並不在於有多少年輕的孩子聽音樂會，而是在於有多少人
玩樂器。玩樂器是一種個人的連結，先開啟了對音樂的好
奇，以後才會生根發芽，尋找聽音樂、玩音樂的樂趣。

以前的人家，晚上會圍著鋼琴唱歌，那種日子我們回不
去了。但我們越是積極投入音樂，得到的好處也越多。藉著
聽現場演奏，我們的「參與」在演出中扮演了重要角色，有
的人因此走上這一行，在創作上扮演要角。不過，因為種種
因素，做此選擇的人不多。從事音樂這行的人都曉得這一
點，但是對於為何如此，以及如何因應其所帶來的挑戰，則
是各方意見紛紜。

我們所處的數位時代讓我們擁有接觸音樂的機會幾乎不
受限制。科技所帶來的好處很明顯，但是長遠來看，樂聲處
處可聞的確會危及音樂的「存在理由」。在十九世紀，要碰

到特殊的場合才聽得到音樂。你要碰巧聽到音樂的機會微乎其微。二十世紀想讓更多的人能接觸到音樂的美好與意義，但是到了二十一世紀卻有可能讓我們對聲音無感，以致於完全喪失享受聲音的能力。光線若是太強，就看不到星星。隨時可以聽到音樂並不是問題，我們擺脫音樂的機會太少才是問題。只要出門，到處都會聽到音樂播個沒完沒了，各種旋律交相轟炸，要很費力才能讓自己說的話被人聽到。聽音樂應該是個主動的選擇，而不是個歐威爾式的安排——為了讓我們保持安靜。寂靜並非空無一物，而是一個空間——一個每個人都有權控制的空間。

　　面對聽覺不斷遭受攻擊，唯一的辦法就是發展出一個不受其影響的辦法。許多人不再注意背景音樂，正在成長的世代相信戴著耳機，讓耳邊時時都有音樂是當代生活不可或缺的一部分。一邊戴耳機，一邊還能跟人說話，說明了我們已經發展出一種「聽而不聞」的能力。據說有百分之十五的年輕人有聽力問題，或許說明了這是一種適應不良。聆聽是一種要用腦也用心，在每個人獨特的文化脈絡中的行為。但如果常常被迫被動地聽音樂的話，就有可能喪失主動聆聽的能力，甚至動機。

　　有些現場演出古典音樂的傳統反倒嚇跑了聽眾。十九世紀浪漫主義把表演者從宮廷中的僕役抬舉為英雄。帕格尼尼（Niccolò Paganini）和李斯特之屬乃是秀異之士，但是把表演者放到舞台上，尤其是讓指揮上了台，更是在「他們」與「我們」之間畫了一條清楚的線。從遊唱詩人的迴廊發展到今天音樂廳的氣派堂皇，這個過程基本上是好的。但是讓聽眾卻步，視演奏為畏途，則有讓聽者與演奏者斷裂之虞。也可能讓某些聽眾對這樣的音樂體驗感到疏離。

　　對於這種我們自己創造出來的情境，確實有必要特別加以留意，不然的話，對於推廣音樂並無好處。藝術與娛樂是有差別的。藝術提出理念，而娛樂則鼓勵我們忽略理念；由於古典音樂的聽眾需要多做一些功課，古典音樂家或許會覺得驕傲，因為相信聽眾得到的收穫會比較多。我們努力讓某件事出類拔萃，但這不能妨礙我們談論這個時代的現實。聽眾也是演出場合的一部分，其重要性不下於音樂家。如果我們不要他們成為演出的一部分，或是施加壓力，讓他們變成被動的仰慕者，那就會讓他們覺得自己可有可無，覺得這個經驗跟他們無關。

　　在一個喧鬧混亂的世界中，音樂廳提供了安靜穩定之

感。大家的生活多半充滿了突發的活動、無足輕重的資訊。
我們很少坐下來，什麼都不做，只是去傾聽、感受、思考。
讓自己有機會放下日常的現實，強迫外面的世界停下來幾小
時，然後覺得自己又是一尾活龍。屏氣凝神聽音樂的好處很
明顯，華格納首開先例，調暗觀眾席的燈光，讓觀眾有最深
刻的個人體驗，他樂見群眾的身分消融，只有音樂和表演者
留存，但也可能在觀眾與音樂之間造成了隔閡。

　　許多當今音樂會的儀式更凸顯了這層隔閡，認為只有在
舞台上發生的事才重要，而不是從整個音樂廳的角度來衡
量。但如果我們想要了解為何古典音樂會要花很大的力氣才
能吸引到新的聽眾，我們就要去察覺我們在無意間給了什麼
訊息，以及能做出什麼改變。

　　在一百年前，樂團團員的穿著和聽眾的打扮沒多大差
別。大部分的樂手都穿著晚禮服，因為去聽音樂會的人也是
這麼穿的。但是在今天的音樂會，表演者穿的比聽眾還要正
式，於是給人一種我們沒有跟上時代的印象，更糟的是，讓
人以為我們不想與時俱進。音樂家自私又高傲，這種印象當
然是錯的，但否認別人有時候也是這樣看我們的，也是不明
智的。

　　管絃樂團應該看起來整齊劃一，穿著得體。演出的確是個特殊事件，但這必須是從聽眾的角度來定義。指揮的穿著比較有彈性，但是既要看起來跟上時代的腳步，又不要讓人覺得跟樂團有距離，或是穿著失禮。

　　我有一次指揮一場免費音樂會，規劃給那些沒聽過音樂會的人。大部分來電索票的人會問應該穿什麼。很多人一想到要聽古典音樂現場演奏，心裏就會感到焦慮，這一點是我們從事這一行很容易低估的。不過，當我回想曾受邀參加一個在我的舒適圈外的事情時，我能知道那些人的心情，想知道去聽音樂會是不是有什麼潛規則要遵守。大部分的音樂家並不在意聽眾穿什麼。我們希望聽眾穿著自己喜歡的衣服去聽音樂會。但如果我們能對外說得更清楚，我們希望成為這個時代的文化的一部分，這樣對我們也會比較有利。

　　雖然聽眾投入到什麼程度是由他們自己決定，但是鼓勵、維持聽眾的專注，卻是舞台上的表演者的責任。聽眾在聽協奏曲的時候好像比聽純粹的管絃樂曲更加專心，其中一個原因可能是獨奏者面對聽眾，所以好像是對著聽眾演奏。人們對於對自己的反應會感到興趣的人，總是比較有反應。但是樂團和指揮在視覺上無法跟聽眾有互動。樂手有很複雜

的譜要看，也要注意指揮的動作。最早的指揮其實是面對
聽眾的，但這在今天可能會讓人覺得很奇怪。指揮，根據其
定義，似乎本來就是背對著聽眾。這種溝通不可能是視覺的
——而在如今這個如此重視視覺的世界，這會是個問題。

　　最近有個聽古典音樂會資歷沒那麼久的年輕聽眾告訴
我，她在樂團演奏的時候，眼睛不知道要看哪裏。這的確是
個問題，我若是提醒她，audience（聽眾）這個詞本來就源
自拉丁文的動詞「聽」，但這好像在否認這個詞的含意至今
已有了很大的改變。而我要是跟她說，看哪裏並不重要，似
乎也沒辦法回答她。對有些人來說，眼睛看哪裏很重要。我
們活在一個重視視覺的世界。

　　面對此一現實，音樂應該另闢蹊徑，還是順應它？只訴
求聽覺的演出是有可能的，但是對於一個有這麼多現場演出
體驗可供選擇的新世代來說，說服力可能還不夠。音樂的好
壞最重要，這個想法或許有價值，但如果它反而疏遠而非吸
引人們的話，就有可能損及它與人聯繫的目的。我們承擔不
起讓人以為我們否定聽眾。事件必須跟音樂本身一樣激動人
心。

♪

　　不管指揮相不相信，他的工作之一就是要幫助聽眾投入音樂，這件事責無旁貸，不容否認。在某些狀況下，指揮甚至以此而聞名，能讓別人開始有信心或好奇心投入其中。演出是從指揮進場才正式開始，他以最視覺的方式來表現音樂，他也被當成管道，聽眾透過他在曲終表示讚許。且不管此說是對是錯，管絃樂是透過我們才被看到。雖然指揮對聽眾的視覺造成衝擊，但如果視覺印象凌駕於聽覺之上，那是很可惜的。指揮的動作往往擾亂心神，而非提供幫助。不管指揮的動作多麼有意義，在觀眾席中有很多人會避免看指揮。理想上，這些手勢是一幅音樂圖畫的外框，促使聽眾集中心力，增加清晰度，均衡且有烘托之效，還要有一種質地，只有在欠缺的時候，人們才知道它的重要性。

　　不見得每個指揮都能承受拋頭露面的壓力。那些有信心面對大眾的人可以利用它來讓一個基本上抽象、無時間性的表現形式面貌更鮮明、更接地氣。然而，不管指揮在舞台上多有魅力，也不管在舞台上用了多麼精闢動人的話語來介紹音樂，只有在音樂奏出的時候，這層關聯才真正算數。其他

的東西都只是花絮而已。到頭來，是舞台上每一位演奏者投入音樂的程度維繫了聽眾的體驗。

　　對演出的渴望不太可能是一個人想成為古典音樂家的首要原因。大部分的人並不是因為想要有聽眾而去學樂器；起心動念很少是因為想跟別人分享音樂。別的不說，你得要在性格中的這一面發展完全之前就要開始學音樂。比起外向的個性，才能與紀律更是通往專業的不二法門。說不定有人是因為聽眾的關係而想當個搖滾樂手，但是年輕古典音樂家的興趣可能更是放在音樂上，其複雜的程度需要音樂家全神貫注，無暇照顧到聽眾。大部分的古典音樂家是先進入音樂，才進入演出，而搖滾樂手則是反過來。去聽搖滾音樂會的時候，會意識到其演出的本質受到音樂之外的因素所影響。不管你對音樂抱持什麼看法，那種想要分享的心念都會讓你印象深刻。

　　我不知道有多少人在搖滾音樂會中咳嗽。但是在我的經驗裏，支氣管炎患者喜歡聽音樂會的程度好像勝過看戲。是因為音樂會的視覺比較少變化，所以讓人坐不住？還是因為樂團沒有一個獨立的角色，所以人們不覺得「打斷」有何不妥？或許人們去看戲的時候會比較輕鬆，所以覺得不需要動

來動去？難道是因為開場前提醒聽眾音樂會有一些規矩要注意，結果反而造成了不必要的壓力？

雖然人可以進到隔音室，體驗到幾乎是全然的無聲，但是在日常生活中，並沒有「寂靜」這回事。就算是針掉到地上都有聲音。遠處的車聲、時鐘滴答作響、鳥兒鳴唱，有時還聽得到呼吸聲。兩千人進了音樂廳，要做到安靜無聲更是不可能。但是對於音樂中的「寂靜」，我很喜歡其中一種：聽眾與樂手們由於對演出的投入，在此時合而為一。安靜的片刻不論其長短，都能把在場的人凝聚在一起，懸在一種含蓄的氛圍中，咀嚼著剛才聽到的音樂，以難以察覺的方式暗示了接下來會聽到的音樂。寂靜並非空無一物的片刻，而是一個涵括了無數想法與情感的空間。

作曲家使用休止符的頻率有其重要性。作曲家不知道到時候音樂廳的氛圍如何，所以無法事先訂出休止的長度。聽眾若是坐立不安、心不在焉，氣氛會跟全神貫注的聽眾截然不同。雖然音樂的需求並未改變，但是聽眾專心的程度勢必影響休止的長度。

有此一說，沒有聲音甚至會讓人覺得更緊張，因為會讓

人聯想到死亡，而面對這層關聯會讓人心神不寧，想要清一清喉嚨。當然，如果你相信永恆的虛無（eternal nothingness）這回事的話，你到了那個境界會發現那裏很安靜，或許這就是為什麼蕭士塔高維契和馬勒在最後的交響曲中如此著墨於空無。這些作品的張力更加存在於音與音之間的空隙，而非音符本身。聲音描繪了特定的事物，而寂靜表達了無限。雄辯是銀，沉默是金。

　　如果寂靜真能被聽到，就會產生巨大的力量。因為聲音只有在跟寂靜相提並論的時候才有意義。我指揮過很多場音樂會被聽眾的喧鬧給壞了事。而那些我參與過的最難忘的演出，觀眾席的全然靜默可說貢獻良多。不過，把錯怪到聽眾頭上好像有點因果顛倒了。總的來說，我覺得還是演出決定了我們的成果，而最好的音樂會創造出對的氣氛。甚至在指揮還沒舉起手臂之前，就能創造一種氛圍，讓在場的人對於將要擁有的經驗有個概念。對這種事情的自覺永遠不嫌高──聽眾會知道的──良性循環一定要從某個地方開始。如果它不從舞台開始的話，那也不會在音樂廳發生。

♪

　　聽眾坐立不安不僅破壞了我享受我在指揮的音樂，也表示顯然有人對於正在演奏的音樂不感興趣。更讓人沮喪的是，你知道他們的注意力不在音樂上頭，會影響到其他聽眾的投入。音樂會是一個集體的事件，而一個很棒的演出能把聽到的人都串連起來，這是它最寶貴的目的。每個人都有責任促成這種種連結，這是它如此特殊的原因。但是，如何把這個責任加在聽眾身上，又不會把人壓得喘不過氣來，則是個不容易解決的問題。

　　在大部分以狩獵採集維生的社會中，聽音樂有其社會脈絡；而人們依自己的能力意願就能聽音樂，是相當晚近才出現的。音樂能讓聽到的人之間產生關連。音樂廳或歌劇院都有一股能量，每個人都涵泳其間。這股氣息是共享的，樂音消散之後，餘韻猶存。音樂的力量不僅存於作曲家與聽者之間的溝通，也存乎所有有此體驗的人之間，跨越空間，貫穿時間。它不只是個讓作曲家和演出者分享其經驗的媒介而已。個人被諸般感受所觸動，但同時又覺得自己屬於一個更大的整體，這種想法有其精神上的結果。音樂可以感人至深，也能撫慰人心，因為你感覺到你的體驗深具人性，而且他人也能共享。每個人都是一座島嶼。音樂搭起橋梁，方便

跨越。

　　社群意識取決於空間的程度很深。其實，當樂團的市場行銷人員問聽眾，為何來聽音樂會的時候，「空間」是比較讓人意外的一個回答。這個詞貼切包括了一場演出所帶來的能說得清楚和難以言明的經驗。

　　我有幸到過世界各地許多著名的音樂廳演出過。但我也在很多劇院、會議中心、體育館指揮過。甚至還有在滑板場演出的經驗。雖然像是倫敦的皇家亞伯特廳（Royal Albert Hall）或是雪梨歌劇院（Sydney Opera House）這些著名場館會讓人聞之生畏，像阿姆斯特丹的大會堂（Concertgebouw）、維也納金色大廳（Musikverein）的歷史感，德勒斯登森柏歌劇院（Semperoper）的美輪美奐或是東京山多利廳（Suntory Hall）的聲響效果會讓人靈思勃發，但至少以我的經驗，場館與演出的品質並無直接關聯。只要建築物能阻隔外面的聲音，一種隔絕感就能讓心靈不受現實生活所羈絆，在各種情形下獲致深刻而發人深省的體驗。傳統能激勵人心；美感能啟發人心；而好的聲響能讓人充滿力量，但是不尋常的事情在任何地方都可能發生。一場讓人難忘的音樂會絕對不是只有視覺與聽覺而已。甚至演出的品質不需要做到無懈可擊，

也能讓人感知到，人性表現的各種質地把各種想法與情感匯
聚在此時此地。沒有過去，沒有未來，沒有到處都可以這回
事。以此意義而言，音樂表達了愛，表達了絕對、超乎時間
之外的整體。即使在看似最不可能的地方，也能達到這種境
界。

　　音樂是一趟情感的探險之旅，拓展了我們內在世界的疆
界，引領我們超脫空間的限制，登上廣袤之境。這有點像是
參加宗教儀式。今天從事藝術行銷的人對於把他們的迷人工
作跟傳道人相提並論，大概會臉色一變，但是古典音樂的強
項之一就在於它與靈性、而非與現實相連的方式。教堂廟宇
與音樂廳都提供了一個機會，進入一個封閉空間以發現另一
個無限的空間。音樂並非宗教，但是音樂的不可言說、無從
定義的特性卻把所有的藝術天才連在一起。信徒會把音樂當
成接近上帝的方式之一，洵非偶然。

♪

　　我不知道聽眾是否仔細聽過貝多芬第一號交響曲的最後
一小節。此處只有休止符，如果貝多芬不希望聽眾體驗到靜

默，是不會寫出休止符的。聽眾懷著欣喜的心情開始鼓掌，總會讓我驚訝。雖說真心的鼓掌總是好事，但是聲音停止處，未必是一首作品結束時。

大家都有個默契，大部分的演出都受惠於準備開始前的短暫靜默。在第一個音響起之前，音樂的體驗就已經開始。對有些人來說（或許很多人），在最後一個音之後的時間也是如此。有些曲子結束的時候，顯然是希望聽眾有所反思。馬勒最後三首交響曲則要聽眾咀嚼其中情非得已的告別，只有鐵石心腸的聽眾才會急著鼓掌，破壞這寂然內省。別的作品則是早早就引人關注其結尾，但即使如此，也需要時間來體會其意義。蕭士塔高維契第五號交響曲最後一段狂烈突兀，聽眾若是馬上報以熱烈掌聲，到現在還是會讓我驚恐，難以接受。

指揮能控制這個經驗何時開始，但是在結束時的影響力有限。指揮或許得先設想出一個手勢來延緩聽眾的反應，但有可能因為太過做作而適得其反。不管怎麼說，我不確定演出者是最能判斷何時該解除張力的人。我們對時間的概念很容易在音樂進行中扭曲了，我們也不太可能有相對的客觀來決定我們的作為是否正當。如果音樂家比聽眾還要感動，說

來是有那麼一點令人難為情。

　　率先鼓掌的是最受演出所感動,還是最不感動的人?太早表示欣賞會不會反而說明了此人並不欣賞?還是剛才演奏的音樂讓此人充滿感動,迫不及待?或許有些音樂體驗本身就有一種難以抗拒的需求,要聽眾馬上有所反應;還是只是想昭告天下,他知道這首曲子演完了?我承認,若是演出一首精彩萬分、曲風昂揚的末樂章,樂聲一停,馬上響起如雷掌聲,那種感覺非常過癮,但如果掌聲零零落落,就會有種奇怪的感覺在腦中閃過,以為聽眾都已經離席回家了。但有很多聽眾會覺得,不管演出多麼特別,都沒必要急於反應,會先在心中回味一番,才會拿出來與他人分享。就算有所謂的正確鼓掌時機,每個人的定義也各不相同,而那些喜歡晚點鼓掌的人也沒有理由比急於鼓掌的人更站得住腳。

　　欣賞乃是人的一種本性,而為音樂演出鼓掌不只是表達心中的佩服之情。這是個深植於人類意識之中的儀式,是個把不分老幼、跨越文化的人連接在一起的肢體動作。鼓掌有各種不同的形式。有些聽眾喜歡齊聲鼓掌。這一開始沒問題,只是一旦聽眾不知道何以為繼的時候,就會變得怪怪的──這個局面可以用加快節奏來解決。德國人會跺腳──如

果你通過考驗的話。荷蘭人都會起立鼓掌，而在有些國家，你以為聽眾起立鼓掌，結果他們是早一步離開。有一位指揮因此有感而發，說有些聽眾只看到他的背影，而他也只看到某些聽眾的背影。最理想的鼓掌聽起來好像回到孩童一般的情感流露，油然而生，熱情洋溢。我們努力不讓演出落入窠臼，如果聽眾的回應跳脫常軌，也值得記上一筆。

　　音樂會的聽眾在演出前就會鼓掌，在樂聲響起之前發出噪音，在樂團合奏之前一起做些什麼，這和劇場不一樣。這是一個儀式，反映了聽眾已經做好準備，已經加入群體——這表示群體動力已經形成。小小孩從「烤蛋糕」得到樂趣，這是他生命中最早意識到自己積極參與了一件事，我認為這種互動創造了一種歸屬感。這種歸屬感也是讓音樂會的經驗如此有力量的原因之一。

　　在最後一個音與掌聲響起之間，有個非常短暫的片刻靜默，音樂家必須趁這個瞬間從演奏者的角色轉換為純粹的表演者。對於那些覺得這是個漫長過程的人來說，可能會覺得難以順暢轉換。當然，整場音樂會都是在表演，但那是在音樂的籠罩之下，若是沒有這層保護，與聽眾直面相對，可能會是個心理障礙。但是，接受也是一種給予的形式，而聽眾

想要知道自己的感激之情是否受歡迎。推到極端,謙遜也可以看成對大眾的意見視若無睹。指揮是代表所有參與演出的人接受掌聲,這讓事情變得更複雜。雖然現代大部分的管絃樂團員起立的時候會面對聽眾,但一般來說只有指揮會鞠躬,而指揮要能與團員一起分享榮耀而不顯得過於自貶,其實並不容易。但是那些能謙虛真誠地接受聽眾掌聲、鞠躬答謝的指揮,會讓他們花了幾小時建立起來的關係更加綿延。如果你希望這份美好在餘音消散之後仍然持續的話,就不要去打破魔咒。

　　音樂家如何回應掌聲,這件事比一般所想的還要重要。鈴木小提琴教學法的每一課都從鞠躬開始。運弓(bowing)之前先鞠躬(bowing),這聽起來滿有趣的,但有能力以優雅與感激之情接受掌聲,不會過謙或過傲,是與聽眾應對不可或缺的一部分。這並非水到渠成之事,其重要性也很容易被誤解。害羞可能會給人缺乏自信之感——尤其是在音樂結束之後,聽眾看到表演者好像變了個人似的時候。但這是很有可能發生的:在演奏的時候無拘無束,一曲既畢,就覺得有必要縮回貝殼裏。演奏家在音樂的脈絡中,可以表達極為私密的情感,流露過人魅力,但不見得能好好面對聽眾。

♪

　　不管在什麼地方演出、不管是什麼樂團、不管誰是指揮，人們都是為了音樂才來聽音樂會的。雖然有些指揮沒有把曲目抓得那麼緊，但是挑選曲目仍然是我們對大眾的首要責任。

　　聽眾想聽什麼，各不相同。有些人只想聽他們知道的曲子，有些人只對有新意的作品感興趣。而那些想在新舊之間達到平衡的人對於如何拿捏平衡點，也是莫衷一是。沒有共同的基礎，卻想要照顧各種喜好，這是一大挑戰。曲目排了韋伯（Carl Maria von Weber）的作品，有可能把想要嚐新的聽眾排拒在外；魏本的名字出現在海報上，傳統的聽眾就不會來。兩位作曲家的作品都演，說不定把所有的人都嚇跑。

　　票房的數字證明了大部分音樂會聽眾的保守本性。既然「誰付錢，誰說了算」，指揮會動念接受現實也是可以理解的，但這麼做的好處只是一時的。長遠來看，最受歡迎的曲目演太多，古典音樂產業是在自掘墳墓。而且不斷演奏流行名曲，對表演者來說也是一種損耗。若是走到這一步，就連大眾的支持也會開始消褪。一旦這兩件事攪在一起，古典音

樂會的生命就已是日薄西山了，若是以為就算演出的品質不
佳也不會影響古典名曲的吸引力，這對於演奏者和聽眾都是
一種侮辱。

　　話雖如此，這些作品之所以膾炙人口，重複似乎是成功
關鍵之一。像是貝多芬第五號交響曲、莫札特第四十號交響
曲或是羅西尼（Gioachino Rossini）的《威廉泰爾》（*William
Tell*）序曲，都是以短小、容易辨識的旋律為基礎，而且一
再出現。認知科學家認為，這就是深深吸引我們的地方。
我們辨識模式的能力會啟動大腦的「愉悅－報酬系統」。但
是，最近的研究顯示，大腦也喜歡聽到意料之外的音樂。伯
爾（Philip Ball）指出，如果我們只讓期望得到滿足的話，
我們將只喜歡聽簡單的音樂，而那些最膾炙人口的音樂表面
聽起來很順，但其實其音樂模式非常複雜而不規則。最偉大
的作曲家做了很細微的變化，才使得這些作品歷久不衰。

　　對大部分的人來說，音樂得有某種熟悉度才能享受其樂
趣。作曲家會以出乎意料的手筆來調劑意料之中的安排，我
們在安排音樂會曲目的時候也有類似的做法。若是限制了人
們接觸到各種不同的古典音樂，就會限制了他們從中得到的
樂趣。除了那些膾炙人口的作品，還有許多偉大的音樂，

而「最受歡迎的古典名曲」也不見得一成不變。讓這份名單變長，未來才能永續，而大部分的樂團樂手不太能決定要演奏什麼曲目，所以這個責任主要落在指揮身上。聽眾可以認出某一位樂手，但是沒辦法用同樣的方式認識上百位樂團團員。如果大眾知道並信任指揮的判斷與品味，此一強固的個人連結在規劃曲目時，就開啟了更大的風險與令人難忘的經歷。

如果沒人來聽演出的話，也就沒必要費心張羅了。音樂沒人聽到就跟樹倒在森林裏一樣，我們要如何確定它存在呢？是聽眾讓我們的所作所為變得有價值，因此曲目的選擇必須聽起來有吸引力，在說著自己的故事，或是一個更大敘事的一部分，作品在其中形成對比或互補，而不是某個委員會把它們胡亂湊在一起。聽眾不應只聽到這首協奏曲（因為獨奏家喜歡）、那首交響曲（因為指揮喜歡）、或是一首無關重要的序曲（這樣遲到的聽眾錯過了也沒有太大損失）；他們值得更好的。

好的曲目安排應該是管絃樂團與聽眾之間關係的結果——但是，確保這個關係不斷發展，則是文化機構本身的責任。雖然大眾的品味不能忽視，但是只以票房來評斷曲目並

不是一個有藝術遠見的做法。幸好，要很多人來聽音樂會跟只以票房為依歸並不是同一回事。有很多組織證明了一個有創意的中間地帶確實存在。他們提供了一個人們想要跟隨的態勢，標舉一個明確的未來目標，同時對於所處環境有著清楚的了解。在看到遠方地平線的同時，也能看到財務底線，而且可以兼顧兩者，不會彼此牴觸，也不會妥協讓步。

　　大部分的曲目很早就已經選好，這讓接地氣的企圖變得更複雜。很多音樂會至少在兩年前就已經安排好。若是歌劇的話，時間還會再往前提。雖然這麼做有其必要，但是到了演出的時候，若是被人罵說你還活在過去，也不用太意外。音樂家也會改變。本來聽起來不錯的點子，到了真要演出的時候，可能會覺得有點意興闌珊。對未來的規劃越多，對當下的鼓舞越是不利。當然，準備與宣傳都需要時間，有時候指揮或獨奏家生病，以致於必須臨陣換將，這時也很難在台上碰撞出火花。

　　形形色色的客席指揮會讓樂團和聽眾接觸到各式各樣的風格，就算是路數再廣的音樂總監也比不上。不過，雖然從外頭請來的指揮知道他們想指揮什麼樣的音樂，但還是有必要跟樂團的藝術行政討論，來決定曲目的選擇是否適切。好

的藝術行政對於當地各樂團的曲目安排瞭若指掌，而最厲害的行政有一種本能，知道如何調配。排出理想曲目就跟烹飪一樣，這不只是技能，更是一門藝術；有時候，排出來的曲目看起來不錯，但不知為何，就是做不太起來。魔術並不是一個可以起作用的箱子而已。當每一件事都做好的時候，感覺好像是運氣不錯，但值得一提的是，有好的藝術行政人員，似乎更常走好運。

我很喜歡規劃曲目。別人請你運用想像力，來創造或影響一個對於所有參與其中的人都難以忘懷的體驗，這是一大殊榮。你試圖做沒有人做過的事，但又不會格格不入；打造出不會綁手綁腳的敘事，設計出能打開樂團與聽眾眼界的曲目，讓他們覺得自己參與了一件獨一無二的事。能選擇的作品如此之多，有這麼多高手可以一起演奏，能規劃出一趟既發人深省又收穫豐富的旅程，就好像在把玩有著許多可能性的無窮寶藏一樣。

有時樂團會從整個樂季著眼，提出某個曲目。我也漸漸越來越能接受樂團的要求，也很想超越我個人的經驗以外。但你必須喜歡你演奏的樂曲，如果你沒有很把樂曲放在心上，你就很難維持專注、研究樂曲，也沒辦法鼓舞樂手去練

習，或是透過演出與大眾分享曲中的情感。這是對音樂的知識、領悟與熱愛，所以你才有權帶領眾人來推廣它，如果沒有這些東西的話，就很難有信心扮演好這個角色。

我每次想到樂團的樂手奏過這麼多樂曲，就對他們充滿敬意，就算是曲目最廣的指揮也望塵莫及。而且樂團演奏的曲種、風格非常駁雜，你就可以了解到他們真的是十八般武藝樣樣精通。樂手當然有自己的偏好，但是既然別人期望他們可以從阿比諾尼（Tomaso Albinoni）演奏到札帕（Frank Zappa），他們就不能有偏見。指揮很少演出他們不喜歡的作品，這種特殊待遇真是讓人驚奇，但這也限制了指揮感到意外驚喜或是在舒適圈之外受到挑戰的機會。

我慢慢了解到，我不見得是判斷自己應該指揮什麼樂曲最好的人選。對於他人深思之後的客觀建言，介紹我接觸我原本不會考慮的樂曲，這些我都深懷感謝。碰到這種情形時，心中的新鮮熱情很有振奮的作用，而且也應該更有說服力。

有些指揮對各種音樂都有感應，處理起許多不同的風格都有職業水準。有些指揮只想處理比較特定的路數，曲目雖

少，但領略更深。但是，太過強調自己只專精少數曲目，也可能是一種虛榮。如果用力過深，讓這個經驗變得關乎你個人的話，則是危險的；而你想讓每一次指揮都比上一次更好，反而會把自己壓得喘不過氣來。有人認為每一場音樂會都應該是個機會，讓你把靈魂的本來面目呈現在作曲家面前，但這個想法有其傲慢之處，因為只有少數作品值得你謙卑奉獻！

　　音樂關乎廣度，也關乎深度。認識樂曲精微複雜的細節很重要，但是某個程度而言，你知道的音樂越多越好。貝多芬的九首交響曲都指揮過，很可能有助於你了解其中某一首。知識量累積到某個程度就會開始有損品質，但是其間分寸如何拿捏，則是因人而異，而且與時而變。在「什麼都能指揮」和「術業有專攻」之間找到平衡，是一輩子的功課。

♪

　　曲目能否選得好，此事至關重要。我們應該尊敬過去，也要尊敬那些想繼續欣賞這些曲目的人。但如果我們不把今天的音樂介紹給聽眾，就表示我們這個社會並不看重未來。

那樣的社會將會凋亡。我們必須找到平衡點,將過去與未來
都納入考量。耳熟能詳的樂曲總是比沒聽過的曲子有吸引
力。若是接二連三演奏新曲子,大部分的樂團大概撐不了一
年就會破產;但是,樂團若是只排些沒有新意的曲目,文化
的命脈也延續不了多久。

　　聽眾對新曲目的抗拒很有意思。而且不只是新曲目有此
遭遇。有些曲子已有百年歷史,但樂團還是裹足不前,不敢
排進曲目中。是因為荀白克和魏本這些作曲家遠遠走在時代
前面,還是這是我們這個時代的表徵,顯示我們已經不再想
要探索自身經驗的潛能?我們是不是覺得自己已經發現了
所有我們需要知道的事情?還是我們害怕繼續向內心未竟
之處探索?要是說到當代藝術、文學、戲劇或舞蹈,感到好
奇的聽眾一定比較多。但是有很多音樂愛好者不願放膽選擇
音樂,這表示音樂是一種很多人害怕、不了解的語言。每次
有人告訴我說他們不懂現代音樂的時候,我都在想自己真的
「懂」音樂嗎?我不知道我們的大腦在這方面是不是這樣用
的。理解是一種限制,而音樂如果受限的話,那就什麼也不
是了。它在潛意識的層次展開溝通,而聽眾應該可以自己來
決定在一個不那麼強調理智的基礎上聽到什麼。如果這一行

太過神聖，以致於不能太常出現新曲目，那麼這只說明了一般大眾的認知是值得去挑戰的。新樂曲的演出需要常規化，以免更強化了一般人對它的刻板印象。最常演奏新曲目的樂團也是在這方面做得最成功的樂團。他們不是在回應特定社群的需求；他們是在創造需求。害怕當代音樂會把聽眾嚇跑，雖然有其道理，但是一直不碰當代音樂，同樣也有失去新的聽眾之虞。這讓一個流傳已廣的想法更是根深柢固：古典音樂關乎過去，所以是為了過去而存在。你得到了你該得到的聽眾，雖然有些行銷專家會喜歡宣傳已經宣傳過的點，但是大膽嘗試的人會受到運氣的眷顧。

　　當然，說演奏現代音樂總是件愉快的事，恐怕是違心之論，而讓音樂家按自己的喜好去選曲目的話，現代音樂一定討不了好。但是未來倚賴現在者多，倚賴過去者少。而我們有能力控制現在，即使我們很想告訴自己沒辦法。我們面對新事物的反應勢必不同於面對自己已經知道的東西。當代藝術是時代的反映，而照鏡子有時候就是讓人不舒服。但是我們這個時代的音樂同時刺激、也維持了我們的好奇心，人之所以為人，好奇心是很重要的一個因素。如果我們只看重自己所喜歡的東西，這會是個更加貧乏的世界。

聽音樂會勢必要放棄某種程度的控制。你到了畫廊,在一幅畫前停留多久由你決定。你不喜歡一本書,也沒有義務要看完它。如果你參加派對,見到老朋友很高興,或許還希望認識幾個新朋友;如果你不喜歡現場的狀況,你知道自己可以轉身走人。但是去聽音樂會的人坐在黑暗中,並沒有這種程度的自主,要到樂曲結束之後,才會知道別人有什麼想法。音樂演出的既定程序沒有什麼彈性,但這可能是體驗未知最好的方式。

♪

大部分的古典音樂愛好者都同意哪些是偉大的作品。雖然每個人各有所好,但是對於大師之作一般都有個共識。但是說到哪一家的詮釋最好,很少有一致推崇的情形。主觀的接受度說明了聽眾是這個體驗的重要環節。雖然音樂家的貢獻是可界定的,但是聽眾帶來的神秘成分也同樣重要。

其中很大一部分取決於聽眾的預期到什麼程度,以及要如何與實際的經驗比較。在藝術的世界裏,預期多半建立在聲譽之上。但如果你的經驗與預期有落差,那麼在你質疑其

宣傳訴求之前，你有可能會先懷疑自己對這個演出的反應。如果行銷走在產品前面，而非行銷跟著產品走，就可能剝奪了大眾相信自己意見的權利。接下來，這只會讓聽眾更加疏遠。演出的宣傳幾乎跟演出本身一樣重要，但如果行銷的人對主題的了解不夠，也沒尊重聽眾，那麼長遠來看，對於這個音樂組織並非利多。如果你以為賣捷豹（Jaguar）最好的方式是假裝它是法拉利，你的生意不會做大。

　　藝術這一行有商業的一面，許多人會從替音樂劃分等級而獲益頗多。從一個金字塔的架構中，比較容易看出盈虧。音樂家的聲譽可以一夕生變，但是樂團被音樂產業所訂出的等級卻很不容易改變。我們的文化太著迷於競爭。在藝術上比高下沒什麼意思。管絃樂團的好壞不應該用團員的薪水、樂器的價格或是誰的傳統最悠久來衡量。問題應該是哪些樂團超越了現實的限制，奏出同級樂團無法超越的聲音。顯然有些樂團比其他樂團更常做到這一點，但是每個樂團都會有低潮，畢竟音樂家也是人。我認為有好幾百個大小樂團，只要萬事俱備，都能引起轟動。樂團在某個晚上是很有可能成為「全世界最偉大的樂團」，我認為這個成就比一般人所想的更常達成。只有少數音樂家容易受到誇大宣傳的影響，他

們通常知道自己實際上在做什麼。但若一般大眾覺得低估某個樂團的演奏水準是沒什麼大不了的，那就有可能使得聽眾開始不相信自己的耳朵。許多樂團雖然沒那麼有名，但卻演奏得很精彩，如果因某種錯誤的文化不安全感而懷疑這些樂團的表現，那是很可惜的一件事。

♪

　　指揮跟聽眾的關係很複雜。指揮是聽眾最想訴諸的人，但是我們在指揮的時候並不會看他們。我們接受他們的掌聲，但是我們並不會開口。我們知道公眾眼中的形象有助於賣票，但我們知道，如果我們的形象搶了音樂的鋒頭，第一個感到失望的就是聽眾。這些約束有可能導致指揮拒絕承擔公共責任，進而限縮了未來的機會。我們的工作裏頭有很多矛盾之處，我們如何處理這些內在衝突對於我們的事業影響至鉅，也會影響到我們快樂與否。但這兩者是不太一樣的。

6

指揮你自己

Conducting Yourself

「這裏有個世界，」她大動作重重拍了牆壁，

「這裏也有個世界，」她捶著自己的胸口。

「如果這兩個你都想弄明白，那你這兩個都得留心注意。」

——珍奈・溫特森（Jeanette Winterson），

《柳橙不是唯一的水果》（*Oranges Are Not the Only Fruit*）

　　我在網路上搜尋有關指揮的笑話，出現了四十三萬六千個結果。這個數字幾乎是中提琴手的一倍。對中提琴手的看法主要是說他們自認高人一等又任性，但是拿指揮開的玩笑絕對是非常刻薄的：

　　指揮大師的共通點是什麼？
　　他們都已經翹辮子了。

　　指揮陷入流沙，只剩一顆頭在沙上，這時你需要什麼？
　　更多的流沙。

　　指揮和一袋肥料的差別在哪裏？
　　袋子。

　　為什麼器官移植者很想用到指揮的心臟？
　　因為他們的心臟很少用。

　　這只是少數白紙黑字寫出來的而已。樂手對指揮態度不善，有好幾個明顯的原因，可能還有很多是我不知道的。很多人面對大權在握的人，心中往往會感到挫折，但樂手對於

指揮心懷蔑視已經普遍到不是一般狀況所能解釋的。樂手要花很長的時間練習，辛苦工作，賺的錢又不是很多，看到指揮的待遇豐厚，難免心生怨懟。但是指揮也是從小就努力練習，但他們不太可能老是在學指揮。我們花在學習指揮技術的時間雖然比較少，但是指揮這個工作卻把我們放在一個比其他樂手更能掌控音樂的地位。管絃樂團的樂手對於自己要演奏什麼、何時演奏、在哪裏演奏、如何演奏沒有太多置喙的空間。音樂是一件很個人的事，如果沒有自己做決定的空間，可能會出很大的問題。

音樂是一種自我表達的方式，結果卻老是要照別人的意思做，這很容易蓄積張力，需要找個地方發洩。不管問題是不是指揮直接造成的，指揮總是個很好的目標。

從歷史來看，指揮出現得很晚。指揮成為一門職業，也不過就是這一百年的事。指揮出現得晚是一回事，他還開始指點樂手該怎麼做，甚至還因為這麼做而得到眾人的稱許。要是樂手覺得這位指揮德不配位的話，很容易就招人怨恨。

有人認為，指揮不應自成一門職業，他得要是個作曲家或專精於某項樂器，才能發展並維持與音樂的深刻關係。他

們所持的理由是，如果指揮不會發出樂聲，那就跟樂手有了隔閡，容易讓樂手心生懷疑。套用西印度群島的板球作家兼歷史學家C. L. R. 詹姆斯（C. L. R. James）的話：「那些只知道指揮的人，他們能懂些什麼呢？」後來決定轉而走上指揮之路的職業音樂家，即使他們在技巧或心理的能耐較差，但也因為他們在音樂上所達致的成果而受到樂團的信任與尊敬。至少剛開始是如此。

雖然有些人認為，「只會」指揮是很狹隘的一門專業，但是大部分的指揮還會依其強項弱點被進一步的分門別類。有些人會擔心，某位指揮能詮釋巴哈，但未必能掌握李給替（György Ligeti）的作品，或是覺得指揮若是喜愛《天鵝湖》的話，恐怕不適合指揮馬勒第九號交響曲。

一位什麼都能指的指揮往往會被認為沒有特別擅長的曲目。我認為，大部分的指揮在不同的階段，都會擅長不同的風格，而我們的心性也需要在某方面與作曲家相契合。但我們的個性就跟別人一樣，也一直在變，我們常常因為路數不廣而受到批評，如果音樂也讓我們受到藩籬的限制，那就太可惜了。

反過來說，當代的指揮常被期望要在許多音樂以外的領域發揮。許多指揮花了不少時間在宣揚慈善事業的價值；必須參與遴選新團員的重責大任，或是費盡心力解釋為何某個樂手該是時候退下來了；甚至去接觸社區裏那些認為古典音樂並不是他們的菜的人。如果這些事情你都很擅長，就一定會有人不相信你懂布拉姆斯！

理想中的指揮擁有音樂、生理與心理方面的技能，不過因為實際演奏的另有其人，所以即使在這三方面有部分不太在行，還是有可能指揮得很成功。如果這三點去掉了兩點，樂手還可能應付過去。但是如果三點都沒有，那就只剩下你的自信了。信心能讓你的指揮之路走得長久。甚至英國有幾位首相也認為自己可以站上指揮台大顯身手。自認能做這件事，會讓你採取行動，但你不見得能做得好。說來諷刺，指揮之所以能詮釋風格不同的樂曲，是因為樂團的本事大，樂手常常要彌補指揮的不足，這可能是樂手對指揮心有不滿的原因。

音樂家善於在任何情形下表現出最好的一面，他們本於音樂家的尊嚴更是會這麼做，而樂團的樂手是職業音樂家，很知道這就是他們的工作。大部分的音樂家會把他們對指揮

的意見放在一邊，把自己對聽眾的責任看得更重，就算會讓某個他們評價不高的人沾光，也要盡可能地提升音樂會的水準。他們離開舞台之後才會表露心裏的不滿──這種流言很傷人。

樂手若是心有不滿，也不見得是因為音樂。有些指揮在個人與政治上都擁有相當的權力。基本上，這種關係常見於過去，但是今天在這一行的頂尖樂團已經不太可能發生了──在樂手也能參與決定指揮人選的地方當然也不會發生這種事。關係在變化中，而指揮知道，若是作風粗暴、態度高傲，並不會讓團員變成更好的音樂家，也不會奏出更好的音樂。即便如此，這些關於指揮的笑話還會流傳好一陣子。

情況還可能更糟。在網路上關於律師的玩笑，結果有一千六百萬筆資料。律師這一行引人疑慮，這是眾所皆知的，而在古典音樂界，圈內人對指揮的看法與大眾對指揮的認識往往兜不在一起。其間的矛盾實在讓人不知如何是好。它並不是直接作用在這些分歧形象的核心，而實情要有趣得多，變化也更多，不能一言以蔽之。

樂團的樂手從來不直接表露心中的不滿──嗯，幾乎從

來不會啦——而這也無助於改善樂團與指揮之間的緊張關係。因為人與人之間有基本的禮貌，樂界也有職業的規矩，所以指揮不會直接聽到樂團的意見。但是沉默不語未必就不能看出樂手在想什麼。你從他們的眼神就能看出，或許從他們的演奏聽得更清楚。

以我個人經驗而言，有許多樂團的樂手是很友善的，而且也公開稱許許多指揮。但也有些樂手根本不想跟指揮有任何私人的關係。用「大師」（maestro）的名號相稱，有時也是一種假意的尊敬，用意正是要跟指揮保持距離。這個詞由來已久，但是當我要別人別用它的時候，很多人反而不知如何是好。很多人寧可不用我的名字相稱，或是因為他們覺得跟我還不夠熟到叫我「馬克」，或是不太確定我的姓要怎麼唸，比較可能的是把我當成他們那一天的老闆，跟我保持距離，以策安全。我記得有一次，有一位樂手叫我「大師」，我請樂團不要這麼叫。結果那位樂手認為我沒有權利指點他如何稱呼我，而且顯然他也無意把我當個人來看待，寧願跟我保持距離。

稱呼的不明確是雙向的，指揮也不確定如何稱呼樂團中的樂手。如果你跟他們很熟，那麼不直呼其名，就似乎有點

太過正式。如果你完全不認識他們，又不想用他們演奏的樂器來稱呼，唯一的辦法就是事先做功課，先知道他們的名字。這件事做起來並不特別難，但是會讓人覺得有點做作——尤其當代社會講究輕鬆，你要直呼其名或是以姓相稱比較恰當，就變成一個費思量的決定。如果有些樂手你認得，但是有些樂手是你不認識的，那麼你就要做出選擇，是要任其自然，但就會厚此薄彼，不然就是一視同仁，但有時就會顯得有點怪。有些樂手不希望指揮所做的任何評語跟他們個人有任何關連。但有些樂手則不能了解，為什麼指揮不把他們當人看。這往往是個絕無勝算的局面，不過一般來說，稱讚個人、批評樂器是個行得通的辦法。

　　保持距離是有好處的。很多樂手寧可跟指揮相敬如賓，也不想稱兄道弟，或許他們沒把指揮放在眼裏是一種應對機制，來處理一個仍然非常單邊的關係。這是難免的，指揮倒不必太過放在心上。無法跟眾人打成一片，這可能是擔負領導重任所必須付的代價；就如英國前首相布萊爾（Tony Blair）所言，這是「信念的代價」。他應該很清楚這一點。

　　不過，讓臉皮厚一點並不是答案。愛因斯坦認為，自絕於世界之外，是把自己變成了囚犯。有些指揮或許會覺得這

樣比較安全，但是你豎起任何藩籬，勢必都有正反兩種作用。就算你不以為意，你也要敏於察覺別人的需求。同理心需要勇氣，有能力表達你對音樂的感受，又要不讓別人的負面能量困擾你並非易事。不過，表現出自身的脆弱沒有什麼不對——這可能很有說服力。但你得要有內在的韌性，把你的力氣聚焦在音樂上，並保持指揮的動力。

指揮必須記住，如果他們覺得自己受到冷漠以待、冷嘲熱諷，這不代表整個樂團都是如此。少數人充滿負面能量很容易讓人以為他們比積極正面的多數還要有力量，而你要設法確認，自己是在為那些最在乎的人指揮，即使人性在表現那種能量的時候往往不那麼明顯。到最後，你希望盡可能贏得樂手的尊重。對於那些把跟指揮的關係看成達致目標的手段的樂團來說，這一點更為重要。

尊重來自於你在音樂上的本事，但這也要看你有多大的意願去接受這個工作的難處與易處。精彩的演出很少自動發生；兩條路往往要選比較難的那一條，而在管絃樂團裏，通常是指揮要負責做這個決定。在個人的層次上，沒有一個樂手不認真練習。他們如果不是苦練多年，是考不進樂團的。但是，在一個大的群體裏，人難免會受到好逸惡勞的引誘，

他們不會在樂團中承認，反而會指望指揮要堅守對最高標準
的追求。只要樂手感覺到排練會讓演出變得更好，那麼他們
就會尊敬那個堅持排練的人。他們不見得會公開承認。他們
甚至會碎碎念。但我認為他們在心裏會感謝，很高興有這個
盡情發揮的機會。

♪

一個指揮能否被視為一位音樂家，某個程度上要看樂手
覺得指揮做得如何。聽眾如何評斷我們的演出，也跟樂團如
何評斷我們這些指揮有關。這使得我們在音樂這一行享有非
常特殊的地位。然而，演出不光是靠我們跟樂手之間的關係
而已。並不是受歡迎就好。

我有一次請幾位樂手寫下他們對指揮的期待。我把他們
的回應整理了之後，看到一份嚇死人的工作要求：

指揮要有好的指揮技巧、排練技巧、音樂專業，要知
識淵博、提出的詮釋能夠服人、溝通能力要好，還要能
要求人、挑戰人，有本事讓正式演出比排練好，要有啟

發人的能力，耳朵要好，頭腦要清楚，要可靠，能力高強，節奏感好，臉部表情要豐富，有伴奏的能力，有自己的風格，能與曲目相稱，有創意，能了解絃樂的運弓，有合作、分析並解決困難的能力，能夠解釋為何需要反覆做某些事，能授權人、訓練人、讓人豎耳傾聽。指揮不能多嘴，不能排練太多，也不能排練不足，也不能跟音樂保持距離。他們要有風度、有幽默感、懂得尊重別人、容易親近、熱情洋溢、會鼓勵人、謙遜自抑、心態正面、有耐心、善領導、待人誠懇、口齒清晰、有創意、把每個人放在眼裏，能自我控制但又要有個性。他們一定要泰然自若、有自信、有同理心、精確、善於激勵、溫文有禮、有決斷力、有現實感、有趣、有魅力、堅持不懈、盡心盡責、穿著體面、性情平和。他們一定要受聽眾歡迎，展現出純潔正派、安貧樂道、忠於樂譜。他們不能自我中心、讓人生畏、出言嘲諷、粗魯無禮、言語乏味、緊張不安、恃強欺弱、醜陋、難聞、太過隨便、不帶感情、賣弄學問、憤世嫉俗、侷促不安或目光偏狹。他們不能為了改變而改變，也不能盯著錯誤看或打到譜架。

　　我很高興，我從沒打到譜架。

　　要讓全樂團的人都高興是不可能的。如果你指揮是為了想透過音樂與他人產生連結，而不是想跟人們合作一起演奏音樂的話，那麼你會發現現實令人難以接受。鐵路公司已經開始稱列車長（conductors）為「隨車管理人」（onboard supervisor），有些樂團成員或許會希望我們的角色以此為限，但有些樂手則認為這是最低限度的要求。你就是得用你覺得應有的方式來做事，並希望最後得到你要的結果。不管我們的作為讓多少人覺得無聊或感到刺激，我們唯一能控制的就是「做自己」的欲望。或至少忠於自己──這兩者不盡然是同一件事。每個人身上都有很多矛盾，而做自己就要把這些矛盾表現出來，而如果要有明確而能啟發人的領導風格，這些特性就要加以簡化與放大。這些修改調整因個別情形而有所不同，但我認為都不應違背本性。我相信，不誠實或許是最不可原諒的缺陷，因為這暗指樂手不夠聰明，不能看穿一切。

　　在音樂這一行，指揮是在以某種方式與一大群人連結，而他的成功取決於他能否跟一群形形色色的人共事，還能成為關係網絡的一部分。這些人包括：公關人員、出版社、合

唱指揮、行銷推廣、作曲家、音樂助理、音響工程師、唱片製作、設計師、經紀人、經理、腳本作家、圖書樂譜管理人、管絃樂團、舞台監督、舞者、樂評、樂團行政、編舞家、導演、獨奏家、聲樂家和聽眾。我把他們按筆畫順序排列，並不只是為了表現政治正確，也是因為我們跟這些人的關係都非常重要。不過呢，雖然指揮不是獨立自存，若要有所成就，就要跟別人合作，但是指揮這一行是孤獨的。你如何詮釋你跟別人的關係，取決於你跟自己的關係。

指揮隨時都受到評判。樂手、聽眾、樂評、別的指揮，還有音樂這一行的各個環節。對於那些敢大膽表達自己意見的人，好像每個人都有權利可以對他們說三道四。他們也應該這麼做。

指揮知道會聽到很多意見，要是沒有的話，我們說不定還會覺得有點困擾。我們一路上雖然會碰到很多好好壞壞的意見，但是最重要的是我們如何評判自己。你自己最清楚，一首作品是否準備好了、是否經過適切排練、是否演得好；雖然敞開心胸，接納他人意見會非常有用，但如果你真的忠於自我，那麼你自己的看法就是唯一不帶偏見的看法。就算是跟你最親、最支持你的朋友也會因為跟你的交情而受影

響。他們是不可能不受影響的。別人無條件的支持是極為寶貴的，每個表演者都需要它，這不同於藝術上的真誠——毫不手軟地把自己分析到底。

人要能區分專業與個人成就的成敗，而且不只有指揮要有此能耐，還有許多工作不但反映了你做了什麼，更反映了你是誰。能過這樣一種與人多方密切聯繫的生活是一種福氣，但你得在工作的高低起伏之間找到平衡，並協調其間的矛盾，才有辦法跟家人朋友維持好關係。你不用太把自己變成像歐普拉那樣，但你必須喜歡自己，不管其他人怎麼看你。

♪

從某個角度來看，指揮絕不孤單。我們把這一生都投注於關注別人的思想。這麼說好像有點太做作狂妄，但是我們面前只要有一份總譜，就絕不會感到孤單，即便跟你「說話」的那個人多半已經死了。準備一首作品也是在跟之前指揮過它的人建立某種聯繫。你知道他們一定問過同樣的問題，得到了說得通的解答，在建立自己與這首作品的關聯

時，經歷了千辛萬苦。指揮之間不太常對話。我們不太需要「集合名詞」（也就是用單數來指稱多數）。這有一部分是因為通常只會有一位指揮出現在某個場合，但其中也會有不安的成分。我們所面對的諸多問題雖然有許多相似之處，但是能解決這位指揮所碰到的問題，未必能解決另一位指揮的問題。大部分的指揮很樂於分享他們指揮某個樂團或某首作品的經驗。這些經驗或許很有意思、能安慰人，但通常因人而異，不見得跟別人的問題有關係。

對我來說，研讀總譜是當指揮最累人的地方。對各種可能性保持開放態度、研究各種途徑、提出各種問題、考慮各種解決方式，這是非常花時間的。但至少對我來說，事先想過各種可能，會比較容易說服別人接受我要他們做的選擇。我也發現，要把紙上的音符化為想像的聲響，需要極為專注才辦得到。到了某個程度，我的大腦要是再接收任何訊息就會爆掉，但是最大的壓力在於，你永遠都不能說自己真的懂了這首作品。

每一首偉大傑作都是無法超越的，了解到這一點或許會讓人很挫折，但也可能帶來鼓舞。面對一首大師傑作而覺得有所不足，這並沒有什麼不對。你不樂見的是在上百位樂手

面前左支右絀，而我們會認為，當指揮所需具備的信心是可以從你對作品的了解而建立起來。但如果你研究樂譜的目的只在於此，那麼你的知識只是給你一種安全保障，用來消除你和樂團的不安而已。雖然對樂譜一定要有所了解，但如果只靠知識、甚至拿知識來當護身符，都無法成就偉大的演出。

從研究音樂開始著手是很好的起點，也是唯一的起點，但這只是準備過程的開始而已。如果把這當成目標，充其量只是一種虛榮而已——這種自我意識會讓你遠離了你想接近的目標。一首傑作是探索不盡的，不願接受這一點，可能會使你的探索變成一種執念。知道得太多可能會限制你不能敞開心胸，接納樂團樂手的意見：你對於你想聽到的聲音有種毫不保留的信心，這看在樂手眼中，或許會覺得你在貶抑他們的貢獻。知識是要讓你有信心，但不應該讓你目中無人，破壞了責任共擔的意識。你所做的準備應該像一棵樹的根：不可或缺，但是眼睛看不到。

成見太深也會有礙創意。因為這樣一來，演出就只是把你之前想好的東西搬上舞台而已，不管你想得如何透徹周密，凡事都在意料之中，不但讓你的音樂性蕩然無存，樂手

也會死氣沉沉。這也可能讓你感到困惑。海森堡（Heisenberg）的「測不準原理」——「你越是接近一個物體，你對它的認知越扭曲」——在音樂的研究上也是如此。人很怕生活搞得一團亂，但如果你的家乾淨到一塵不染，那也是住不下去的。從某方面來說，研讀總譜是件輕鬆的差事。而把自己學到的東西忘掉，自廢武功很需要勇氣。這個過程的這兩部分都很重要，同時也各有其技巧。你試著相信，雖然你已經忘了，但你曾經學過。

　　我開始以職業音樂家的身分從事指揮的時候，一位非常有智慧的音樂家給了我一本瓦慈（Alan Watts）所寫的書《不安全感的智慧》（*The Wisdom of Insecurity*）。我時不時讀這本書，但我至少花了二十年的時間才領會書中奧義。跟研讀總譜同樣重要的是，如果你在研讀總譜中所累積的信心比較是情感上的支持，而不是音樂上的指引，這對樂團的用處就不會特別大。「不要為了得到安慰，而去吸吮用來指路的手指，」瓦慈說道。想像有一種叫做音樂踏實感的東西，然後它在你開始嘗試之前就失靈了。正如自由讓人倉皇失措，這種踏實感也是一種幻覺，你必須讓自己在音樂與處境上都是脆弱敏感的。最特別的演出將會從這種開放之中冒出來。

　　照禪學大師的看法，要命中目標，唯一的辦法就是不要瞄準。當然，禪學大師很少面對史托克豪森（Karlheinz Stockhausen）的總譜，而我也不確定樂團面對指揮會不會有如老僧入定，以此作為沒有準備的藉口。指揮若是太過輕鬆應付，音樂不會好。但是想太多也不行。有時候我們會為了有安全感而去創造緊張，同時也不要忘記，想法能刺激創造，也能阻礙創造。俄國小說家巴斯特納克（Boris Pasternak）認為，問太多問題會讓你提前變老。或許這就是我們所面對的狀況。

♪

　　為了解決不確定，你必須去問對的問題；而對於你找到的答案，你要有信心去相信它。對從事創作的藝術家來說──尤其是表演藝術家──在不確定與信心之間找到平衡是很要緊的。我們要如何維持足夠的好奇心，持續改善我們的作為，但同時又要保有必要的信心，說服他人接受我們的想法？就像《老子》所說的，「企者不立，跨者不行」。

　　探求一首樂曲的真實樣貌，這是個可敬的目標。但是這

個真實樣貌,至少是我們對真實樣貌的理解,卻是不斷地在改變。我對某個想法堅信不疑,後來卻證明我想錯了,此時往往會讓我羞得無地自容。你可以相信只有一種詮釋方式,但你也知道下次演奏同一首曲子,詮釋將會不同,所幸,這兩種想法並無衝突矛盾。其實,這是最理想的組合,能提供最大的成功機會與改進的可能。

心裏不滿足,這是藝術家的命,甚至是他的職責。這聽起來很慘,但其實不然。能走上一條沒有終點的路、不斷問出無法回答的問題,其實是一種福氣,而音樂家總可以有理由,讓下一次演出更好。但是,沒有終點線,可能會把人逼成完美主義者。

想要追求最好並沒有錯,但是完美主義若以追求最好為動機,將會扼殺音樂帶來的喜樂。它是自我表達的障礙,是個做不到的目標。不可能有完美演出這回事,就算你覺得自己辦到了,別人也不見得同意。如果你放棄達致完美的念頭,那麼你就開始接近完美,如果你能接受小錯,才不會受大錯所害。我所犯的大部分失誤都是試圖不要犯下另一個失誤所造成的。但是,負面動機從來都無法發揮正面效果。試圖消除之前犯下的錯誤,這種回顧的態度會讓你看不到自己

往哪裏去。當然，我們必須借鏡過去的經驗，但這不應該干擾眼前的現實，如果我們堅持要把每一件事都看得清清楚楚才做決定，那我們什麼也決定不了。最快樂的樂手是那些把無盡旅程當成一件樂事，本身就能帶來啟發。他們屬於「過程比終點重要」的那一國，也知道苛責自己沒有做到，虛榮的成分大於創造力。能完美固然是好事，但快樂更佳。

♪

年輕指揮可以透過不同的方式得到站在職業樂團面前的機會。我自己是從比賽而得到機會的。有些則是透過其他指揮的推薦，有些是在其他領域成名的音樂家。少數指揮決定自己組個樂團，而不是坐等某個知名樂團提出邀約。歌劇院仍然會固定提供一些指揮機會，這是因為排練過程中有許多不同的角色需要由一群指揮來完成，但這還稱不上一條職涯發展之路。很多身處其中的人指出，這條路缺了很多必要的歷練。雖然製作一齣歌劇需要助理指揮、場外指揮、合唱指揮等職務，讓年輕指揮在歌劇院的翼護下得到歷練的機會，但是越來越少人藉此方式來發展。不管走哪一條路，樂團都是以指揮在他們面前的表現來下評判。如果樂手覺得你能負

起責任，什麼幕後故事他們都會接受。

　　一位指揮是不是已經做好面對職業環境的準備，這點並不容易判斷。可能連當事人自己都不知道。這種關係非常特殊，是無從事先準備的。有一個很有名的笑話，有個人在紐約問別人：「我要怎麼才到得了卡內基廳？」他得到的答案是：「練習！」但是這句話對指揮並不適用。指揮並沒有固定的練習方案。這條路上有很多困境，雖然這一行有很多不同層次的壓力，每個樂團都有一些最低的期望。

　　我不能想像某個人第一次指揮就面對職業樂團。在學校念書的時候，你會指揮同學、可能還有業餘樂團，所以對於指揮的肢體動作很熟練。但是你在面對一大群專業樂手時的心理建設是無法預做準備的。你告訴自己，把焦點放在你跟作曲家的關係上，想藉此否認這有多麼嚇人，希望忽略掉這麼多有知識、有能力的人坐在你面前所帶來的壓力。但是有哪個神志正常的人會漠視如此深刻的經驗？有些經驗能幫助你，有些經驗會害你，你要如何在兩者之間做出區別？你不能把它們都帶上台。但每一次也都可能是改進的契機。

　　我記得我年輕的時候，有人在音樂會之後告訴我，我不

該指揮這個樂團。倒不是他覺得我不夠好，而是他認為樂團面對年輕指揮時，需要用某種特定的態度，讓年輕人能放輕鬆，好好發揮。樂團為難指揮的故事有很多，我們大多數都記得那些傷痕。那些指揮或許是活該，但如果小小的摩擦限制了音樂的發展，則會落得沒有一個是贏家──不是指揮，不是樂團，當然音樂也沒有受益。任何緊張關係都會擾人心神（對所有的人都是如此），但是對於指揮來說，哀莫大於樂團心死。一般來說，我樂於見到樂手表露心中的挫折，這表示他們有多麼在乎；它會讓問題浮上檯面，而我則有機會來為我的選擇辯護，或是改變心意。但若面對消極漠然步步進逼，你幾乎是無計可施。因為空無一物，所以毫無所穫。

年輕指揮若是碰到對的樂團，他的純真有時會很有感染力。曾經擔任英國板球國家代表隊隊長的布瑞利（Mike Brearley）曾提及「青春的力量與幻覺」。由於相信某件事不難做到，所以你會去挑戰艱難的任務。如果把信心拿掉，這個工作之龐雜，會頓時讓人卻步。年輕指揮在面對一個比較負面的情境時，有可能失去他們最大的資產──破釜沉舟的信心。當然，年輕人可以從經驗老到的音樂家身上學到很多東西，但是也有很多東西是年輕人可以提醒老一輩的音樂

家。對布瑞利來說，「在任何正式比賽中，人對於支持一個完全成年的人（如果場上真有這樣一個人的話）會感到遲疑。持重老成之心，最能阻滯求勝的意志。」經驗不見得是一條與時俱增的曲線。經驗無疑讓你成為一個更好的音樂家，但它也可以消磨你的熱情、希望與樂趣。

♪

以前我若是跟一個我不了解的樂團合作，我在排練之前都會覺得噁心、想吐。面對一些我認識的樂團，反應甚至更糟。我已不記得為什麼會這樣。帶領眾人度過一天的重責大任顯然有點讓人卻步，但一路上你要過關斬將，克服許多心理障礙，也是意料中事。說來這也是這份工作的一部分，做個有說服力的音樂家也是一種責任。在業餘或學生樂團，人們對你的工作有意見，但是一般來說，這個檔次的樂團會全心投入，面對自己的挑戰。而在大部分的職業環境中，堅持己見、頭腦頑固的人更多，但是像指揮這樣暴露這麼多個人面向的工作並不是很多。生性孤僻的人也還是會想跟別人分享他們個性中音樂的那一面，但是把這樣的人丟到一個會持續受人指指點點的情境中，可能會讓他變得拘謹而不自在。

　　隨著年齡漸長，你了解到緊張也可能是正面的力量。我不會說我現在比較不會緊張，而是經驗教了我如何區隔自己的感受，而把感受隱藏起來只是說明了我的怯懦和缺乏自信，並無法完整呈現我的感受。心中的憂慮之所以能壞事，是因為你知道你在做著自己並不想做的事，但如果你相信自己，而且真心相信自己很想從事指揮，你就能把腎上腺素轉為能量，讓你達到原本做不到的事。最壞的情況是你失去勇氣。事實上，沒有一位指揮因為樂團不喜歡排練而死，而你做的事情也沒有危險的成分，除非你押上自己的名聲。但不論如何，你想把事情做好的心，而不是害怕把事情做壞，對你的名聲最有幫助。

　　我們常被鼓勵用第一次做的心情來做某件事，並了解到我們之所以會害怕失敗，是因為經驗所引起。但是我不確定某件事第一次做會不會做得特別好。我們沒有東西可以拿來比較。經驗可以是個正面的影響。如果你當這是最後一次指揮，你的表現會好得多。這會逼得你關注當下，過去豐富了這個當下，又不受未來所限。用「管他的」的心情來應對，也有莫大的好處。

　　大部分人都會在不同的層次、在信心與不確定之間游

移。在某個特定的層次,我們對於自己是誰並無疑問。往下追下去,可能就沒那麼確定了。再挖深一點,我們心裏踏實,繼續往下探索,又變得沒那麼確定。如此這般。真正要緊的是最上面和最底下的部分。很多人表面看起來很沉著,但其實心中並無信念。有些人看似躊躇猶豫,實則對自身的能力堅信不移。個性對一個人的影響甚深,但是身處一個如何與人往來也很重要的行業,你也必須知道別人如何看待你。在理想上,兩者沒有差別。比較健康的狀況是,你的個性與形象沒有太大的牴觸。

有個笑話提到上帝跟指揮的差別,在於上帝知道自己不是指揮。在一般的印象中,指揮都很傲慢,這讓我覺得很不好意思。在某個程度上,人們期望有權勢的人有股傲氣,甚至這股預期得到滿足的時候,心裏還會舒坦些。但是傲慢是沒道理的,我其實覺得,指揮不謙虛面對音樂,不以同理心對待樂手,是當不了一個好指揮的。相信自己,並非傲慢之舉,如果你要把工作做好,你必須想辦法做到這一點。只有對自己的看法抱持十足的信心,你才能真正放下自己,完全交給作曲家和樂團。我會說,因為你不夠相信自己,所以會表現出對別人的不信任;別人會覺得你傲慢,往往正是因為

不安全感深植心中。

出於實際的需要，你的信心必須有個非常公開的樣貌。領導者胸有成竹，人們也會覺得比較自在。雖說一個成功的指揮一定要有自信，自信來自音樂，但如果成功開始把你的信心跟音樂切開的時候，那將是一件憾事。如果名聲逼得你做某些音樂與個人的抉擇，那麼這樣的名聲多半是有問題的。名聲會讓人心醉神迷，但它本身無法成就任何事情。

指揮這個角色帶有一種魅力，但實情不見得總是如此。在表面底下可能有很多失望。我指揮的音樂會裏頭，讓我百分之百滿意、每一件事都到位的音樂會用手指都可以算出來。也有一些音樂會讓我覺得很無趣，自己想要做的東西幾乎都沒做出來，回想起來都覺得不好意思。但是在場的聽眾未必做如是想。我認為失敗的演出，說不定有些聽眾很喜歡；而我認為很棒的演出，有些人卻覺得很無聊。音樂聽在聽眾的耳朵裏，如果你在後台門口聽到別人的讚美，不管你覺得那場音樂會演得如何，不妨就學著欣然接受讚美。你怎麼想不是最重要的。即便如此，你也是為了自己而做音樂，而讓你覺得失望的後悔之感會久久消散不去，往往比正面的經驗持續更久。

樂評也是如此。惡評比好評更常湧上心頭。

樂評一直是古典音樂世界的一部分。表演者與樂評是個共生關係，是一種介乎審慎尊敬與周到欣賞之間的有趣平衡。演奏家有機會感動數千人。樂評能把那種感染力傳給更多的人，他也能讓感動僅止於此。對樂評工作內容的描述乘載著如此負面的意涵，實屬不幸。但若沒有非難，贊同也沒有上下脈絡了。沒人想要得到一片罵聲，但如果是詆詞連篇，聽了也會很煩。成敗其中，都有風險。或許這是真的：讓樂評意見不一的演出就是最有趣的演出。

如果你問大部分的音樂家讀不讀樂評，他們會說「讀」，或是「不讀」，或是嘴裏說「不讀」但其實會讀。我開始從事指揮的時候，每一篇樂評都會讀，懷著好奇與驕傲的心情。等到我開始讀到一些惡評之後，我不喜歡他們擁有能左右我的力量，於是拒讀所有的樂評。後來我了解到，這樣極端的反應並不會削弱樂評的力量，甚至還有所增強；最好的辦法是全都讀，然後從那些你接受的評論裏頭學到東西，忽略那些你不認同的。然而，在內心要以這樣的堅忍來注視自己並不容易，尤其當你的名聲跟工作機會不無相關的時候。雖然經紀人、公關經理和演出者為了推票房，用起媒

體好評毫不手軟，但是這一行的頂尖人物還是相信自己的想法，並以此做決定。

　　大部分的指揮對自己演出的好壞心裏有數，即使別人能從不同的角度來觀察，也還是應該以指揮的意見為準。你從別人對你的看法中可以學到很多東西，但最後有可能失去更多。對樂評在意的程度也會影響你跟其他共事音樂家的互動——尤其是演歌劇的時候，因為在樂評刊登之後，通常還會有好幾場演出。要是有哪位聲樂家受到惡評的話，你可能不知道如何應對。如果受害的是指揮，別人也會擔心。這個問題每個人都不想談，但都想用不同的方式來處理。共事的音樂家能相濡以沫，彼此打氣，但有很多音樂家傾向否定樂評，這樣他們可以更忠於自己與信念。這兩種反應都行得通。

　　我以前還可以從聽眾問及音樂會的語氣是輕快好奇還是憂心關切，知道他們看的是哪一份報紙。如今，網路讓每個人都有機會讀到每一篇樂評，這種全面觀照減損了個別樂評的力量。但是樂評唾手可得也讓指揮更難置身樂評之外，你總是知道別人如何看待你的演出。一般而言，總是會有很多人提到媒體對你的好評，但是音樂會之後若是沒人提及，那

裏頭就有文章了。我記得有一次，我正要開始指揮某齣歌劇
的第二場演出，對於自己足夠堅強，不受到樂評對首演惡評
的影響頗感自豪。然而樂團首席悄悄對別人說，他覺得報
上針對我的樂評太過苛刻，他覺得並無必要，我聽到他這麼
說，讓我當場破功。

　　能從事表演是一種福份，相較之下，面對批評只是享受
福份所付出的小小代價而已，而禍福總是結伴而來。我認
為亞里斯多德是第一個看出這個道理的人，他說要避免批
評，唯一的辦法就是「什麼都不說，什麼都不做，什麼都
不是」。音樂會受到評論，是這個行業的一部分，你也要心
存感激，因為別人認為你的工作夠重要，他們才會在意。樂
手或許會把那些人貶為「後宮太監」，但要是他們完全忽視
你，你才傷腦筋呢。

　　音樂家就算受到再多的鼓勵，也總會在某個時間、某個
地方，受到某人的譏諷謾罵。負面批評一定會造成影響。
「外界的謗譽，我全不放在心上。我只聽從自己的感受。」
如果你是莫札特，說這話就很容易。大部分的樂手心裏都不
踏實。自我懷疑是發現的前提。但是私底下問關於你的問
題，跟在眾目睽睽下由別人來回答，這兩件事是不同的。我

若是讀到把我批得一無是處的評論，有時候我會想起一位十九世紀藝評家在《檢查報》（*The Examiner*）寫的一句話：「以畫風獨特而言，實不應拿林布蘭與我們這位才高八斗的英國畫家李平吉爾（Edward Villiers Rippingille）先生相提並論。」這句話提供了寶貴的洞見──至少可以維持幾分鐘。

♪

有人一輩子拿錢做他們喜歡做的事，這種人的確很幸福；一般人總會認為，熱情與工作合一是一種福氣，但事情未必這麼簡單。有人擅長音樂，因為他們喜歡音樂，而且有幸擁有這方面的才能。但就跟大部分的創意工作一樣，它兼有技藝與靈感的成分。你得在這兩方面都很在行。要好到可以成為職業音樂家，而且更重要的是要能一直留在這一行，必須要持續不斷地下苦功。要把「苦」與「功」跟你喜愛的事情連起來，這有可能是個難以化解的矛盾，有時候我必須把眼光放到指揮之外，來維持熱情的純粹。

我發現很難不把一首我演出過的樂曲跟演出時的經驗連在一起，而演出具有公開性，不管有多麼正面，都會讓我與

這首作品的私人連結變得複雜。所以我很感恩，有一整個類別的音樂是我不會去指揮的。對我來說，室內樂這個神奇世界並不受到影響——雖然我出於實際的需要而深入接觸許多管絃樂曲，因而得到了許多知識。某些樂曲我永遠不必去分析、準備、排練並演出它們，因此而得到的樂趣讓我對音樂的喜愛煥然一新。

　　我一直覺得，作曲家在寫室內樂的時候，靈思最為煥發。除了那些沒有寫出什麼重要室內樂作品的作曲家之外，大作曲家寫的最偉大傑作似乎都是一些編制最精簡的作品。如果只能讓我聽一首貝多芬的作品，我會聽絃樂四重奏；如果只能聽一首布拉姆斯，我會選小提琴奏鳴曲；如果是舒伯特的話，我會選鋼琴三重奏；若是舒曼，我會聽一首他的藝術歌曲。像是巴爾托克（Béla Bartók）、蕭士塔高維契和德布西這些二十世紀的作曲家，對我來說，他們最深刻的作品不是協奏曲、交響曲、芭蕾舞曲、神劇或歌劇這種大型作品。室內樂的精髓在於它寫來是為了拉奏，而非為了聆賞，至少原則上是如此。雖然室內樂的技巧往往很困難，但它不光是為了職業樂手而寫，也會考慮到業餘愛好者。從精神層次來說，它並沒有在兩者之間做區分。它是一個積極的經

驗，所有參與其「演出」的人都是平等的。它不需要聽眾來聽它，也不需要出錢資助它。

　　然而，管絃樂就需要有人聆聽。而且只能在比較盛大的場合來聽。綜觀而言，管絃音樂會是相當晚近的現象。音樂出現在一萬年前——比農業的歷史還悠久——但是只有在某些社會，而且頂多只有數百年的歷史，人們被要求坐在屋子裏聽音樂。西方的古典管絃樂傳統為時既短，範圍也有限，從歷史的角度來看，用「傳統」一詞來稱呼甚至有誇大之嫌。它當然只占了我們所謂「世界音樂」的一小部分而已。許多組織目前所面對的挑戰可能會讓你想像，聆賞管絃樂的經驗可能只是一時的潮流而已，在人類文化史中只是滄海之一粟。

　　管絃樂的世界大到不會倒，這種自滿只會加速它的衰亡。而且它也沒有那麼大。粗略估算，全世界大概有三百個知名的全職職業樂團。就算每個樂團有一百名樂手，總共也差不多三萬名樂手而已。三萬名——在全世界。光是星巴克一家企業就雇用了將近十倍於此的員工數了。有幾十萬人會去聽管絃樂團的音樂會，也有一些樂團發布樂觀數字，表示票券收入越來越多。但是這些成功故事是屬於那些透過他們

演奏的音樂以及如何演奏而引發了聽眾的熱情，也藉此證明了自己對於廣大的聽眾群來說，乃是不可或缺的。

　　所有置身其中的人都必須負起責任，以確認人們知道管絃樂能提供什麼東西，而指揮更是處在一個肩負重任的位置。我們選擇曲目，我們也為如何演奏設定標準。樂團沒有指揮，照樣能奏得很好，有指揮，也可能奏得很爛，但我相信，就算是全世界最厲害的樂團也需要指揮，把令人難忘的演出變成刻骨銘心的演出。除非發生這樣的經驗，否則聽眾不見得會再來。這就是指揮的用處。

　　我們需要管絃樂。我們需要它為我們提供共有的經驗。我們不再圍坐在營火，吹著骨笛，於是我們需要透過經過組織的聲音來表達情感，把我們連在一起，讓我們的族群變得更鞏固。音樂是一股教化的力量，是對社會凝聚力的禮讚，有了這股凝聚力，才能演奏並聆聽音樂。社會凝聚力用想的有其危險，但是在數位世界中卻可能是有效的。

　　表面上來看，我們的世界從來沒有連結得這麼緊密過，但是全球的斷裂也很明顯。這個矛盾所帶來的不協調製造出一種張力，似乎隨時都有可能爆發。我們不用出家門，就能

和數十億人聯絡，雖然「連上網」或許讓人心裏感到安慰，但是當我們需要一個實在的連結時，網路是派不上用場的。把某人「加為好友」很容易，「刪好友」似乎更容易，但人類不是舒服過日子就能存活到今天的。人類向來都需要尋求挑戰、解決問題，才能有所收穫。古典音樂正是提供給那些知道面對挑戰才能豐富生活的人的一份禮物。古典音樂並不容易。要創作它、組織它、演奏它或欣賞它都不容易。我們不應該假裝它很簡單，但我不知道還有什麼比音樂更能統整人類的情緒、理智、生理、精神與社會的特質。除了愛與生命之外。

指揮身負重任，要啟發這些連結。你不見得每次都會成功，但若是做到的時候，那種「做出貢獻」的感覺是很讓人滿足的。過程中的辛苦工作、壓力、自我批評，還有懷疑（因為你知道很多人甚至不認為指揮這個角色應該存在）最後都是值得的。

藝術向我們提出問題。即使問題有時讓人不舒服，但有些人仍然據實以答。有些人說謊，而且都有某種程度的逃避。有些人乾脆拒絕回答。你可以認為自己在這件事上頭沒有選擇，你如何回應就說明了「你是誰」這個問題。但是人

總是有選擇的。知道這一點，就有可能做出正確的選擇。如果指揮這件工作反映了你是誰，那麼顯然指揮對你來說很重要。但如果你以指揮來形塑你的個性，那麼當你沒在指揮的時候，你又是誰呢？「你是音樂／當樂音未絕之時，」艾略特在《四首四重奏》（*Four Quartets*）中寫道。但是，當樂音止息時，那又意味著什麼呢？

我們都需要一個情感的後方，在我們做音樂的時候能提供靈感，在不做音樂的時候能有地方休息。這種看法很管用。簡而言之，指揮就是要判斷什麼重要、什麼不重要——這是大部分的人每天都會碰到的問題。就這點來說，雖然指揮所處的情境並不尋常，但其本身倒是個很常見的行業。

我猜大部分的人都覺得自己從事的是尋常工作。不尋常的工作都是別人在做的。我一方面覺得指揮的工作稀鬆平常，但我也深刻認識到，指揮在很多層面上是非常特別的。我在這本書裏或許花了許多篇幅在敘述指揮在生活中所碰到的挑戰，因為那些對這一行的種種質疑，包括了對於指揮工作的 what、how、why 的疑問，而有些答案就在書裏，如果你準備好迎接這些挑戰，這個經驗回報給你的會遠遠超過你所投入的力氣。每一個工作都有其吉卜林式的勝利與災難，

我們都在設法保有洞察力，了解它們之間是如何彼此相連。但是對於幸運的人來說，則是利大於弊。當指揮的確是三生有幸。要記住這一點是為了要充分展現自己，同時又能尊重別人。你的成就繫於是否能在這方面達到平衡。

身處交響曲或歌劇演出之中，就會被心與智、身體與靈魂的精彩結合所包圍。能夠完全用你心裏所想的風格，由經驗最豐富、才華過人的樂團演奏，近距離聽到一些西方文明最偉大的成就，而且在場的聽眾齊聚一堂，為了參與一場值得紀念的盛會，這份幸運非筆墨所能形容。形塑肉眼所不可見的東西，這讓人感覺很神奇，但同時也非常非常真實。

致謝

　　我很幸運，在一個音樂氣息濃厚的家庭長大。我們都彈鋼琴，而家中樂聲不輟，讓人可以盡情表達自我。家人從未質疑過我想當指揮的願望，他們也容忍這個工作所帶來的壓力與責任，我要感謝家人的事情很多，而這是其中之一。家父與家母都是職業作家，這一點對這本書啟發甚多。我從他們身上遺傳了對文字與音樂的愛好，我對此感到很驕傲。

　　因為父母的關係，我從小就有機會在音樂上受到一些專業的指點。我在小時候隔一段時間就會把自己寫的鋼琴曲彈給華德・史溫格（Ward Swingle）聽，他是我們家的朋友，具有傳奇地位的史溫格歌手合唱團（Swingle Singers）就是他創立的。我還記得很清楚，有一天他用他那柔和溫暖的聲音告訴我，我應該學指揮。當時我把這句話當作讚美，不過事後想來，他可能知道我當不成鋼琴家！華德看得出來，我感興趣的是音樂本身，而不是彈奏它，而我能受到跟布列茲（Pierre Boulez）、貝里奧（Luciano Berio）、伯恩斯坦

（Leonard Bernstein）平起平坐的音樂家的指點，對我來說的確意義非凡。他給我建議，沒有絲毫批評的意味——這本身就是理想的第一堂指揮課。

　　從比較正規的角度來說，我有三位指揮老師：喬治・赫斯特（George Hurst）、柯林・梅特斯（Colin Metters）和約翰・卡李維（John Carewe）。三位老師的路數完全不同，但是他們之間的矛盾更能刺激我深入思考，而不會覺得無所適從，我被逼得找出自己的方式來調和三位老師在音樂、肢體與心理態度的不同，我認為這是件很好的事情。我受惠於他們之處，可能比他們所想的還多。

　　不過，在音樂上影響我最深的不是指揮，而是匈牙利鋼琴家瑟波克（György Sebők），他每年夏天都在瑞士阿爾卑斯山區帶室內樂的大師班，我曾因此被他教過。他對音樂的想法，還有他鼓勵音樂家跟音樂所發展出的關係，形塑了很多我這些年累積的想法。

　　我其實並不太確定，是不是真的有原創思想這回事。就算真的有，至少我不認為自己有。我寫過關於人類的發展、大腦如何對音樂起反應，還有音樂應該在社會中扮演什麼角色，很多都是受我讀過的書所啟發，像是奧立佛・薩克斯（Oliver Sacks）的《腦袋裝了2000齣歌劇的人》

（*Musicophilia*）、列維亭（Daniel Levitin）的《迷戀音樂的腦》（*This is Your Brain on Music*）還有菲力普‧伯爾（Philip Ball）的《音樂本能》（*The Music Instinct*）。他們並非站在眾目睽睽的舞台上，但是對於演奏的挑戰與目的似乎瞭若指掌。史諾曼（Daniel Snowman）的《鎏金舞台：你不可不知道的歌劇發展社會史》（*The Gilded Stage: A Social History of Opera*）、卡洛琳‧阿貝特（Carolyn Abbate）與羅傑‧帕克（Roger Parker）合寫的《歌劇史》（*A History of Opera*）也都是對歌劇本質作了精彩探討的好書。

　　指揮寫起來要比實際做起來容易得多，我對於樂團樂手、歌手和獨奏家，心中有著無限感謝，他們的才華、經驗、耐心、投入與信任總是讓我充滿熱望。我繼續從每一個跟我共事的人身上學習，也深刻體會到這是莫大的恩賜。

　　寫作也讓我知道，能跟那些承受我所有對音樂的看法的音樂家共事，是多麼令人欣慰的一件事。他們就像是篩子一樣，能擋掉我最嚴重的錯估，讓它根本不會被聽到，如果沒有這層保護，我會覺得寫東西比當指揮還容易出差錯。但是跟Faber and Faber出版社合作，我發現了一張同樣有用的安全網。我能受到艾略特、布瑞頓（Benjamin Britten）的出版社的指引，是個莫大的榮幸，我從未視之為理所當然。我

要感謝貝琳達‧馬修斯（Belinda Matthews）和吉兒‧布羅斯（Jill Burrows）以專業的態度，帶我走過寫作的過程，對我鼓勵有加。我也要感謝《留聲機》（*Gramophone*）雜誌的編輯馬丁‧賈林佛（Martin Cullingford），他讓我替雜誌的網站寫文章，這本書第一篇〈形塑無形之物〉（Shaping the Invisible）最早就是在那裏發表的。

武德塞（Jennifer Woodside）、柏瑟（Toby Purser）和蒙德爾－柏金斯（Isla Mundell-Perkins）讀了這本書的初稿，我可以完全信賴他們，把書稿交付給他們，他們的睿智、細心和真誠，我難表謝意於萬一。他們三位的建議，讓這本書脫胎換骨。

我尤其要感謝內人安美克‧米爾克斯（Annemieke Milks）。她身為職業音樂家與考古學家的知識、熱情與誠實，讓我的表達變得更清楚。更重要的是，她一直毫無保留地支持我，一位演奏者要做到開放而自在，需要這樣的支持。她的支持從來不怕面對挑戰，歡慶成功，但也尊重失敗，她讓生活的現實徘徊於兩者之間。一件事如果少了她，我就不會想去做。

人名索引

國家圖書館出版品預行編目資料

指揮家之心：為什麼音樂如此動人？指揮家
　帶你深入音樂表象之下的世界／馬克·維
　格斯沃（Mark Wigglesworth）著；吳家恆
　譯. -- 初版. -- 臺北市：經濟新潮社出版：
　家庭傳媒城邦分公司發行, 2020.06
　　面；　公分. --（自由學習；29）
　譯自：The silent musician: why conducting
matters
　ISBN　978-986-98680-7-5（平裝）

　1.指揮　2.指揮家

911.86　　　　　　　　　　　　109006809